幸 福 夢 想

奇美博物館

曹欽榮 著‧攝影

HAPPINESS AND DREAM

CHIMEI MUSEUM

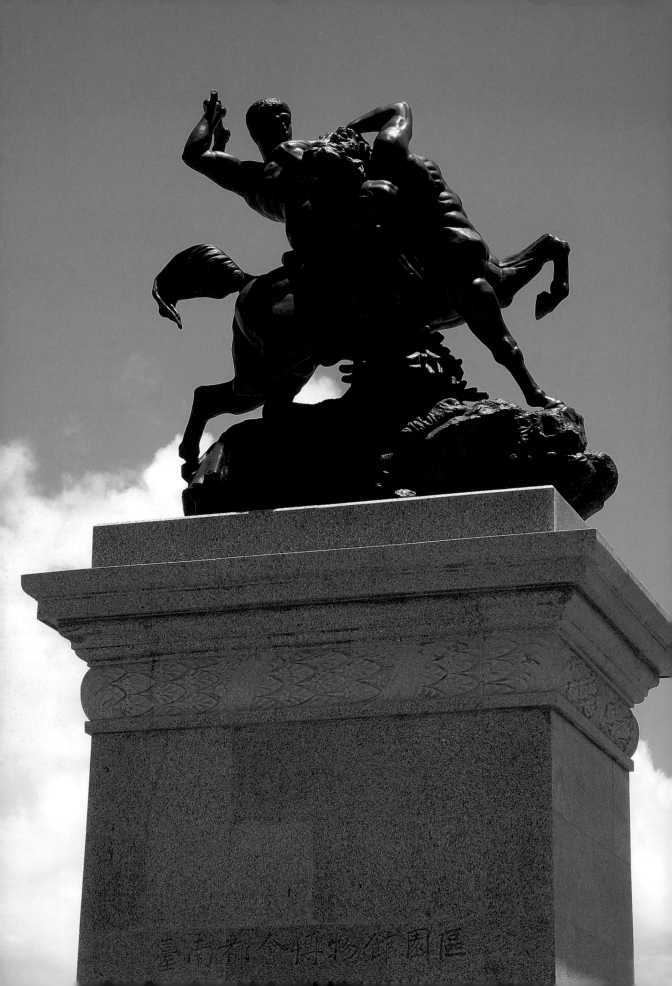

臺南都會博物館園區

鐵修斯戰勝人馬獸

安端－路易・巴里（法國，1796 -1875）

　　〈鐵修斯戰勝人馬獸〉藏品背後，充滿台、法之間博物館的動人故事，藏品不只做為奇美博物館園區的入口館名象徵，郭副館長曾經赴法參加巴黎市政府重鑄〈鐵修斯戰勝人馬獸〉紀念典禮並致詞，台下貴賓掌聲不斷；在館內的羅丹廳有兩件較小型的藏品，說明如下：

　　這是巴里最重要的創作之一，描述希臘神話中鐵修斯參加拉比特族王子婚禮時，因遇上人馬獸醉酒鬧事，而跳到人馬獸的背上與之搏鬥的情景。人獸搏鬥時緊繃的肌肉線條生動且流暢，表現出十足的戲劇張力，具體呈現浪漫主義時期強調情緒與戲劇性的特色。

　　奇美共藏有三件〈鐵修斯戰勝人馬獸〉，羅丹廳於室內展出：尺寸較小的是巴里第一個版本，較大的為第二版本。第二版本的作品有段特殊經歷：1894 年，美國一群巴里的仰慕者曾以此件為原模，製作大型的〈鐵修斯戰勝人馬獸〉，並設置於巴黎聖路易島的巴里紀念碑上方，可惜二次大戰期間遭到熔燬。1999 年巴黎市政府為了重現紀念碑的完整面貌，跨國向奇美商借此作，並複製放大成二件作品。在奇美贊助之下，2011 年紀念碑重新矗立在聖路易島上，並在紀念碑後方以繁體中文字註明這段故事。另一件複製之作則送回奇美博物館，置於台南都會公園博物館園區入口處。

目錄

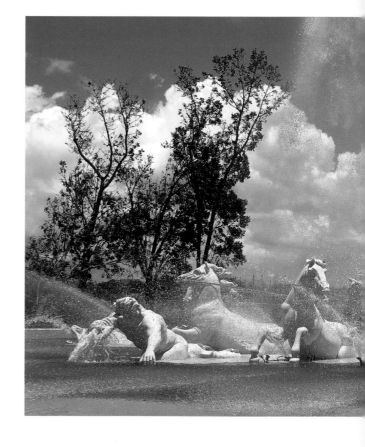

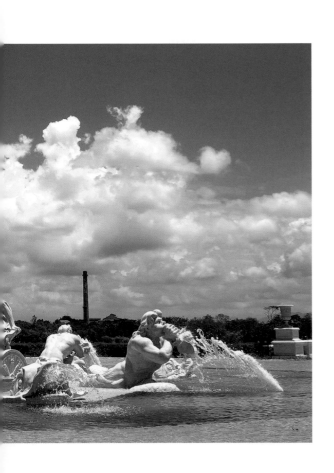

序：幸福城市的博物館

台南縣、市於 2010 年合併，改制為直轄市；跨入 21 世紀第 2 個 10 年，台南的南、北兩端，誕生了兩座大型博物館——新奇美博物館、國立台灣歷史博物館（台史館），市中心國立台灣文學館（台文館）於 2003 年開館。三座以藝術、台灣史、文學為核心任務的博物館分別開館後，影響台南城市歷史、文明演進。

奇美新館的建築外觀和藏品，很多觀眾說：很美！新館誕生首檔特展，難得一見，幫助我們了解博物館今世的故事。本書第 1 章探索台南一百多年來城市博物館源頭；並將採訪郭副館長和設計奇美新館的蔡建築師訪稿，集中於 2、3 章，結合特展說明：我的夢・阮的夢、大家的博物館夢；談奇美新館的故事，1、2、3 章構成本書的前半部分。

本書 4、5 章，嘗試考察：台灣的博物館、馬偕設立第一座台灣博物館的歷史源頭；國內外博物學、博物館、博覽會和建築的演進概要；詮釋城市人們追尋博物館的幸福夢想。簡略和疏漏難免，尚祈各方指正，增進台灣博物館和歷史的連帶情感。書後所列文獻、延伸閱讀、博物館網站，但願對讀者有幫助。

21 世紀之後誕生的各國博物館全彩書籍，坊間很多，建築無不爭奇鬥艷，建築造型視覺印象很容易被記得。館藏內容是製作新博物館的核心，許多團隊成員貢獻專長，他們不為人知，我們了解他們有限。博物館建築往往成為關切焦點，變成品評新博物館的話題。

國外有不少專業領域的知名人士，曾經提到童年時參觀博物館的感動；奇美博物館創辦人許文龍，就是實現台灣博物館夢想動人的例子。

許先生童年喜歡去「台南州立教育博物館」，一般所稱「台南博物館」，日治時期的台南地圖只標記著「博物館」。當時博物館開放免費參觀，影響一位小朋友的一生。八十年後，一座祈願台灣人一起守護的奇美博物館誕生。

台灣第一座公共博物館早於 20 世紀初出現在台南，它的身世之謎，時間距離現在不遠，卻很少人知道。21 世紀第一個 15 年，奇美新館的今生和台南舊博物館的前世交會，呈現在奇美首檔特展裡。

2014 年底，台南市政府完成市中心美術館競圖，主題名稱：福爾摩沙的珍珠，基地位置有兩個地方：當代美術館在忠義國小西側 11 號停車場公園、近現代美術館在台文館對街的舊警察局。

「台南博物館」一開始就位於當代美術館的地點（台南神社），後來遷移到舊警察局旁的街區。台南地方上許多藝文界人士長期熱情催生美術館，2015 年底終於動工了。

2015 年 1 月 3 日，我有幸出席奇美新館開幕。1 月中旬，台北松菸文創園區誠品演藝廳，舉辦〈稻田裡的音符〉影片首映，欣賞了奇美收藏小提琴串連起台灣音樂故事，令人感動。我開始著手寫：我所知道的博物館、建築、奇美博物館所傳遞給觀眾的幸福感；以博物館、建築和觀眾三者關係，探討觀眾的博物館現象。

博物館和觀眾之間有很多重關係，建築只是引領我們看到：博物館建築物宛若水晶體的最亮麗切面；晶體折射了更多有趣、繽紛的晶面，有待我們探索其中豐富的故事。

當您到達台南都會博物館園區，充滿台灣和法國交流故事的鐵修斯戰勝人馬獸雕像矗立右前方，歡迎您來到奇美博物館。漫步走過林蔭大道，環繞阿波羅噴泉廣場，邁步奧林帕斯橋，與古希臘眾神雕像逐一相遇；放遠望去，博物館就快到了；「美的幸福」感，油然升起。

從台南甘蔗園裡誕生的博物館很不一樣，製作博物館的過程，充滿人們追求幸福的情感和知識。融合古都的歷史人文風情，孕育為想像未來城市文化的亮點。這是發生在台灣，具有文化創意的高難度志業；南部的歷史文化、風土人情所孕育的博物館，人們的想像和實踐的文化特質，很不一樣。

為了與更多人分享幸福感，期待這本書帶給大家進一步了解博物館多樣的趣味，今後，但願您有更豐富的博物館、建築的幸福追尋。

感謝奇美博物館同意拍攝奇美新館內的常設展、特展，並提供照片，這些照片豐富了本書。寫書過程中，有不少相關人士幫忙，感謝奇美博物館基金會廖錦祥董事長、郭玲玲副館長、林慶盛學長、紀慶玟顧問、蔡宜璋建築師，與同事林芳微以及編輯周佩蓉小姐、美術編輯江國梁、前衛出版林文欽社長的協助；謝謝郭副館長、蔡建築師、陳列兄、曾鈺婷、王邦珍小姐等幫忙審閱原稿，文責或疏漏由我負責；並向「製作」奇美博物館的所有人致敬，尤其要向許文龍創辦人致上最高敬意。最後，深深感謝我的家人，一起參訪各地的博物館。

曹欽榮 寫於 2016 年 5 月 18 日：國際博物館日

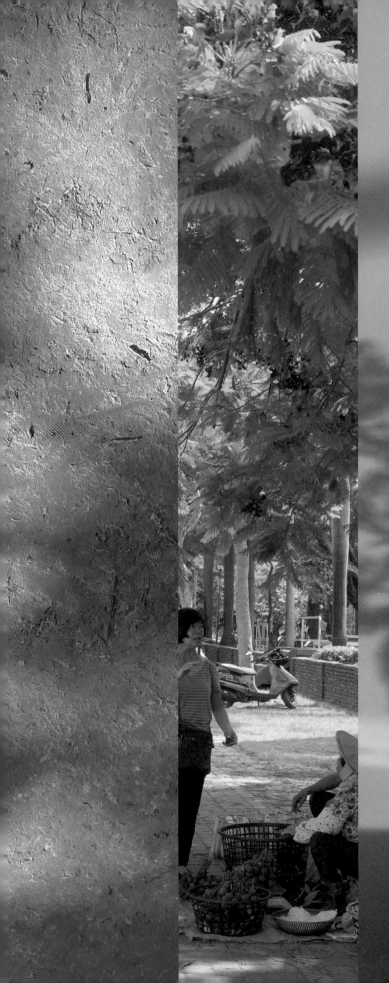

透出一片光，

直視，

更深緩的逆行

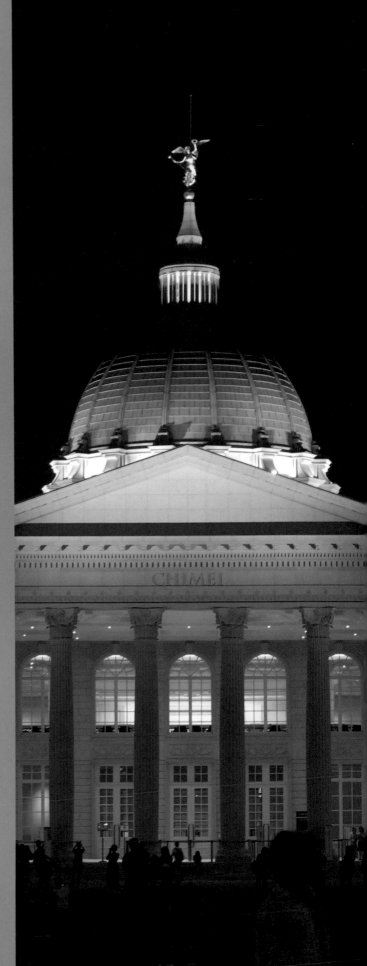

1

幸福台南・博物館

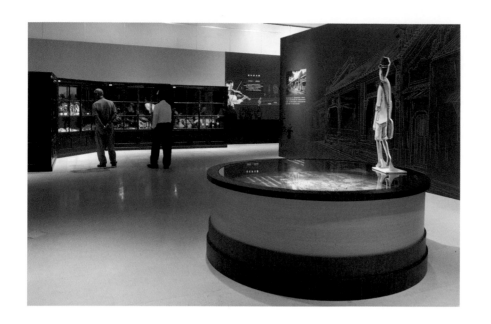

台
南
人
最
幸
福
了
！

❧ 　台南人好幸福　❧

「台南人最幸福了！有這麼棒的博物館！」

一位來自新竹的觀眾，開心的對著另一位同行的台南朋友，既羨慕又讚美地說。我們談論起奇美博物館；她們的驚嘆對話，我不禁好奇。奇美博物館的粉絲頁陸續出現觀眾的留言：「住在台南真的很幸福，因為有奇美博物館！」

2015 年 8 月底平常日，我參訪博物館；閉館後的傍晚，四處閒逛博物館，隨手拍照。前往公園對街的候車亭，等候前往高鐵台南站接駁車。望著車亭旁的小玉西瓜田，一顆顆淡淡黃綠相襯西瓜；自在起落白鷺，悠哉巡視著瓜田。

公園路口又一次綠燈亮起，車陣奔騰而去，剛走過斑馬線的兩位結伴觀眾，手提著博物館紀念品袋，往候車亭走來；她們也是準備來搭車的嗎？

等她們到達候車亭，我善意微笑打招呼，移動座位上的背包，我開口說話：「妳們要坐高鐵？」兩人齊聲回答：「對啊！」

我再問：「剛離開博物館？」她們肯定地說：「是啊！」

「妳們覺得奇美博物館怎麼樣？」兩人都說：「很棒啊！」

奇美博物館開館首檔特展第一個展示區〈我的夢〉：小小許文龍走向右側兩廣會館博物館；這座博物館影響了許小朋友一生，八十年後，許文龍為台南創建了奇美新館。

觀眾正聚精會神看著台灣第一座公立博物館（兩廣會館）所展示的標本，這座博物館於二戰時被轟炸，還好標本事先「疏開」到四所學校；部分標本由台南二中提供給特展展出，七十年後再度公開於世人眼前。

兩廣會館

「妳們覺得哪裡棒?以前來過嗎?」其中一人說:「沒有來過,第一次來!今天沒有門票了,只看了不收費的特展!你呢?」

終於被反問,我說:「說來話長!我進去幾次,這次特別約建築師訪談。」她們說:「難怪,你就是穿著攝影背心那一位!」

「哦!妳看到了?在特展室?妳們幾點到呢?」一連串問號。

「我們四點才到,特展很不錯,看完就一個多小時!逛一下紀念品店。」

「妳們坐高鐵回哪裡?」問太多了吧,她們齊聲說:「新竹!」

「有看過常設展嗎?」好像在進行觀眾訪問,來自新竹的那位說:「她有,我沒有!」

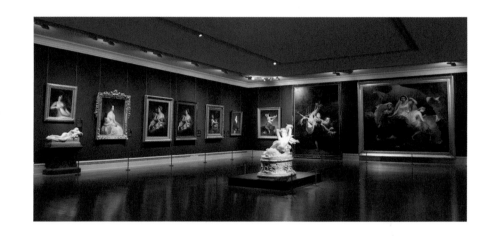

奇美新館藝術廳展廳之一:中央雕塑是〈加拉蒂與海豚〉(1880,里奧波多·安西里歐尼和工作坊,義大利,1832-1894),作品「表現出豐富多元質感,如細緻柔軟的肌膚、飄動的髮絲、翻捲的布幔、海豚的鱗皮、以及流動中水紋等」。

我再問:「以前來過博物館嗎?」

「沒有,她是台南人。」

「台南人不收費!」新竹那位繼續說:「對啊,台南人最幸福了!」

「為什麼?」她回說:「有那麼棒的博物館,對啊!」

台南那位朋友綻開笑容說:「我看了兩次!」

接駁車來了,86 公路往東,車上我們繼續聊天,知道兩位觀眾喜歡參觀博物館。到了高鐵站,我們各自去買票。很巧,車票買到同一車廂,上車後分別各自就坐。我給了她們幾頁寫這本書緣由的紙本,請她們提供看法。

過了台中站，空位多了，我移動到就近她們的座位，繼續未完話題。她們稍稍知道我為什麼想寫奇美的博物館建築，台南那位說：「我直接說了，不知道對不對，西洋式建築和博物館裡面的收藏很搭配啊！」新竹那位：「難道會是中國式的嗎？好像不太對勁？」我拋出問題：「如果是很現代的建築呢？去過台灣歷史博物館嗎？」她們齊聲說：「沒有，下次去看看！」

　　新竹站到了，互道再見。到了台北，雨停了。隔日一大早，我在辦公室收到台南那位新朋友的伊媚兒，她說：「很開心今天能夠認識您，因為您，我可能會開始注意台灣建築物的設計，…我也會幫您多詢問其他人的意見。」我禮貌地回信。建築物何其多，博物館建築有什麼特別？

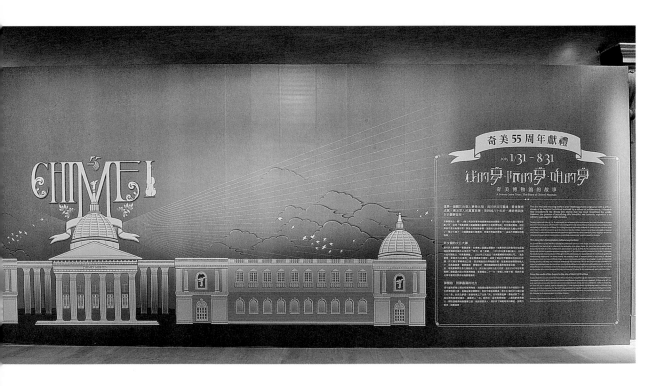

　　這一天上午，搭乘高鐵南下，離開風雨忽大忽小的台北，颱風要來的前兆。過了新竹站，雨停了，天空綻開一點藍光縫隙，心想：往南大概會放晴。蘇迪勒颱風重創北台灣兩週後，這兩天又來了過門不入的天鵝颱風，台灣南北陰晴不定。

首檔特展入口前，標題顯示：這個特展是給奇美 55 周年的獻禮，因為奇美實業催生、實踐博物館夢想。（奇美博物館 提供）

蔡建築師的家中紅磚牆上掛
著希臘雅典〈帕德嫩神殿〉
畫,他是建築師的心靈對
話;雅典娜女神微笑的靈
光,也會鼓舞建築師前進的
力量。

　　這次特地約蔡建築師在博物館見面,想聽聽他設計博物館的心路轉
折。開館後不久,第一次前往建築師自己設計的台南家中採訪他。午
後茶香對話,光陰不斷變換、移位、漸暗,流逝在屋內角落;建築和
光影變幻,是建築師設計的樂趣,建築師的家不太一樣!訪談中,我
幾次盯著那張雅典帕德嫩神殿水彩畫,它和許多畫一起掛在左前方牆
上;這張畫是誰畫的?和設計博物館有關嗎?

　　到了博物館園區,陰天,不再燥熱,與兩週前截然不同。等候進博
物館的人很多。我們視線從三樓咖啡區,穿過前庭列柱、廣場、奧林
帕斯橋、阿波羅噴泉;遊客四處自在遊逛。看到這樣的情景,建築師
有些心情:「我和太太常常來博物館,每次只仔細欣賞幾張畫,就坐
在這裡享受博物館的咖啡香。」

　　這時,灰雲漸厚,天氣轉涼,下一場午後陣雨,看來難免。兩週前,
特地來參觀特展。颱風快來了,到了博物館,湛藍天空,萬里純淨,
不禁站立一陣子,仰望著追逐的大朵白雲。

　　閉館前,一陣驟雨,前庭聚集避雨觀眾。正當炎夏,典型的颱風西
南環流,難得注入雨水,清洗後的廣場,涼爽許多!雨後廣場,光潔
清綠,風來時增添幾分涼意,到處是遊客。觀眾這裡一群、那裡一落,

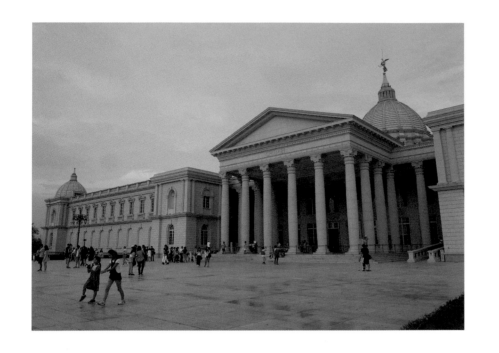

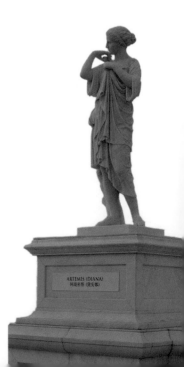

「製作博物館」的過程中，參與的每個人，想像飛奔四溢，為了能夠更好的呈現博物館之美給觀眾；而博物館製作的源起，正是從許文龍收藏一把小提琴開始！

對著手機擺姿式，自拍器、腳架上場，對準博物館、奧林帕斯眾神橋、阿波羅噴泉，拍一張漂亮照片，上傳分享。

十多年來，博物館團隊和建築師不斷為博物館構思、修正、前進。想像博物館會長成什麼樣子，建築師設計過程裡，望見自家牆上的那張帕德嫩神殿畫；有時候，雅典娜女神瞬間微笑的靈光，也會鼓舞建築師前進的力量吧。

奇美新館籌畫前後十多年，完成確認基地位置、公私合作模式、規劃設計、建設、搬遷、開幕，依照時程推進。

新博物館從無到有的繁複過程，博物館學者稱為「製作博物館」。製作過程中，每個人有許多想像，飛奔四溢；怎麼做到各方都覺得「嗯，就是這樣子！」

開館後，空拍機飛越博物館上空，在網路上報導無數次，網路瘋傳上網影像：「空拍夜晚的奇美博物館，竟然是一把琴」，建築師曾經這樣想像博物館建築美景嗎？

原來公園裡道路街燈入夜點亮時，圍繞著博物館主體建築、廣場、橋、噴泉，就像一把小提琴、或是吉他般的形狀；建築本體好像一座

演奏廳的鋼琴俯視形狀。觀眾這般想像博物館有趣的畫面，她／他們知道博物館的誕生，正是從收藏一把琴開始呢！

　　記者報導：「該博物館建築宏偉，掀起空拍熱潮，許多漂亮照片隨著網路分享，讓人見識到這座國際級藝術殿堂之美。」（2015 年 8 月 27 日《自由時報》吳俊鋒仁德報導）新館位於台南機場跑道左右、端點的管制區範圍，google 地圖，很容易看出機場和博物館的相對位置。「違法」空拍不被允許，令人頭痛，沒有人會想到：博物館因為太吸引人，帶來這樣的困擾。

　　那麼多人好奇，想從空中看博物館長成什麼樣子，這不只是話題性的媒體素材；上傳網路分享，這個行動本身具有公共話題性，美麗畫面引起公眾注目，口耳、手機相傳。

　　有關「怎麼看」博物館的公共事務，具有一定的社會意義。博物館裡外正是「觀看」的場所，視覺和空間感受，與深入了解博物館有關。執法者很困擾，他可不這麼看「非法」空拍，博物館也很困擾。

奇美新館舉行開幕典禮後，來賓在大廳欣賞開幕音樂表演。

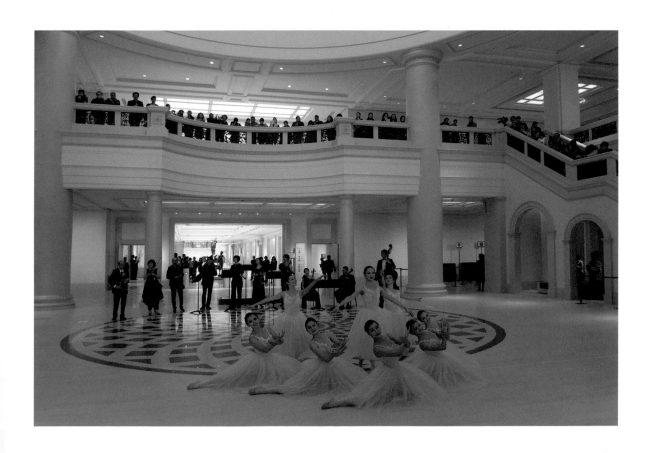

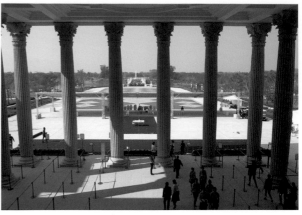

幸福博物館開館了

　　一月，太陽溫熱南台灣，舒適宜人；博物館廣場人氣加溫，響起震天的大鼓聲。2015 年 1 月 3 日上午，奇美新館舉行開幕儀式。這個無比重要的日子，是促成博物館誕生的奇美實業創立 55 周年。

　　沒有中央級官員上台講話，共同促成博物館誕生的地方首長：前台南縣縣長蘇煥智、台南市市長賴清德，及奇美集團創辦人許文龍、奇美博物館基金會董事長兼館長廖錦祥，分別致詞；每一位發言，言簡意賅，串起博物館誕生的背景和期許。

　　許文龍再次提起讀小學參觀博物館印象；他說童年的時候，下課不是去魚塭玩，就是跑去博物館。八十年前的台南，魚塭和博物館對比的童年生活，隨著歲月，博物館夢想一點一滴滋長。打赤腳參觀博物館的孩子，八十年後創設大型博物館，令人為這樣的博物館故事所吸引。

　　我想像著：「兒時同伴會去魚塭找我，或是去博物館找我，童年的內心一直保有博物館給我的快樂，期待有一天，我也要分享給更多人快樂和對美的好奇！」這是多麼寫意的南台灣博物館夢想的意境。

　　開幕典禮上，廖館長提到外國訪客來參觀奇美新館，問到：你們的博物館是請哪裡的建築師設計的？廖館長很自豪地說：我們的博物館是台南本地的建築師設計的；他介紹在場的蔡建築師，請大家鼓掌謝謝他。

左 / 開館日，觀眾如潮水般湧進；誰會想到：「童年打赤腳去魚塭玩、愛參觀博物館的孩子，八十年後創設奇美博物館」，令人為這樣的博物館故事所吸引。

右 / 2015 年 1 月 3 日開館第一天，台南的太陽溫熱，舒適宜人，大批觀眾準備進入博物館參觀。

博物館開館後，人潮不斷。有一陣子，一過午夜零時，幾乎秒殺速度下，網路上訂滿下個月預約；每天預約開放人數，只好從四千人跳到五千人。觀眾不能再多了。博物館喜愛者深夜望著電腦，訂不到預約門票真是無可奈何！

大博物館硬體建築、軟體準備，耗時花錢，動輒數十億、百億。籌備、建設博物館漫漫長路，新館開館那一天，參與製作博物館的團隊，鬆了一口氣：終於開館了！開館後每天開門迎客，團隊日日備戰，因應未來的計畫。

誰都沒有想到，8 月過後，台南發生登革熱，來館人數日漸下降。這時候博物館安靜多了，參觀博物館、欣賞作品正是時候。人少，適合多角度、慢慢欣賞藝術品。人多，觀眾處於完全不同的欣賞環境，更談不上感受建築空間的環境。

11 月初，觀眾漸漸增多，我們在博物館咖啡廳巧遇創辦人，一起合照。霎時，童年、魚塭、博物館畫面，浮現眼前。12 月下旬平常日，再到博物館，觀眾明顯增多了。新館第一年，觀眾和博物館如同三溫暖，忽熱忽冷，全球大博物館開館後都沒有遇到這種現象吧。猴年小年夜（2016 年 2 月 6 日清晨）地震，台南從新年救災中再站起來，台南平安！博物館無恙！

台史博所在地以前是「台江水圳」區域偏北的一部分，台江內海幾百年來變遷，和台南、台灣的歷史、地理、生態、人文情感，連結甚深，見證了滄海桑田。

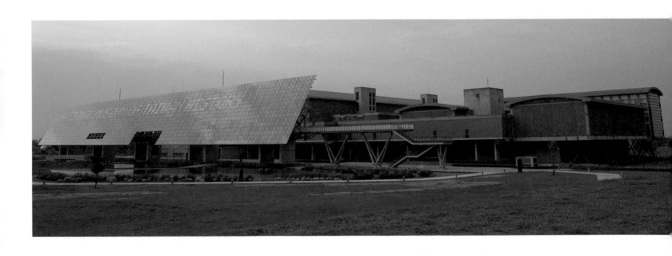

❧ 台南兩座新博物館 ❧

台南的奇美新館在南，台史博在北，兩座新博物館的建築類型、式樣（日式漢字用語「樣式」）、展示內容和方法，相異其趣。博物館任務、起源和館內藏品的背景、所說的故事，和我們的土地、先人歷史，卻互相連繫在一起。

兩座博物館相同的是，周邊都有新開闢的廣闊公園；綠地裡襯托大博物館建築，很亮眼。博物館基地都是具有百年以上歷史的甘蔗園，台史博的土地，來自台糖五塊厝的甘蔗園。

台史博說台灣歷史

2007 年夏天，我曾經在台史博實習一個半月。有一天，颱風大雨傾盆，台史博旁的鹽水溪大排，快要滿水外溢，令博物館人員大為緊張。台史博位於日治時代「台江水圳」範圍，這個時刻，博物館與歷史時空的連繫，令人特別有感。2002 年，在地住民發起「台江河川守護運動」，成功地阻擋政府有意將博物館遷移到安平。

廣闊的台江內海，在這個運動下進一步催生了「台江國家公園」於 2009 年設立，國家公園管理處設在四草大橋北岸。台史博所在區域和台南、台灣的歷史、地理、生態，見證了滄海桑田。

實習時，台史博主要展示大廳還在建設中，行政辦公樓和典藏樓已經完成。當時，我協助寫「博物館之友計畫」建議書。「台史博持續進行地方田野調查，所累積的在地田野工作的個人或團體網絡，是一般博物館未開館前不容易做到的；台史博運用已招募志工，協助博物館之友工作，擴大社會網絡，是台史博創館的特殊經驗。」博物館凝聚在地再認同，吸引全國觀眾認識台史博和周邊歷史、人文、產業變遷，將使南台灣深度人文歷史，帶給觀眾幸福感。

之前的台南縣，盛產稻米、各種豐富水果，豬、雞、鴨、鵝、虱目魚、蝦等養殖業，供應全台；台南市則以歷史文化、民俗傳統、美食著稱；現在台南市以多樣產業為基礎，推動大台南特色物產。當時的 2007 年，台南市正在以「文化觀光年」進行各式各樣的活動。實習之外，我重

台史博特展〈看見平埔：臺灣平埔族群歷史與文化特展〉展場一角。

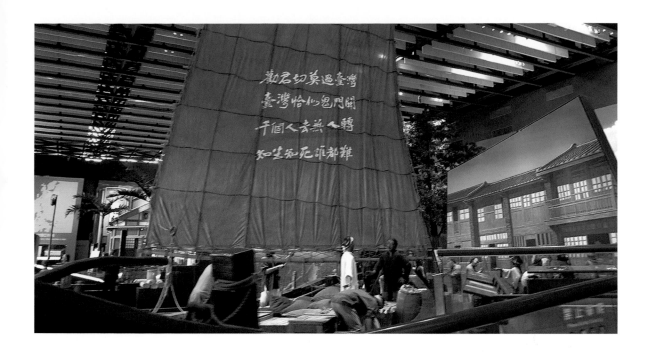

勸君切莫過臺灣
臺灣恰似鬼門關
千個人去無人轉
知生知死誰都難

台史博常設展「唐山過台灣」意象；「有唐山公，無唐山嬤」俚語，常被形容漢人男性遷徙到台灣的實態；我們不禁問：台灣原住民、平埔族母系的後代呢？

新再認識府城台南正在傳統與現代混雜、新舊融合之中，蛻變往前。

台南的博物館需要積極互相結盟，實質串聯，提供深度觀光之旅，遊客更能發現在地紮根已久的人文豐富性。台灣熱情的博物館志工，如果與世界博物館之友組織（The World Federation of Friends of Museums, WFFM, 創立於 1971 年）交流，交換經驗，參與 WFFM 大會運作；各博物館志工與國際社會多交流，將為台灣和國際博物館社群互動，帶來正面效益。WFFM 組織已提升至聯合國 UNESCO（教科文組織）的夥伴 ICOM（一般稱為國際博物館協會；日本漢字翻譯為國際博物館會議），同等位階。2016 年初，欣見台文館聯合台史博、奇美博物館三館，共同舉辦「博物館好朋友 文學好鄰居」活動，各館經常聯合服務觀眾，將有益於市民。

台史博在城北安南區，隸屬國家文化部，2011 年 10 月開館。這座博物館孕育自原住民文化、海洋和魚塭；設計的形式語言，根據台灣原住民建築語彙，觀眾參訪時需要豐富的想像力，來看待它與原住民的關係。台史博以「發現臺灣 發現歷史 發現自己」、「歷史的舞臺 夢想的基地」做為服務觀眾的自我定位，這是第一座說台灣前世今生故事的博物館。

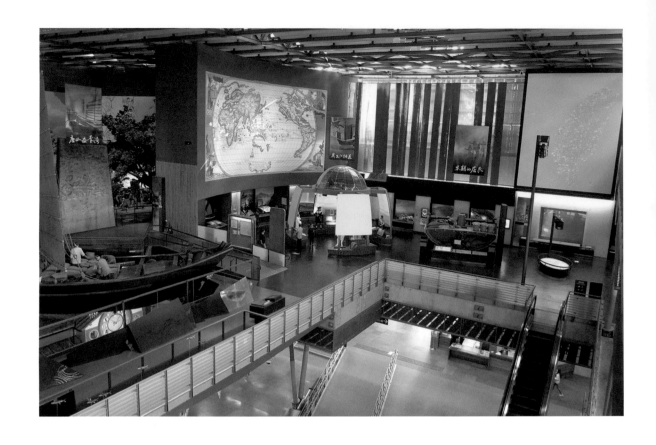

它的常設展一開始的「兩個單元」：斯土斯民台灣的故事、異文化的相遇，述說著「自古以來，台灣也吸引不同族群和國家的人在不同時間到此交會，不同語言、飲食、文化在此聚首，呈現出多變的自然與人文風景，串連成一個多元又相融的臺灣故事。」16 世紀大航海時代以來，「亞、歐地區的不同民族，因貿易需求、船難事件、政治問題等因素，先後來到臺灣，並與定居此地的住民產生許多接觸與交流，豐富了台灣文化的多樣性。」觀眾印象中的教科書是這樣說歷史故事嗎？

　　常設展指出歐美、亞洲文明與台灣互動的開始，「在台灣這座歷史舞臺輪番上演。」概說方式的常設展單元文字，不易深入歷史認識的思辯、評價，「輪番上演」也意味著「外來政權」更替，這是歷史博物館「說故事」的難處。常設展雖然從二樓開始，從三樓俯瞰挑空的全場，異文化相遇、橫渡黑水溝、日本殖民統治、戰後等幾個階段常設展，在大空間裡展開。

從台史博三樓俯瞰常設展全場：異文化相遇、橫渡黑水溝、日本殖民統治、戰後、民主社會等幾個階段，在挑空大展區裡展開；以「異文化相遇」開始說台灣前世今生的故事，這是第一座說台灣史的博物館。

「斯土斯民台灣的故事」展板的說明，帶著幾分博物學或自然史的敘述方式：「臺灣是西太平洋上一個『交會』的島嶼。亞洲大陸和太平洋在此交會，歐亞大陸板塊與菲律賓板塊在此交會，南北來往船隻在此相逢。臺灣也是座容納極端不同生態的島嶼；高山與深海緊緊相臨，寒帶和熱帶森林彷彿樓上樓下鄰居，半小時內，任何人都可以在山海間轉移、寒熱帶間穿梭。」從地質、自然生態到人文風景，博物館以自然史的博物學視野開始說故事。想要理解台史博所說的台灣自然、歷史、人文環境，必須藉助更豐富的廣泛閱讀。

一樓書店販賣有關 19 世紀西方人來福爾摩沙紀錄的書，許多相關書籍讓我們對近代台灣的想像豐富起來。我們懷著高度興趣：追問「博物」想法如何在這座生態多樣的福爾摩沙島，漸漸形成「博物學」。

我實習當時，還沒有台南縣市合併的前兆訊息；那時，奇美新館已經選定位址，準備建設，令人期待。

了解兩座博物館的展覽內容，我們發現立足台灣，追溯過去時，博物館帶來了啟示。當同步探索西方世界博物館變遷，發現博物館的「近現代」歷史，和我們如何認識台灣「歷史時期」，產生有趣的連繫。

常設展以歐美、亞洲文明與台灣互動做為開始，「在台灣這座歷史舞臺輪番上演」；人們的異文化來往之前，黑面琵鷺可能到訪台灣無數個世紀；我們好奇如何認識「博物學」知識在福爾摩沙島誕生。

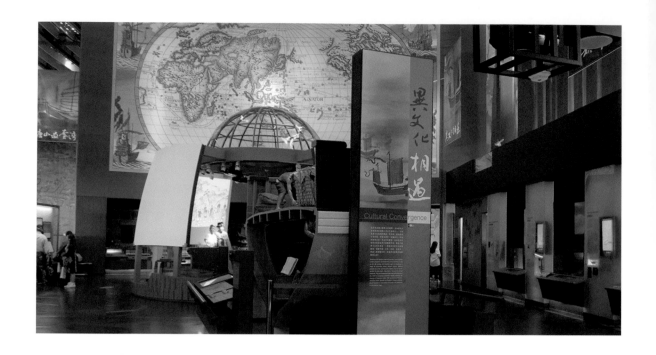

台史博常設展「異文化相
遇」單元，背景大航海時代
的世界地圖，反射了歐洲
「看世界」的開始。

各博物館說故事、博物學

台南的各博物館引領觀眾探索問題的機會。2015 年 12 月下旬，以兩天時間，我連續再參訪台史博、台文館、奇美新館。彼此之間的常設展、特展連結起來，為我們提供了認識東西文化「交會」時刻的火花。台南有更多的歷史遺蹟，和旅行者相遇、碰觸，點燃、刺激我們追尋過去，再認識台灣，是怎麼樣被我們所認知的。

17 世紀，西方人來到福爾摩沙的荷蘭、以及來自明人鄭氏政權影響下，之後清帝國統治漫長兩百多年，先人當時在島上生活的演進如何變化呢？

19 世紀西方航海船，載著不同好奇心的西方人來到福爾摩沙，他們究竟如何從眼睛所見、內心所感，與台灣住民的祖先相遇、紀錄 19 世紀的台灣？根據出版的紀錄、圖版、繪畫或攝影照片，我們想知道那個時代的台灣住民生活，或往更早的時間推演。我們聯想到西方博物學、博物館發展的時間脈絡，對照、比較下，西方人及他們的紀錄，和台灣博物學源頭、博物館起源，關係密切。

歷史學者周婉窈寫〈山在瑤波碧海中〉（收於《海洋與殖民地臺灣論集》），以「海洋台灣」概念，論述中國「明人的台灣認識」。約

當 14 世紀中期，中國和琉球（現在的沖繩）建立邦交，15 世紀初期鄭和七次下西洋，此後海上發展卻因海禁而停滯，為什麼？當時，從中國福建出海往返琉球之間的海上航行，需要四天時間，台灣一直被視為海上航標的「側影」。在明代，「台灣不只是中琉航線的指標，也是海禁時期民間各種航線的指標。」海洋提供來往的通路，因為「國家」禁止，人們卻仍然暗地穿梭、交會於台灣。我記憶中的戒嚴時代，故鄉基隆的商船、漁船，連繫著島外的物質和訊息。

周教授於文章結語寫道：「『歷史』是人類的陷阱，它一方面是人類集體行為的累積及記憶，另一方面又回過頭來影響或牽制人類的行為。」最近 30 年來，台灣民主化過程中，人們追尋自我歷史，台灣和自我認同的認識，深深牽連在一起。周教授也提到：「外人對這個島嶼的認識，從海上航行中的某個角度看到它的側影，逐漸因為各種具體的接觸而認定它是二個島嶼或三個島嶼，最後大約在荷蘭人占領後，台灣在外人的視野中才變成南北聯成一氣的島嶼。」

將台灣視為一個島之時，已經是 17 世紀初期；更早的 16 世紀末，「日本對高山國、高砂國的野心，導致台灣這個島嶼受到各方人馬的注目，人們對它也從籠統到逐漸有個輪廓。」我們如何看自己和台灣的過去？周教授說：台灣「注定不再被忽視，而且將捲入複雜多樣的歷史進程中。」島嶼和外界隔絕的自足生活，自此深受外力影響，至今亦然；複雜多樣的歷史進程裡，如何形成島嶼的「博物學」源頭？

台北外雙溪順益台灣原住民博物館大廳展示的台灣地圖，從這個角度看，讓我們想像「側影」台灣，從幾個島漸漸變成一個島；原住民在島上已生活數千年。

參訪台史博，進一步閱讀、探索，17 世紀荷蘭人、鄭氏家族短暫在台灣，清統治後，再次形同與世界近乎孤立的臺灣島，為什麼 19 世紀中期福爾摩沙再度被世界注目。島嶼的過往正在被研究者翻新地論述、詮釋。

19 世紀末，西方世界的博物館已經延續兩個世紀之久，朝向自然史的博物學方向變遷，西方人這種思惟影響下的眼睛、和心智來到東方台灣，對我們先祖生活的福爾摩沙——產生了不少旅行遊記的博物紀錄，這些書的內容，讀來令人興味盎然，過往已然遙遠，土親人親，人物畫面躍然紙上。（參考書後：參考文獻、延伸閱讀）

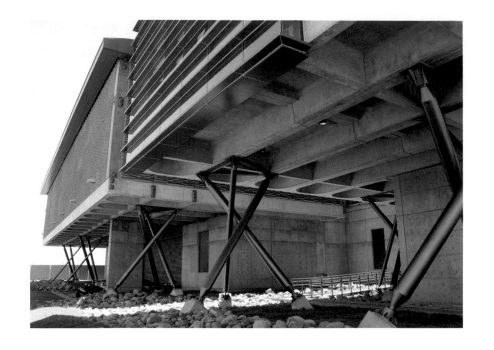

台史博的建築設計運用干欄式及石板屋原住民的建築語彙，行政樓和典藏樓外觀呈現了這種意象；建築的審美觀念和我們所認知的歷史風土演變背景，產生潛在的連繫。

❧ 博物館、建築之美 ❧

　　兩座新博物館各有使命，建築師認知他所要設計的博物館使命，和建築物的外觀想像連結在一起。兩座博物館建築設計的想像走向不同風格。台史博摺頁建築說的干欄式及石板屋原住民建築語彙設計、奇美新館的西洋風格，不只和建築式樣有關，和我們認知的歷史風土演變背景、審美的價值觀念，更有潛在的關係。閱讀台南博物館和台灣史的關係，凸顯了奇美博物館和台南風土孕育的審美觀。

　　博物館的展品內容、建築式樣對觀眾產生了什麼樣的審美經驗？博物館也能自我解釋，言之成理。了解許創辦人在台南成長、創業所培育的美感經驗，追求人們共通的審美觀；那個世代的教育、環境養成，產生了決定性的影響。

　　理解許創辦人的想法之外，建築師如果樂意為大眾表達建築的內涵和意義，那會更好，觀眾看博物館，因此產生有意義的理解。奇美新館為什麼是西洋建築式樣？藏品多數以西洋藝術為主？

　　從愉悅觀賞的感知經驗裡，是否能理解為什麼這是一座希望帶來幸福的博物館？西洋建築式樣和博物館裡的藏品融合，如本書一開始兩

位觀眾對話裡所說的「美感」直覺，奇美新館建築式樣或許是幸福博物館想法下的一種選擇。「美」有時很難說出互相信服的普遍準則，鑑賞是很個人主觀的感受吧！

奇美新館收藏很多西洋繪畫、雕塑，以博物館類型來說，是美術館的一種，它的任務具有與觀眾共享、並鑑賞「美」所帶來的愉悅或品味的企圖。

歐洲的博物館，從文藝復興時期，開始收藏藝術品、奇珍異物，總帶有炫耀的擁有意味，是給有教養、富有的人觀賞，下層勞動階級進不了博物館。兩個世紀前，博物館開始對公眾開放，只是部分開放、定時、限制人數。經過相當時間，才提供一般人自由觀賞。

演變至今，博物館高度關心觀眾的教育和溝通議題，當博物館和普遍的公眾產生密切關係，我們才稱博物館具有近現代意義的博物館。而培養大眾的品味、鑑賞美感和美術館任務，如奇美新館，息息相關。

奇美新館建築的西洋風格、收藏品，表現了人類藝術創作的豐富性；新館裡外無數源自希臘、羅馬時代的神話或人類想像故事的藝術作品，是人類精神的遺產。

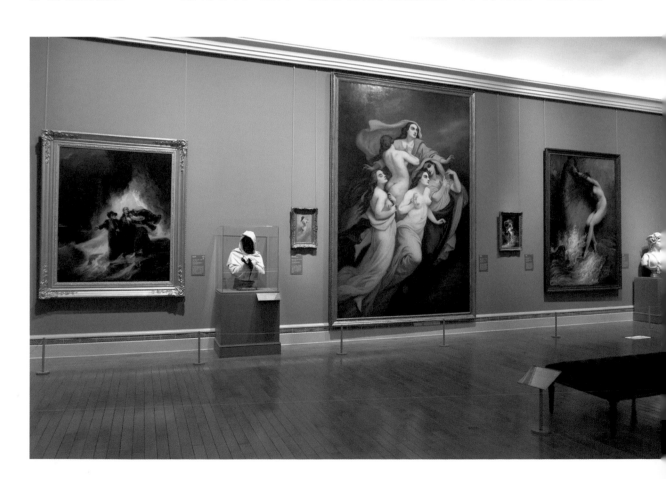

19 世紀到 20 世紀初，歐洲博物館建築，尊崇希臘羅馬時代、文藝復興以降的建築和藝術發展的準則；博物館建築的希臘羅馬神殿形影，幾世紀以來，不斷被考驗和模擬、詮釋；美感經驗一脈相承。從歐美博物館發展歷史來看，人們的觀念、美感判斷，一直和當時的時代互相影響；這是周教授所提及：歷史「又回過頭來影響或牽制人類的行為」嗎？

回顧西方博物館發展的歷史，讓我們更加珍惜台南的三座大博物館，它們如果和觀眾的關係，越來越密切，彼此互相影響城市的文化、美學風景，令人期待。當我們更深入認識博物館發展，參觀時、參觀後的瞬間幸福感，也許會常常激勵我們自己。當您移動雙腳走進、走出博物館，盡情享受一切美好和感動時，博物館美的收藏帶給觀眾幸福的感知。就像奇美新館裡外，充滿無數源自希臘、羅馬時代的神話或人類想像故事的藝術作品，這些作品成為不同時代的創作者幸福或探索想像下的創作，這是人類精神的遺產，普遍性地為人們所喜愛。

奇美博物館創館初期設在奇美實業廠區，當時還沒有以博物館為主的建築體，訪客觀看重心，集中在藏品。從美的想像及樂意分享的初

台中霧峰亞洲大學亞洲當代美術館，由日本國際知名建築師安藤忠雄設計，建築物兩個三角形重疊構成的平面，產生有趣的變化；延續了安藤在日本松山市「阪上之雲」紀念館的三角幾何設計精髓。

衷來說，私人創立的博物館，從一開始到現在，想的就是讓訪客到博物館能夠對「美」產生欣賞和愛好，自自然然地享受一點幸福感吧。他們想像的建築物之美和藏品之美合而為一的方式，就是為觀眾起造一座西洋建築式樣的博物館，訴說著人類文明和藝術創造的美好成果；單純分享的想法，觀眾或許有各自不一樣的了解。

博物館起造前，出資業主和建築師之間如何達成互相的默契、更美地呈現博物館，常常是雙方無數次深入認識彼此的美感判斷、說服的過程。蓋博物館被稱為美感「苦鬥」，也不為過；當然，還有不少主、客觀因素。位於台中霧峰的亞洲大學亞洲當代美術館，是日本國際知名建築師安藤忠雄在台灣的第一件作品，描寫這座美術館誕生過程的書，就以「苦鬥」為名：《十年苦鬥：亞洲大學安藤忠雄的美術館》。

建築師設計奇美新館，曾經「苦鬥」嗎？他在想的：也是怎麼讓新博物館和觀眾之間的美感，能夠互通聲息吧。建築必須跟著時代潮流的前衛當代建築、或是本土地域性的建築？這個時代的博物館會長成什麼式樣？奇美新館溯源到歐洲近代博物館誕生和西方建築探索的起源時代——古希臘、羅馬時代遵循的建築、藝術審美觀，是其中的一個選擇吧！

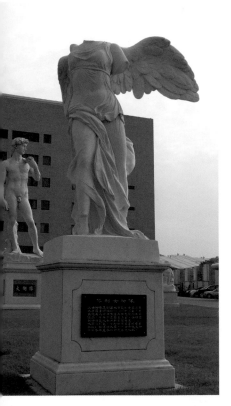

仁德廠區時代奇美舊館前的庭院雕塑；奇美從一開始到現在，期待訪客到博物館能夠對「美」產生欣賞和愛好，自自然然地享受一點幸福感。

甘蔗田裡的建築

新博物館因為媒體推波助瀾，引起大眾注目。當代無奇不有的博物館建築，代表了博物館建築形式的百花綻放時代的來臨。有建築評論者稱之為「花車式」的建築樣態，就像嘉年華會的遊行花車一般，各顯神通；博物館建築難道只是各出奇招、獨步全球就可以了嗎？博物館的館員怎麼看他們的工作環境？奇美新館選擇西方博物館和建築誕生起源的結合，超乎這個時代建築行家的期待，是多麼意外的建築式樣的選擇！

博物館建築功能上的裡外需求，包括外觀形式的展現，需要品味、審美的判斷。公立博物館選擇的建築式樣，多數交給以建築和博物館

清治時代西門和古城牆移入
國立成功大學光復校區保
存；成大校園內有日治軍營
遺留的西洋式建築物，到現
代建築、綠色魔法學校（綠
建築實驗屋），建築風格不
一而足。

為首的各種專家來評審，而私人博物館具有多種可能，博物館創始人
的品味判斷，具有重要的決定性。建築式樣的品味選擇，深深影響大
眾的審美觀。

　　奇美新館落成後，並沒有成為建築行家品頭論足的對象。建築式樣
一直是建築史上，不同時代爭論的話題，爭論背後隱含著當時代的社
會背景、審美偏好。建築史的各階段，常常以式樣類型來說明各時期
的建築特色，方便大家了解。我們關心的是一般人，更多樣地欣賞博
物館建築，就像博物館的收藏品，美的樣子各式各樣。

　　每個人對美的喜愛有各種的偏愛，就像我們的國家台灣，有著來自
世界各地不同時代的建築式樣，具有歷史感的城市如台南，尤其明顯。
走一趟台南成功大學，不同校區的校園裡，從清帝國時代的古城牆、
日治時代軍營遺留的各式建築物，到綠色魔法學校（綠建築實驗屋），
建築風格不一而足。有機會親自走一趟成大、或台南，感受建築和環
境的氣氛，親自體驗建築現場，您自有判斷。

　　成大專研建築史的傅朝卿教授寫《台灣建築的式樣脈絡》一書，談
到在台灣的建築式樣的分類就有：閩南傳統、西洋歷史、東洋歷史、
新藝術與藝術裝飾、閩洋折衷、現代主義、中國古典、地域主義、後
現代主義。除了這些繁多的式樣，很多式樣並不會被研究者、建築行
家所關注，例如之後會提到的兩廣會館。您同樣能夠在台南看到各種
建築式樣，體驗到各種主義之外的建築和角落。

　　另一位以拉長時間縱深、跨越政治的地理空間，探索文化互動影響

下的建築史研究者黃蘭翔的著作《台灣建築史之研究：原住民族與漢人建築》，書中提出：「台灣建築具有原住民族基層文化、台灣漢人文化、西洋文化、日本殖民文化的四個文化層面」。他認為以樸質態度面對我們身處的環境，是「很自然且必要的發問」，他的發問跨出國家政治框架限制下對人類文明演進的認識。作者所指的建築上「文化四重性」給我們帶來深思反應物質建設的今日台灣，從建築的歷時遞變中，我們所認知的文化背景的意義為何？

當您開始注意週遭的建築物時，您會用更多元的角度，來關心我們的環境和建築的關係，注意歷史遺留下來的建築，是何種文化層面下的「自然發問」嗎？博物館在台灣的起源和形成的過程，同樣需要我們「自然且必要」的發問。

從建築式樣來看，台灣社會具有從外移入的移民族群性格，在歷史的不同階段，不斷吸納新的形式和文化。吸納力強總是充滿多樣的異質性，另一角度看建築形式，也受到政治力介入的強制性影響。來到

台史博建築設計「雲牆」（太陽能板）、「鯤鯓」（台江海域）的想像看法，在台灣海峽夕陽落日的時候，觀眾站立「雲牆」，能想像移民者「渡海」來台的時代嗎？

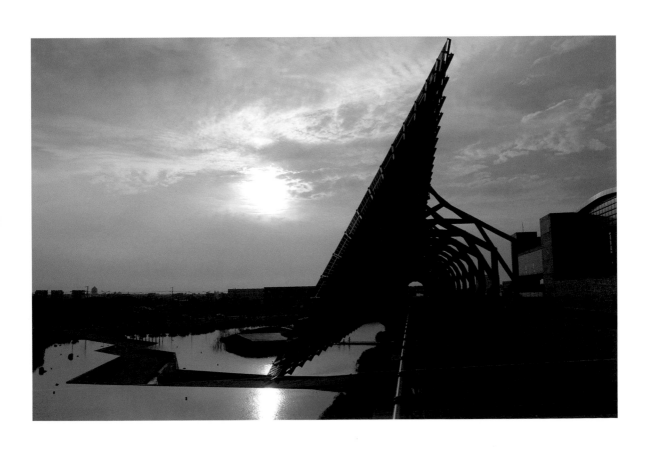

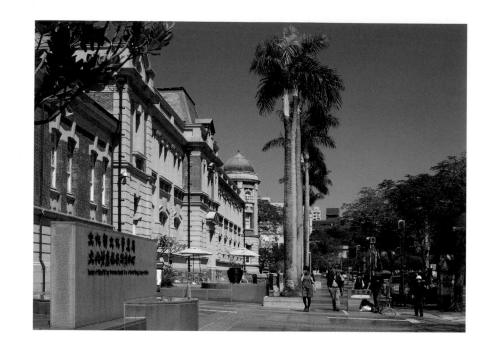

國立台灣文學館運用日治台南州廳 1916 年落成的建築，左側是文化部文化資產局文化資產保存研究中心的新建築，仿台南州廳外觀；舊建築、新建築的外觀式樣，綜合統一。

台灣的新統治政權帶來的不只是建築式樣、統治的意識形態，上下層文化元素跟著陸續登陸台灣島。學校制式建築教學，大概很難教到：台灣原住民族基層文化、和它的建築式樣及背後的精神。

台史博的建築設計根據原住民建築語彙，結合「渡海」、「鯤鯓」、「雲牆」、「融合」意象，您參訪時，有這種感知嗎？也許，那只是建築式樣的一種象徵表達，我們更關心內部常設展是否說出了原住民的主體歷史。而奇美博物館西洋建築式樣，如何和它的收藏品，一體呈現？兩館都需要各位觀眾給出評價。

我想像的奇美博物館裡有老少咸宜的藏品，訴說著文明是人對美的追求表現的成果；博物館和它的建築，搭起了通往審美的橋樑。親愛的博物館觀眾，到台南來，逛古蹟、逛老街、品嚐美食之外，到博物館來，享用人類想像和創作的藝術之美吧。

台文館面對湯德章紀念公園，附近日治時代的「原台南測候所」建築精緻，是一座小巧的氣象主題博物館。

∞ 光影台南・博物館 ∞

下次到台南，參觀兩座博物館之外，還有一座市中心的「國立台灣文學館」（2003 年 10 月開放，日治台南州廳 1916 年落成、市政府）。

從建築來看，它本身就是歷史遺留下來的建築式樣的總合體。台文館面對湯德章紀念公園，附近還有建築精緻的「原台南測候所」主題式小型博物館。

欣賞台文館建築之美，探觸文學家作品的「內在世界」，啟發了我們的生活。舊建築因改造而再生，建築物裡的空間感為人們所享用，建築的生命得以延續。建築歷經時代變化，現在改變了原來的用途，喚起了人們想像的文學世界。

2016 年 2 月，舊曆新年期間，參訪台文館建築落成 100 年特展〈台日交流文學特展〉（2016 年 2 月 4 日至 11 月 27 日），這項特展表達台日人民間從文學裡「相遇時互放的光亮」；我接待來自日本的 4 位曾經救援台灣政治犯的家屬、友人看展，她 / 他看得津津有味。

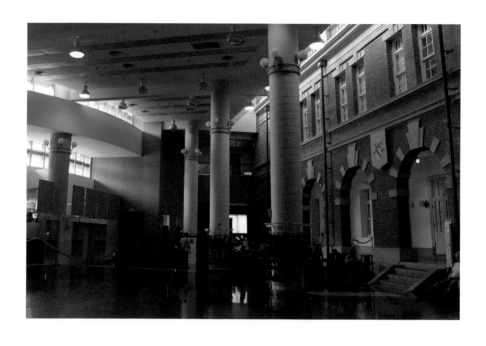

台文館內大廳建築新舊分明，博物館賣店販售許多文學書、紀念品，通往地下樓圖書館，收藏豐富文學書籍、雜誌、影像，讓觀眾盡情探索文學家作品的「內在世界」。

台文館後方有一座小巧可愛的葉石濤文學館（2012 年 8 月開放）。它也是使用日治時代的舊建築再利用（原台南山林事務所，1925-1942 年）。該館門口的葉老銅像小公園，註解一段在台南悠游生活的文學人生夢：「這是個適合人們做夢、幹活、戀愛、結婚，悠然過日子的好地方」。葉老對「做夢、幹活、戀愛、結婚」都有膾炙人口的說法，

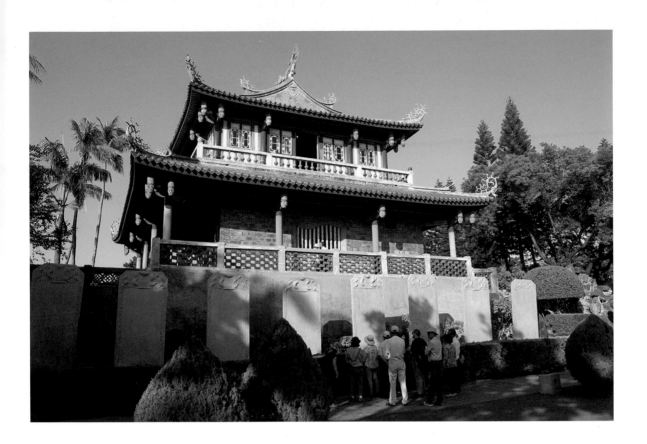

赤崁樓自荷治時代至今，層層累積歷史的遺留物；日治時期1920年代現代旅遊開始迄今，赤崁樓一直是旅行台南的大眾主要的觀光景點。

左／葉石濤文學館是利用日治時代台南山林事務所舊建築，門口的葉老銅像小公園裡，葉老名言：「這是個適合人們做夢、幹活、戀愛、結婚，悠然過日子的好地方」，註解一段在台南悠游生活的文學人生，「做夢、幹活、戀愛、結婚」說法，膾炙人口。

例如「作家是夢獸」的詞語；作家的想像書寫，成為今天創作繪本書的依據。我曾查詢過台南永福國小的教職員紀錄，文學家葉石濤、畫家歐陽文都曾經是擔任永福國小教師的白色恐怖受害者。

台文館對街「兩廣會館」舊址，目前只有連棟住宅、和正在興工的舊警察局。這裡曾經是人們搭乘1908年全線通車的台灣西部縱貫鐵路到台南看古蹟，觀賞近代博物館的地方。呂紹理寫的《展示台灣》書中論說「觀看文化的興起與浸透」，談到當時的台灣八景，提及豐原人張麗俊（1868-1941）所寫日記《水竹居主人日記》，這是公認難得的日治時期「保正」的完整日記。其中記載著，張麗俊於1928年到高雄參加全島產業組合會，乘機於前一天先到台南下車，遊覽赤崁樓、兩廣會館、五妃廟、開山神社。

讀者可能不知道「兩廣會館」是當時什麼樣的旅遊景點，現在終於知道：它是日治1920年代，近代旅遊開始制度化下，新奇旅行的博物館所在地，是台灣公立博物館的起源所在；開山神社是現在的延平郡

王祠。張麗俊於 1916 年 4 月 16 日的日記，詳細紀錄日本政府於台灣始政 20 年舉辦「台灣勸業共進會」的各種展覽，令人印象深刻。博物館和展示文化，在台灣一百多年前如何演變到今天，近來有更多研究，呈現了日治時代生活樣貌的細膩變化。

2012 年 9 月，台南新聞報導：台南市文化局清查鄭成功文物館典藏文物，計有 49 件在最近幾年仍有紀錄，其中包括兩廣會館的「瓦當」卻遺失了，兩廣會館建築物，毀於二戰轟炸，現在殘存瓦當也已不見了，博物館的故事卻需要我們繼續關心。

劉慧婷的論文《趙鍾麒及其詩學研究》（2012 年）提到：1899 年 11 月，總督府在台南兩廣會館舉辦第三次安撫敬老的「饗老典」聚會，邀請兩百多人參加，台南詩人趙鍾麒（1863-1936）作了詩 6 首，敘懷當時聚會的情景。陳其南、王尊賢著《消失的博物館記憶：早期臺灣的博物館歷史》，根據文獻追蹤台灣第一座私人博物館、第一座公共博物館的歷史，找出了台南文人雅士在「台南州立教育博物館」（兩

台南廟會陣頭正行經孔廟的門口，這是台南市中心的首要景點；參訪孔廟「最完整傳統閩南建築群落」的官式建築，體會舊建築不會僅供我們懷念不可挽回的舊時代，它或許有些積極意義。

廣會館）的部分活動，容納兩百多人活動的會館，不算小。

　　20 世紀初，當時的兩廣會館用途，除了博物館公開展示，免費參觀，曾經由日治時代台南二中、女中創校初期借用，它同時具有教育、文化活動功能。現在，愛鳥者知道日治時代的鳥類專家風野鐵吉和更早之前來台的史溫侯（郇和、斯文豪，1836-1877）、拉都希（John David Digues La Touche, 1861-1935）等，都曾經追蹤黑面琵鷺，留下紀錄，風野曾擔任「台南博物館」館長、最終與博物館一起被轟炸而亡，我們當記得：他對博物館和自然史的看法、他的事蹟。

　　到台文館過街的孔廟，我們看到專家所說的「最完整傳統閩南建築群落」，為了公開祭祀、教化，漢人移入者陸續建置的官式建築。建築不管歷經多久，它不會只是「供奉」著過去，也不會僅供我們懷念不可挽回的舊時代，它或許有些積極意義。

　　我曾經在和風徐徐的上午，閒逛到孔廟，聽到台語吟唱聲音。跟著聲音來源，我自然被吸引，走近看個究竟；一位中年飽學之士，韻味十足的優雅腔調，正在明倫堂前講解《易經》。在舊建築群落裡，吟唱聲音飄蕩著古人的智慧，穿透時間和空間，不禁令人駐足傾聽，享受這樣的場景氛圍。人類遺產的智慧，在舊建築裡因為風、陽光和人組合的美景，真是建築式樣襯托的另一種動態的美感，令人倍感建築之美所帶來的幸福感。

故宮南院開館前，紛紛擾擾，即將入夜的南院，宛若孤島；但願我們展現公民高度文明、紮實的民主社會，讓建築專業者、建築評論者、藝術鑑賞者、大眾的多樣品味，能夠與國家政治指導角色，等量抗衡。

嘉義太保故宮南院（正式名稱為：國立故宮博物院南部院區──亞洲藝術文化博物館）開館前，紛紛擾擾，使得博物館開館活動、12生肖獸首複製品、政治爭論、建築專業、藝術鑑賞、博物館建設是否完工，打起一場博物館開館前後的混戰。甚至有國立藝術大學的校長為文批判「政治考量進入文化決策」，政治凌駕藝術，辜負了博物館善待觀眾、培養美感的本意。

　　20世紀的建築史，記載國家涉入博物館建築的政治性指導。但是，高度文明、民主紮實的社會，建築專業、建築評論、藝術鑑賞、大眾品味，能夠與國家政治指導角色，等量抗衡，升高辯論建築設計目的的層級，並且回應建築和人們生活動態美感的親密關係，台灣社會忽視這些「等量抗衡」的民主說服力道。

　　2015年初，台灣上演電影〈風華再現：阿姆斯特丹國家博物館〉，具體展現「等量抗衡」的博物館故事。收藏林布蘭（Rembrandt van Riji, 1609-1669）〈夜巡，1642〉名作的荷蘭國家博物館（RijksMuseum，1800創立於海牙，1808遷至阿姆斯特丹，1885年開放），上百年博物館為了迎接21世紀新貌，開始大整修；同時進行影像紀錄，並轉化成紀錄片電影。整修過程中，為了市民的生活，堅持民主生活的公共辯論，折損了一位館長。

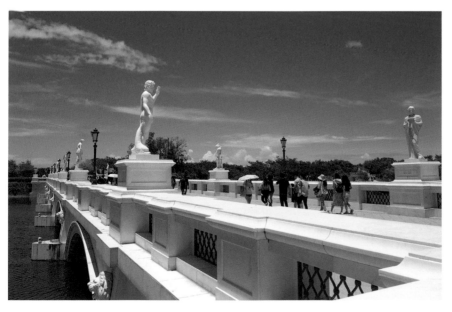

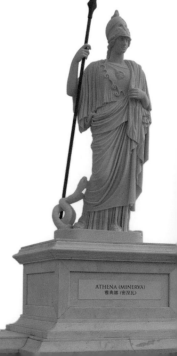

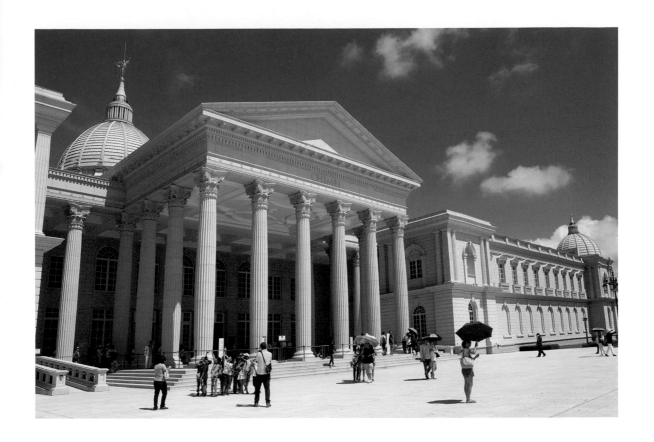

誕生在南台南甘蔗園裡的奇美博物館，因為博物館的豐富收藏，讓我們開心地欣賞、沉思美的喜愛、偏好；觀眾的好心情來自這樣的沉思、來自穿梭於古都台南的博物館內外，遊逛街區、真心感受人們和善生活的樣貌，自然產生愉悅的樂趣！

　　博物館原訂 2008 年重新開幕，延宕至 2013 年，整修 10 年。市民、觀眾與國家博物館論辯：城市的人天天騎腳踏車穿過博物館入口，新設計入口必須為了市民和觀眾的方便，論辯甚至涉及共和國成立的終極目的，這部電影帶來反思和借鏡。

　　博物館建築可能被當作高級文化，喪失建築和人們生活上的親近感。人創造建築、眾人善用建築物，建築將長長久久伴隨人們，為人們所用。

　　實體建築式樣是欣賞博物館的辨別依據之一，建築選擇所表達的形體、式樣背後，代表了那個時代、某些人對美的一種偏好，風土民情所孕育的審美觀。逛遊台南，因為參訪博物館收藏內容，讓我們更開心地遊逛、欣賞建築；觀眾的好心情來自穿梭於具有歷史感城市的博物館內外、和建築、人們的生活樣貌，自然產生好奇的樂趣！

　　一座西洋式外觀的博物館誕生在台南的甘蔗園裡，我們談談奇美新館開館後的首檔特展，並從訪談中分享部分藏品故事。

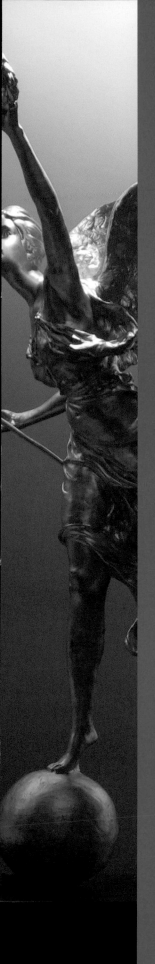

2

我的夢・阮的夢

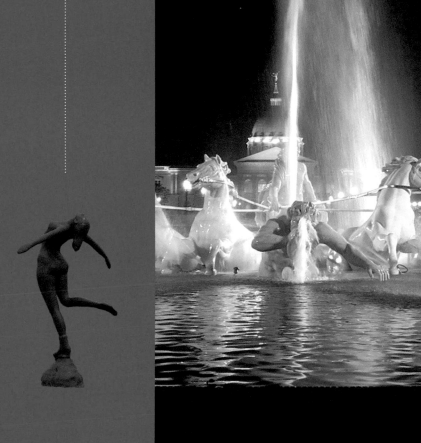

我的夢‧阮的夢‧咱的夢！

❈ 博物館誕生故事 ❈

　　奇美新館開館後，1 月 31 日首檔特展「我的夢‧阮的夢‧咱的夢：奇美博物館的故事」登場，展期延長到 11 月 1 日。特展前半段著重博物館誕生背後的奇美意志、文化關懷，我們一起來了解奇美博物館今生的故事。

　　多數國家博物館因為重大的政治、社會變遷，草創了博物館，國外的大英博物館、法國羅浮宮、國內的故宮、國立歷史博物館都是如此，時代環境創造了博物館誕生。當博物館已經成立相當時間，大家懷念起它過去的歲月，帶給我們的影響，而開始說起了博物館的故事。

　　私人設立的博物館因為個人收藏偏好、慢慢演變成博物館的夢想之旅。大英博物館是由民間人士漢斯‧史隆（Hans Sloane, 1660-1753）爵士有償捐贈給國家，並經國會同意，它是早期國家博物館來自皇室收藏為主的例外個案；羅浮宮則是法國大革命的意外成果，革命後，皇室寶物公開給公眾參觀。

　　台北故宮藏品輾轉來自清帝國皇室的寶物，故宮到台灣，是一段 20 世紀上半葉中國博物館史的曲折變遷故事，它和戰後國府在台灣設立第一個國立歷史博物館，都是為了建構國家自我的「正統國史」，兩

英國倫敦的大英博物館（上）、法國巴黎的羅浮宮博物館（下）、國內的故宮、國立歷史博物館，都因為不同的重大歷史、政治、社會、文化變遷，創立了博物館，時代環境創造了博物館的誕生；博物館也反過來影響了我們的生活。

者在白色恐怖時代，肩負國運的「政治和文化」任務，至今糾纏著政權的歷史包袱，博物館的軌跡曲折。

這個時代很不一樣，博物館競爭激烈，不論公、私立博物館，重要的是不僅要謹守博物館創設宗旨和任務，更要說出自己獨特的豐富故事，吸引人們的關愛。

2006 年，電影〈博物館驚魂夜〉上演，佳評如潮，續拍第二、三集，虛構好玩的博物館之旅電影，帶給觀眾新奇的博物館文物想像世界。說博物館的故事，原來可以這麼充滿想像和創意。博物館運用企畫展示，說「我的故事」，相對於電影的「驚魂夜」，對博物館來說應該才是常態。

2006 年〈博物館驚魂夜〉，電影上演，佳評如潮，叫好又叫座；2016 年夏天，奇美博物館將在博物館繆斯廣場上演〈博物館之夜‧歌劇選粹〉。「博物館前廣場以繆思為名，除了將神聖的繆思女神與博物館互相連結，亦期待這座廣場能帶來充滿創意、源源不絕的活動。」

奇美新館的首次特展名為「我的夢‧阮的夢‧咱的夢：奇美博物館的故事」，以實現「夢想」傳達博物館誕生故事，希望大家都能實現自己美好的夢想。有沒有其他博物館在館內說自己的前世呢？台文館開館以來，以博物館建築的歷史，展示這座博物館的前世。多數博物館很少在館內以常設展方式說自己的故事，下次有機會去台南，看看台文館怎麼說自己的前世故事。

特展簡要地從我（許文龍）、我們（奇美實業）、大家（分享眾人），由個人推演到群體，一起來實現共同的博物館夢想。

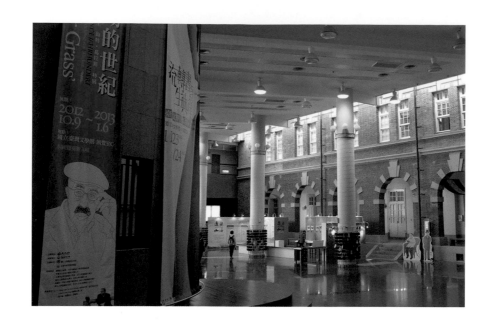

台南跨入 21 世紀縣市合一前，出現了新舊建築融合的國立台灣文學館，開啟了台南博物館的文學世界。接著，國立台灣歷史博物館、奇美博物館開館，展現〈我的夢・阮的夢・咱的夢〉新世紀台南實踐博物館夢想。

❧　奇美夢想特展　❧

特展摺頁簡介：「奇美實業創辦人許文龍先生，小學時因為參觀了免費開放、館藏十分豐富的台南州立教育博物館，就此在他心中種下了一顆文化的種子……。現年 87 歲的許文龍，一生致力用文化事業回饋社會，以個人小『我』的文化夢想，影響奇美上下全員『阮』作伙踏實追夢，最後成就了一座滿載眾人『咱』期待的『奇美博物館』。」

特展接著說：「這是一個關於由個人夢想出發與同伴共同實踐，最後美夢成真、惠及眾人的真實故事；是跨越八十年的一趟奇想與美好的圓夢旅程。期盼這趟博物館圓夢之旅，能啟發更多人，勇於許下綺麗奇美的願望，並戮力堅持、踏實築夢！」觀眾參觀特展，體會有奇、有美的圓夢旅程，心中留下一些感想，博物館真的出現在你我眼前。

為什麼跨越了八十年？許先生追尋童年的博物館夢、實踐「圖畫比股票更值錢」的文化夢想，夢想如何實現？特展鋪陳：從許文龍的「個人夢想出發」，透過奇美實業的「同伴共同實踐」。特展前半段說奇美博物館誕生前，「我」和「我們」的努力，最終達成製作博物館和豐富收藏的目標。三十多年來主要的藏品，陳列在奇美新館常設展還不及一半。

❧ 大眾博物館 ❧

　　從上個世紀 1930 年代，深埋在小小許文龍的博物館種籽，跨越了 21 世紀。奇美新館與台灣最知名、存續最久的國立台灣博物館（台博館，1908 年開館）1915 年遷入現址，很巧合，前後相差 100 年。

　　1992 年奇美博物館在仁德廠區辦公大樓開館之後，到 2013 年全部暫時閉館，準備搬遷至新館，這是第一階段開放的奇美博物館，提供觀眾免費參觀。廠區入口右側雕塑群，是當時博物館的象徵。博物館背後生產管路繞行的生產工廠，是博物館的後盾，奇美第一代博物館人在這裡運籌帷幄。廠辦大樓博物館前後歷經 22 年，觀眾逐年成長，每年觀眾數超過 60 萬人次，估計全部來館觀眾數超過千萬人次。

　　那個時候，民間流傳著：阿公招阿嬤，大人帶小孩，鬥陣來去奇美。觀眾之間形成「奇美印象」的流傳話語，和許先生所說的：「我們草地人欣賞美的東西，就是這樣的特質」，不謀而合。博物館形成了不分階層、年齡觀眾喜愛參訪的地方。

奇美創辦人許文龍看待生活和文化，他認為：「文化，應該是人人都看得懂、聽得懂的。不是很高級的人才懂，是一般歐巴桑、歐吉桑都可以接受的東西。」一般大眾以前愛去的奇美舊館，多少能感受到文化離生活很近。

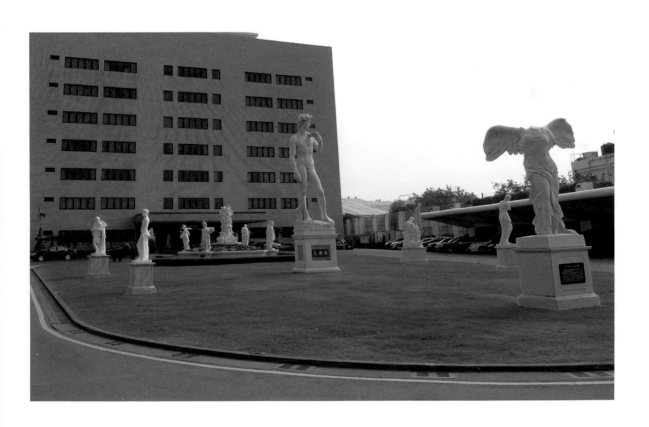

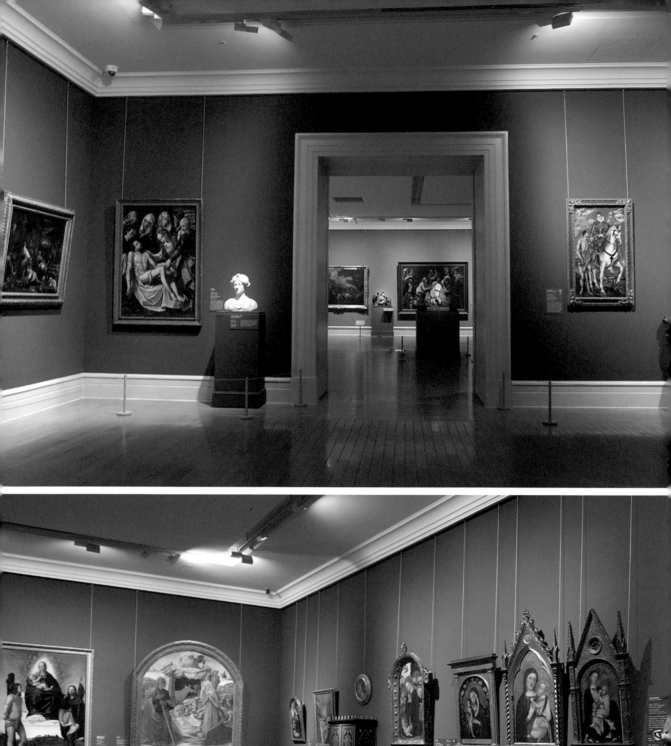
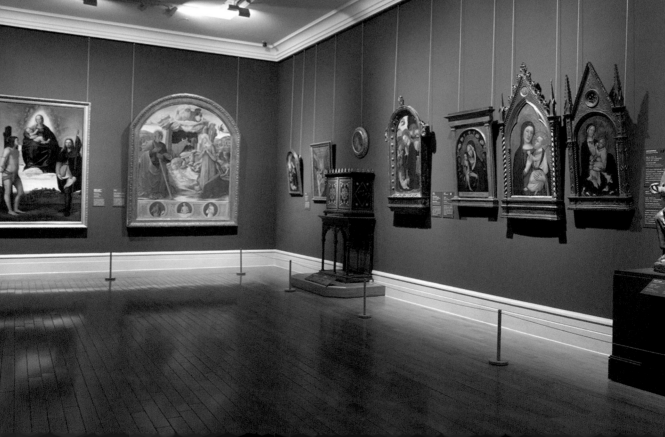

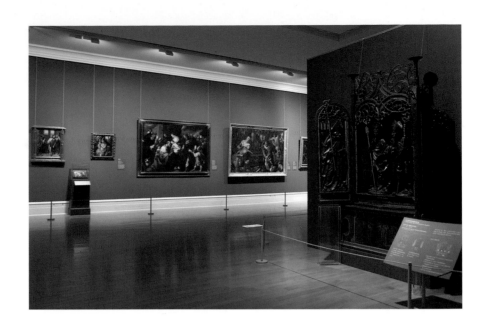

奇美新館藝術廳,展出西方
自13世紀到20世紀初的
歷時性作品,鋪陳歐洲文
藝復興前後以降的藝術發展
史。隱約與許創辦人所說的
理想產生連結:「我有一個
理想,就是:台灣的文藝復
興是從台南開始的;而台南
的文藝復興,是從奇美開
始的。」

　　許先生曾說:「那些歐巴桑、歐吉桑利用進香的機會欣賞文化,也
是眉開眼笑的。我們就是結合了廟宇很厲害的動員力,這是多大的文
化活動資源。文化本來就是生活的一部分,民間原本就有很多文化活
動在進行。所以政府若要做文化,第一步就應該借重民間的力量。」
這種民間活力在台南的廟會進香,四處可見,現在加入了博物館參訪
的文化新活力。

　　他看待台南生活和文化:「文化,應該是人人都看得懂、聽得懂的。
不是很高級的人才懂,是一般歐巴桑、歐吉桑都可以接受的東西。」
一般大眾都可接受的博物館,是博物館世界努力的目標。生活和文化
貼近的博物館,收藏方向會如何呢?他如此設想:「所以我博物館典
藏的作品,就是以具象、寫實主義的作品為主,大家都看得懂它們的
美。我們收藏十九世紀以前古典、寫實主義的東西,是以這些藝術品
為主。」奇美新館藝術廳,展出西方自13世紀到20世紀初的歷時性
作品,鋪陳歐洲文藝復興前後以降的藝術發展史。

　　從草根成長發芽的文化,充滿自信,他說:「這就是我們在做的事。
我們就是想辦法讓這些生活的、草根的、大眾會感動的藝術文化活起
來,把它復興起來。我有一個理想,就是:台灣的文藝復興是從台南
開始的;而台南的文藝復興,是從奇美開始的。」台南的文藝復興從

奇美實業仁德廠開始，轉眼已 30 年了！

　　仁德廠辦的奇美博物館時期，距離台南市區遠，博物館從公眾的口碑裡，逐漸建立穩固的基盤，希望「為台灣建立一個國際級博物館的藝術教育基地，開創多元文化新視野」，一切雄心壯志的源頭，起因於小小許文龍童心初願，在成長生活的台南堅持博物館是永恆志業。

　　小時候常去博物館的點滴經驗深埋內心，許先生於年輕時及往後創業過程，流露出博物館能夠帶來文藝復興的初衷。他樂意與公眾分享心願，創業之後第 17 年，1977 年成立奇美文化基金會，開始了一連串博物館的後續發展。

　　特展裡呈現奇美新館誕生前後過程，從「小小許文龍的成長」開始，接著，展出奇美實業的創業發展；推進醫療事業；文化基金會推廣藝術事務、收藏、修復、全球交流等，直到完成新博物館。

　　特展最後的觀眾留言處，傳達清晰的訊息：這是大家的博物館，所有參與博物館的工作人員，凝聚著為了「大家的」心情，盼望博物館的未來成為「你、我夢想的起點」，邀請觀眾：「看完奇美博物館的故事，您是否發現人因夢想而偉大的力量呢？對於未來，您有什麼心願？請將它寫下來，相信不久的將來，您也能擁有屬於自己的夢想國度！」走入博物館，您的心神「擁有」這個夢想國度！

仁德廠辦的奇美博物館時期，博物館從公眾的口碑裡，逐漸建立穩固的基盤，希望「為台灣建立一個國際級博物館的藝術教育基地，開創多元文化新視野」。特展的這個時期讓觀眾感受到：從台南出發，看世界的氣魄。

許先生堅持的價值觀：「美，就是對每一個觀賞者的心靈都有所訴說！」對每位觀眾都能產生心靈觸動之美，審美判斷向上提昇，這可是高難度的自我期許。他也說：奇美博物館只有一個精神「為了大眾而存在」。他說的話和道理，令人動容，做起來並不那麼容易實現。

≋　我的夢　≋

我從另一個角度來了解「他的夢」、「分享美」的價值觀。

2005 年夏天，我們持續白色恐怖採訪記錄工作，不知什麼原因被許先生注意到，也許某些出版品輾轉到了他手上。他透過基金會幹部聯絡我，希望我能陪同幾位受難者前去台南與他相會，由此機緣認識許先生。

首次在他台南的家相會，與他相見的受難者：陳英泰、郭振純、陳孟和等 3 位前輩，都是年輕時跨過二次戰前、戰後的世代，他們都是我尊敬的「歐吉桑」世代，人稱「多桑」世代（約 1910-1930 出生）。在許先生家裡坐下來，彼此問候，很快打開了互相關心的話題。許先生談到年輕時，問過三次朋友或同學，想加入共產黨。陪同在座的我，內心一震。

〈我的夢〉在動手做的生活經驗裡，逐漸實現。2016 年初，博物館行政辦公區入口大廳，布置許創辦人動手做的成果。

我從小就欣羨藝術家，
要是能一生當藝術家畫圖、拉小提琴，
那是很好命的。

許文龍

兒女三重奏
許文龍
1990
油彩、畫布

當時，我們團隊已經採訪不少受難者，卻還很難從受難者口中深入了解當時的社會主義思潮，對年輕人影響的層面到何種程度。當時他們對地下黨為什麼信服或想像，這次相會聆聽他們的對話，令人深思。

後來，許先生幾乎每年都邀請受難者團體到台南相聚，由他支付所有費用，有時還贈送奇美平板電視、包紅包給每位受難者；他們彼此用音樂、歌聲度過共聚時光，展露人性光輝的一面。

那次見面之後，我開始想進一步了解這位台南企業家的想法。閱讀許先生對員工演講台灣史的小冊子，真是驚奇。企業家對內部演講，一般來說，談管理哲學的經驗吧！讀了已出版的《觀念》（1996 年），對另類企業家的觀念有了進一步的認識。之前，我曾經聽過在奇美就業的學長，談到許先生的一些傳奇故事。尤其是他常說小時候常去博物館，現在的台南卻沒有一座像樣的博物館，這個故事一直留在我的腦海裡。

他真心關懷受難者的熱誠，這次會面我感受到，卻很少人知道；他主動和受難者見面，慢慢地在受難者圈子裡傳開來。他們最近一次相聚是在奇美新館開館之後，受難者及家屬被邀請前往參觀新館、參加日本拓殖大學頒發榮譽博士給創辦人的典禮。許先生的心意非常溫馨特別，在博物館裡欣賞美的作品，和受難者團體在博物館會客室，再度以音樂分享心靈的感動。

政治受難者左起：陳孟和、陳英泰、郭振純，參觀仁德廠奇美博物館。

讀《零與無限大：許文龍幸福學》（2011 年 1 月出版），我更加理解許先生從生活想法裡，開啟本土關懷、迎向世界的經營企業哲學，讀來令人回味無窮。書中闡釋了踏實生活的自信和快樂，令人著迷。我注意到書的「後記－與許文龍對話錄」問答裡，許先生公開提到：

「我的是非觀念正義感都很強，這是受到我媽媽的影響。我媽媽年輕時代也是愛打抱不平，我是有遺傳到我媽媽。二二八之後，我曾經想要參加共產黨。最早想要參加是在日本時代，那時戰爭還沒有結束，我聽到共產黨的制度，高興到整夜睡不著，想說世間怎麼有這麼好的制度，有錢人與沒錢人可以平等！我就想要參加，但是都沒有線索，只是聽說。」今天，全球正在為「貧富差距」傷透腦筋，許先生一生所關懷的「平等」制度的思維，彌足珍貴。

許創辦人自述：「我的是非觀念正義感都很強，這是受到我媽媽的影響。我媽媽年輕時代也是愛打抱不平，我是有遺傳到我媽媽。…世間怎麼有這麼好的制度，有錢人與沒錢人可以平等！」許創辦人一生所關懷的「平等」制度思維，彌足珍貴。

　　從他身上，我們體會到：實現「平等」互相對待社會的年輕人心願，是否是當時尋求理想社會年輕人普遍的心情，不得而知。那個戰時匱乏、戰後不公不義的時代，「平等」想法滲入一般人日常生活的意念之中，甚至會令人睡不著覺！那一代人如果沒有遭逢戰爭、228、白色恐怖，台灣是不是更有機會提早進步到比較自由、「平等」的社會！歷史無法重來，只是不斷提醒後來者。

　　戰後，時代思潮影響巨大，「正義感」濃烈的跨越戰前戰後世代，代表了當時年輕一輩，普遍追求「平等」的現象吧。228、白色恐怖發生的大時代裡，為什麼有許多生命犧牲、奉獻，造成台灣近代文明和文化的深層斷裂。許先生因為平等思想的種籽，在「沒有線索」參加戰後反抗運動的轉折下，以另一種方式，改變了人生的未來命運。

　　種籽逐漸在漫長歲月中滋生發芽，不管後來創業、經營實業和醫院的理念，還是創建博物館，他無不從消費者、觀眾的平等分享想法出發，拓寬了奇美獨特企業文化的視野和自信。

許先生的生活和思考，很自在地將生活歸零，也可以創造無限大的人生。他常說：一個人所吃、所用有限，好好用錢、分享才是工夫。努力追求奇美同仁幸福的想法，漸漸實踐為了社會更多人的幸福。許先生創設博物館的目的，可以說，從追求「幸福經濟」的想法，擴大為塑造幸福環境的重要一環。

我想起了 228 受害者王添灯（1901-1947）所說的：「為最大多數，謀最大幸福」。李登輝前總統曾於奇美新館興工期間（2012）、開館後（2015）兩度前去奇美，記者報導他稱讚奇美：「有夠水（美）！」他和許先生兩位多桑，他們的世代經歷戰前戰後，對幸福的渴求必然是人生課題吧？他們人生方向不同，藝術偏愛則同。

從世代經歷和個人對幸福價值看法的角度，理解許先生創建奇美博物館，長期不變的「平等」意志，貫徹如一，回答我內心的疑問。戰前戰後困頓的時代，離我們遙遠，深層斷裂的時代是否緩慢地縫合，文化斷層卻不是那麼容易扭轉。很多長者如許先生等以及戰後無數倖存下來的受難者前輩，還活在我們今天，見證時代的變遷；1960 及 1970 年代，那時他們才從火燒島牢獄回到台灣，為了求生奮戰，卻成為台灣經濟起步的先鋒者。他們的精神那麼地可敬，彰顯了一個世代「認真」對待文化的信心和視野。

戰後，不到 20 歲的許先生身處台南環境的氛圍，許先生謙稱：「光復以後，我也曾經想要參加組織，但是我念的學校裡面的學生都是落第生，問也問不到。那些秀才都去了台大，後來都死了，剩下在台南的人，都沒有這種管道。雖然我有問過要如何參加共產黨，他們只回應有聽說，還是沒有管道參加。所以講起來，我算是好運，因為不會讀書沒去台北，不然今天可能也沒有機會在這裡了，也不會有奇美。」當然也不會有奇美博物館！那些秀才指的是成大、戰前台南二中、台南一中等大嘉南地區北上讀大學的年輕學生或畢業生，我曾經從檔案中整理這些名單，台南人才受創嚴重。而留在台南的許先生，自此摸索創業之道，留在台南生活、經營事業、堅持文化志業。

許先生回顧走過的時代，內心更加珍惜活了下來，有更重大的未來志業可做吧。他將經營博物館、奇美醫院視為永恆的志業。他從小到

博物館行政辦公區入口大
廳，布置許創辦人動手做的
成果，有油畫、銅雕、水墨
畫等作品。銅像左為被稱為
蓬萊米之父的磯永吉，右為
著作《新英文法》、白色恐
怖兩度受害的柯旗化銅像；
或許兩位都是為多數人思謀
最大幸福的貢獻者。

大因為曾經幾度身體不好，「我就像是個持續工作的病人」，也曾經
看見姊姊送去的醫院，醫療資源匱乏到令人心急，對他來說人生有如
走過「秀才都死了」的幽谷一般，「當了大半輩子的病人，我體悟到：
沒有人一出生就可以明確知道，自己是什麼、自己想要做什麼，連佛
陀也不例外。」他勇敢地踏實創業，開展了無限大的未來夢想之旅。

≋　我們的夢　≋

　　許先生無限大的未來夢想，我的理解是：奮鬥不懈的「認真」創業
精神背後，還有創建博物館的堅持意志。兒時的博物館經驗，不只滿
足了孩童的好奇心，雖然「不怎麼愛念學校的書，從小考試常不及
格」，但是「就讀成大附工那兩年，我很認份的學了一手技術的功夫。」
踏實地學習功夫，「做一個快樂的工人，穿一條工作褲，口袋裡放一
本哥德的詩集，是我少年時代最大的理想。」這是少年另一種浪漫的
心靈！了解自己個性，想像外在世界的新奇，願意靠著技術的手藝功
夫、詩意的夢想，開始創業。「創意、自製是我喜歡的事情，……，
我很早便創業了。」從零開始，世界展開在少年自信的面前，開展無
限地探索。

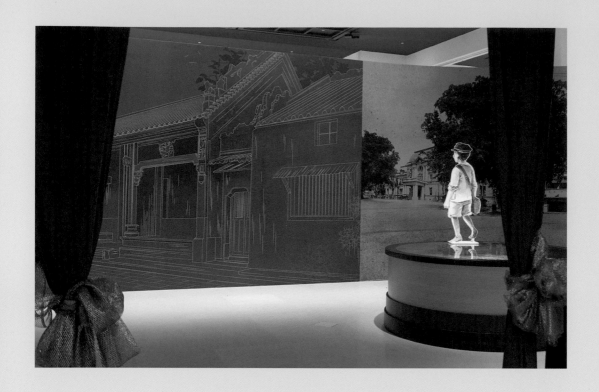

特展

　　觀眾走進特展的展場入口，進入眼簾的是一位與觀眾視線等高的孩童正走向左側牆面上放大的建築，那是建築式樣很少見的兩廣會館，當時的台南州立教育博物館，位於現在的湯德章紀念公園（民生綠園）南門路和開山路包圍的區域。第一個展區的畫面強烈地顯示：孩童受博物館影響。第一展區右側是許小朋友的簡要介紹角落。重現八十年前博物館所在地是第一展區的目的。

　　二戰時被轟炸消失的博物館，在這次特展以一種特別的形式重現了，五座老式的博物館展櫃，以及一批看似具有歷史痕跡的動植物標本，來自國立台南第二高級中學（位於公園北路）。台南州立教育博物館於 1945 年 3 月 17 日，被美軍飛機空襲所炸毀之前，據信，博物館的標本預先被疏散到台南的四所學校，其中包括了南二中。校方為響應這個具有紀念意義的特展，將部分標本提供借展使用。這個特展將台南博物館的前世，連接到今日奇美新館的誕生。

　　特展述說「我們的夢」是由實體竹編泥牆、奇美草創時期辦公室外觀照片和奇美「塩埕廠」開始。介紹奇美企業，從命名又奇又美的由來：「許文龍 22 歲時，許家在淺草市場買下一座小房子經營生意，許父主張商品一定要符合『奇巧』又『美麗』，便取名為『奇美行』。『奇美』二字從此成為企業名稱，這代表著創新、高質化的實踐，更是讓企業穩居業界龍頭的重要原因。」

　　1960 年創立的奇美實業，篳路藍縷，從「台灣第一家壓克力板及 ABS 樹脂生產商」，事業穩健

廖董事長立於塩埕廠早期以竹編泥牆
蓋建之辦公室前。
此處也是創辦人在塩埕廠草創時代的
住所。

地一步步立足於市場。當時的政府推廣原稱為「不碎玻璃」的產品，1960 年 12 月，奇美取得 20 年的「壓克力」商標專用權，這個由奇美首創的名稱，如今成為我們日常生活中的通用名詞。這是創新的具體例子，「壓克力」三個字，今天我們習以為常；從這裡我們看到：經營實業重要的是不斷創新研發，奇美才能漸漸地成為具有生產貢獻的全球性企業。

今天奇美已經是「ABS 樹脂、PMMA 樹脂與導光板三項產品的全球最大供應商」。展場的奇美實業大事記，精要地描述奇美實業的發展歷程，這部分資料更詳細地記載於《零與無限大》書中的附錄二「許文龍年表與奇美大事紀」。

許先生手工圖繪工廠配置圖、生產程序圖繪筆記，表達了自己「動手做」技術功夫的寶貴紀錄，反應「多桑世代」的認真踏實精神，追求理想，從動手做開始。這樣來理解，我們或許才能感受到許先生動手畫畫、雕塑、拉琴的手腦並用精神。台南成功大學大學路上的成大博物館內的展覽，或許也能夠提供您了解「動手做」的成大附工精神。

第二展區複製從前的商展景象、以及當時奇美產品實物的展示，將時光拉回到 50 年前，給觀眾帶來有趣的懷舊回味。第二展區短暫的創業工廠展示，很快地轉折進入現代生活上「無所不在」的奇美產品應用製品─「生活中處處有奇美」，我們並不一定知道，這些應用製品的原料皆來自奇美實業的產品。

再來，第二展區以活潑的圖表、影像、色彩等方式，說明石化與塑橡膠生產的製造程序，拉近觀眾的認識距離，奇美的塑橡膠產品、特用化學品與無機化學品，應用到民生產業及電子產業，

成大博物館常設展中，展出「臺灣工業教育典範」附工歷任校長。

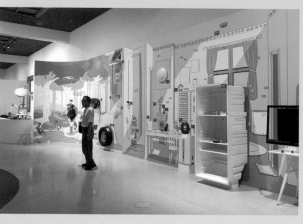
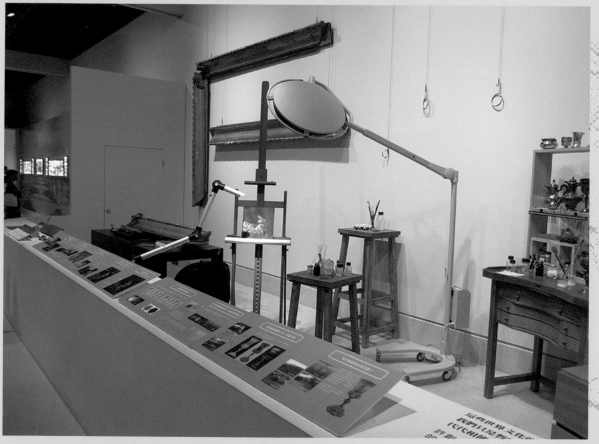

成為家居生活用品、辦公室用品及戶外生活用品，出現在你我的生活之中，這個展區貼切地表達現代生活中的石化產品，融入了日常生活之中。

奇美與其他台灣石化大廠有什麼不同的意義呢？展區四周牆上的產品圍繞著圓形核心區，襯托出圓形「我的360°人生」的展示。許先生曾如此說：「事業只是我人生中的90°而已，另外90°是釣魚、與大自然相處，90°是藝術，而社會與環境的關懷也是90°。」每個人都有人生的360°，如月亮般，有時圓滿、有時上弦、下弦，努力追求，月圓月缺永恆循環。

360°圓形展示區位於第二展區的中央位置，分成各四分之一，除了經營事業，其它三項分別以這樣的標題說明：「面對大自然，人真的要謙卑」、「美，就是對每個人的心靈都有所訴說」、「幸福，要如何定義？」

每個人所追求的幸福因為時代不一樣，想像和實質的幸福、快樂的真實感，在時代變化中，也會有所不同。許先生「深信幸福的定義，決定於個人對價值的追求。他不僅透過社會回饋，將幸福分享給大眾，也將自己心中的幸福價值設定為無限大。」因為分享，幸福才可能無限大，用許先生的譬喻，每個人長長久久都能釣到魚的自然環境，是一種分享幸福的永續環境。

另外，四分之一圓的幸福展區，出現了奇美新館大廳圓頂上的「榮耀天使」的縮小版。這是許先生臨摹自館藏作品〈名譽之寓言〉重新創作而成；還有另一個四分之一，展出許先生親手製作設計烏山頭水庫、嘉南大圳的「八田與一」（Hatta Yoichi, 1886-1942）頭像，出身日本金澤的八田，是台江水圳（之前提到台史博所在地）至今仍被懷念的奉獻者。展出這些實物的訊息，鼓勵觀眾：

您也可以動手開始捏土、畫畫、彈琴，由此表達心中的幸福意念，也更能從曾經對土地付出心力的貢獻者身上，體會他們追求幸福的熱誠。分享幸福需要辛勤播種，奇美成立基金會推動實質的文化工作，自然而然因應而生，推廣藝術、建立醫療志業，將無形、有形的快樂傳遞、分享給大家。

從奇美現代生活產品區裡，活潑的色彩和物品，進入第二展區的「基金會展示區」，有如又回到了草創奇美工廠般的懷舊展示氣氛，這裡是創建未來博物館的基地。

從1977年成立「臺南市奇美文化基金會」開始，積極倡導文化、藝術活動、並培育美術及音樂人才；相對的另一個小區展出銀器、油畫、畫框修復程序，呈現觀眾無法見到的博物館技術的另一面。第二展區的「基金會展區」是新館創建前另一段篳路藍縷的歲月，積極收藏博物館藏品的歲月裡，環繞著許先生的期待：「我博物館裡所有的收藏品，無論是老人或小孩，看了都會甲意。」

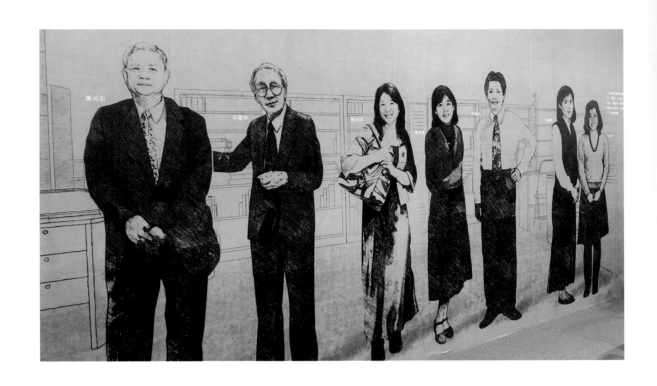

❦ 奇美看見世界 ❦

奇美文化基金會成立 13 年之後，1990 年 2 月，再成立「奇美藝術資料籌備處」，為了能夠收藏充裕的博物館藏品，根據《零與無限大》書中〈許文龍年表與奇美大事紀〉的記載，展開了 15 年 15 億計畫。1988 年，奇美實業的年營業額已經達到新台幣 180 億元，當年 ABS 總產能達 50 萬噸，躍居世界第一，此時，文化基金會更有餘力往成立博物館方向邁進。

帶領基金會實質工作的奇美第一代博物館人，她／他們負責的幕後事務，醞釀了今日奇美新館豐富的館藏，她／他們是：潘元石、許富吉、許燕貞、張秀雯、郭玲玲、吳麗鈴、何耀坤等人。新館誕生前，基金會透過世界公開拍賣市場，積極進行收藏名琴和名畫、雕塑等藏品。當代博物館收藏西洋藝術品，漫漫長路，未來的收藏可遇不可求。

全球性的藝術品拍賣市場，和世界經濟景氣循環，產生連動關係，景氣活絡一段時間，財富累積，拍賣品價格跟著上揚。1990 年代之後，是藝術品和價格容易被接受的拍賣活絡時代，經營實業的許先生，想

奇美基金會第一代博物館人：潘元石、何耀坤、郭玲玲、張秀雯、許富吉、吳麗鈴、許燕貞等人的幕後工作，醞釀今日奇美新館豐富的館藏。新館裡外的藝術作品，是人類創作的精神遺產。

必有更多市場拍賣價格敏感度和審美判斷。

新館開館後，我採訪郭副館長。她於 1991 年進入文化基金會，正值奇美舊館開館一年前。回憶起拍賣會的故事，她說：「奇美相當幸運，在對的時間點逐步購入藏品，才能有質量均佳的收藏，足以成立奇美的新館，現在回想起來真是不可思議。」不只時間點絕佳，人的因素和快速判斷的決定也是很重要的。

奇美實業不斷精進壯大、許先生的意志，成就 15 年計畫收藏期（1990-2005）。由誰來決定收藏標的？如何決定？誰來前進拍賣會？持續收藏能夠形成系統性的博物館展示嗎？拍賣可是一門特別的專業。

進軍國際藝術市場，外語能力、藝術涵養是基本功夫，郭副館長曾赴日本留學，對於學習外語也有相當濃厚的興趣，具英、法語溝通能力。另外，長期從拍賣目錄、期刊追蹤藝術市場變化，與國際藝術市場專家交流，掌握收藏品最新資訊和故事，提供正確的決策判斷。因此，奇美收藏藝術品的進場機制，可說是建立在綜合資訊的基礎之上。

進出國際拍賣市場，足以寫成精采藏品來到奇美館的故事，郭副館長也很期待分享。奇美是怎麼開始進入拍賣市場？

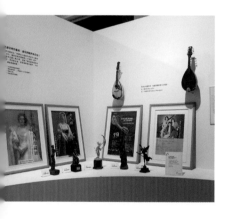

特展「奇美文化基金會」展區。

「我差不多進奇美第二、三年，第一次跟著許燕貞小姐去拍賣場之後，就獨自被派去海外參加藝術品拍賣。這幾年我經手購買的藏品，主要是畫作、雕塑、傢俱部分，大約佔了現在常設展藏品九成左右。」她回憶起「奇美經過前後三十年的蒐集，沒想到之後會成立這麼大的博物館。那時我手邊常常同一天有三、四個拍賣會需要參與，尤其是巴黎的拍賣場（Hôtel Drouot）很大，就像百貨公司一樣。歐美拍賣會場，主要地點在巴黎、倫敦、紐約，有時也會參加阿姆斯特丹的拍賣。」

「我有時出差海外，一天要跑好幾個拍賣會。拍賣會於整年中也分有淡、旺季，但出席所有拍賣會是不可能的任務，所以後來就集中在拍賣旺季時，親自到場參加有重要作品的拍賣會。即使買的成果有時不盡理想，光是有機會看到很多名家的藝術創作，就感到相當幸福。」往往奇美無法派人親臨拍賣會時，也會委託奇美熟識的藝術品經紀人進入拍賣場。

收藏期間，奇美陸續購入藏品，不論是經由拍賣會或來自私人收藏。2015 年奇美新館終於開幕，參觀過仁德奇美舊館的觀眾，看到現在新館的宏大規模和豐富館藏，對博物館前後的變化，應當會留下深刻印象。博物館幾乎大躍進，擴大了收藏類別、系統性。最初的 15 年收藏期，掌握了絕佳的時機，建構了現在的奇美新館的收藏系統；比起距離 80 年前，小小許文龍常去的台南博物館，奇美新館收藏世界的演進，已然大大不同。

奇美新館擴大來自不同年齡的觀眾數量：鼓勵探索博物館內的各類藏品、創造更多愛上博物館的觀眾。故宮南院開幕後，大博物館在台灣南部競相邀約觀眾。各博物館的現象，有待觀眾一起來追蹤、檢驗。

新館開館第一年末，我再度前往博物館，感受到人潮漸漸回流。外國觀眾也增多了，聆聽博物館自動樂器，得提前排隊取票；博物館展示交響樂的時段，擠滿展示廳的觀眾，或坐或站、老老少少，無不安靜聆聽，共享博物館內音樂美妙的時光。

奇美新館開館後，許先生常常去博物館參觀，總是會碰上熱愛博物館的觀眾認出他來。這是多麼令人高興的相會，美夢成真與您共享，好像又尋回童年的時代，愛上博物館的純真。

博物館樂器廳展示交響樂的區域，是與國家交響樂團合作錄製「走入管弦樂團」。世界首創的展演方式，帶領觀眾了解交響樂團的結構、認識不同的樂器，每天上、下午定時合奏，觀眾享受在音樂廳身歷其境，近距離聆賞樂曲的饗宴。演出時段，常常擠滿觀眾，或坐或站、老老少少，安靜聆聽，共享博物館內音樂美妙的時光。

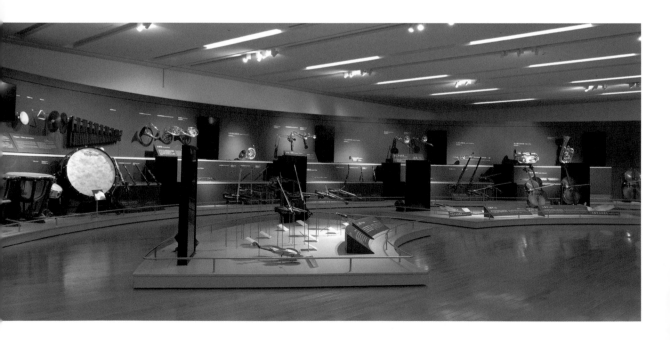

瑪麗—泰瑞莎·巴多洛尼
夫人肖像。
（奇美博物館 提供）

許先生曾經在很多場合，念念不忘地提到：「從小，我就很喜歡大自然，放學以後不是去魚塭，就是去博物館。那是日本時代，台南人口還不到十萬，那時就有博物館，還有一個生物館，裡面有動物標本，都免費讓人進去參觀。那幾個博物館我常去，所以心裡就一直保留著那個印象。」

戰前常去的「幾個博物館」是哪裡呢？那些博物館的藏品帶來什麼直接影響？戰後台南，成為沒有博物館可去的城市，博物館記憶逐漸遙遠。但是，記憶卻常常召喚著漸長的心靈。我曾當面請教許先生，他說：當時去的博物館有兩處，兩廣會館的大蟒蛇標本吊掛在天花板，印象最深。

郭副館長表示：「創辦人現在幾乎每天來博物館，參觀的民眾看到他都很興奮，紛紛表達心中的感謝，他自己也很開心。我想他自己也覺得這個館，蓋的比他原先想像的大又好。」曾經有一天，郭副館長陪同創辦人在新館參觀，走到布葛赫（William Adolphe Bouguereau, 1825-1905）的畫作〈瑪麗—泰瑞莎·巴多洛尼夫人肖像〉（Portrait of Marie- Thèrése Bartholoni）前，向他說明在舊館時的一段回憶，她說道：「這張畫原先您沒選，是我在紐約拍賣場看到原作之後寫報告回來，您說：『好，妳人在現場，就是奇美的眼睛，看到好的作品就去買！』導覽時，您知道價錢後很高興地說：就算十倍的價錢也都值得！」創辦人總是在對的時機做出絕佳的抉擇，也因此為博物館帶來令人驚喜的收藏。

買貴或便宜，必須審慎看待藏品在博物館裡的價值，能給觀眾帶來什麼分享。全球拍賣市場價格隨著景氣變動而起伏，有研究提問：拍賣藝術品的市場機制，長期而言對博物館是否有利？

「我們有些收藏確實是物超所值。有些好作品以我們當初出的價格，現在絕對買不到。我現在再去看那些拍賣目錄，好多拍賣品一直在漲價，品質越來越差，好作品越來越少。奇美進場大量購買的時機真的對了。」對的時機下手精準，奇美的藏品不斷增加，到底收藏的原則有什麼樣的考量？

收藏過程的最後決定者許先生，他獨自培養對藝術鑑賞的敏銳能力、

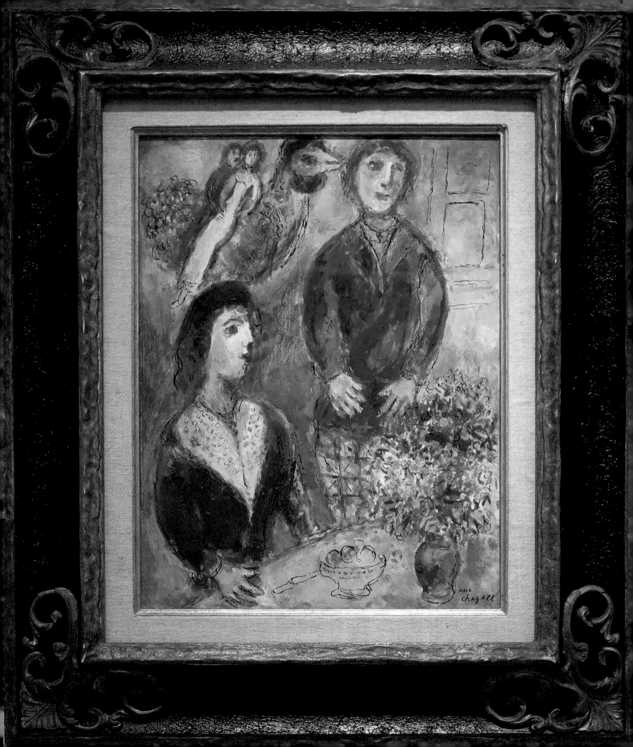

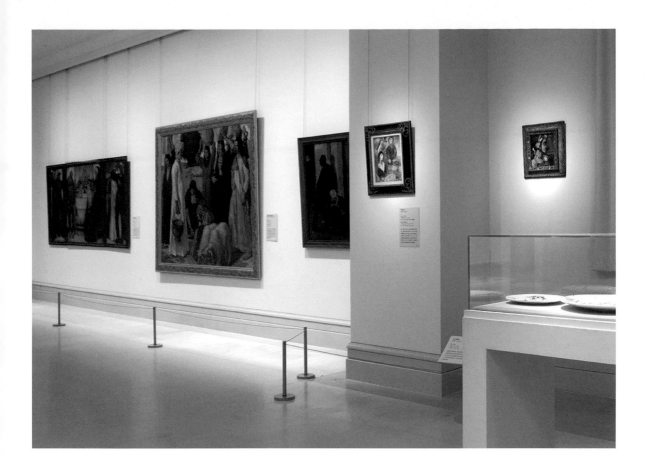

許創辦人具有獨特、敏銳的感知能力；奇美進出國際拍賣市場，他能夠衡量拍賣市場價格和作品的價值，於適當機會購入豐富的藏品。

左／許創辦人喜不喜歡印象派的畫作呢？他對美的價值判斷與藏品的價格，有獨特的見解，買到夏卡爾的畫作背後，潛藏著奇妙的收藏故事。

以及對全球經濟循環波動的判斷，令人好奇。他說：「現在博物館的畫，大多數是我選進來的。我選的時候也不看名字，看喜歡就好。」許先生直接感受作品的美感，決定購藏與否，不受限於畫家知名與否的影響。對博物館有新期待的郭副館長，常常自問：未來博物館除了創辦人喜歡的類別外，應該還需要增加其他類別的藏品來充實館藏吧！

在拍賣場買哪些作品？郭副館長表示：「藏品購買大多要創辦人同意，他有自己喜歡的風格，所以像夏卡爾的、雷諾瓦的畫，他不見得會挑選。」許先生不喜歡印象派的畫嗎？「創辦人也不是不喜歡。我認為他是在做一種無言抗議：我不要跟市場去炒作。」真正的原因是對美的價值判斷與藏品的價格，有獨特見解，衡量拍賣市場價格和作品價值，是另一種獨特的敏銳感知能力。

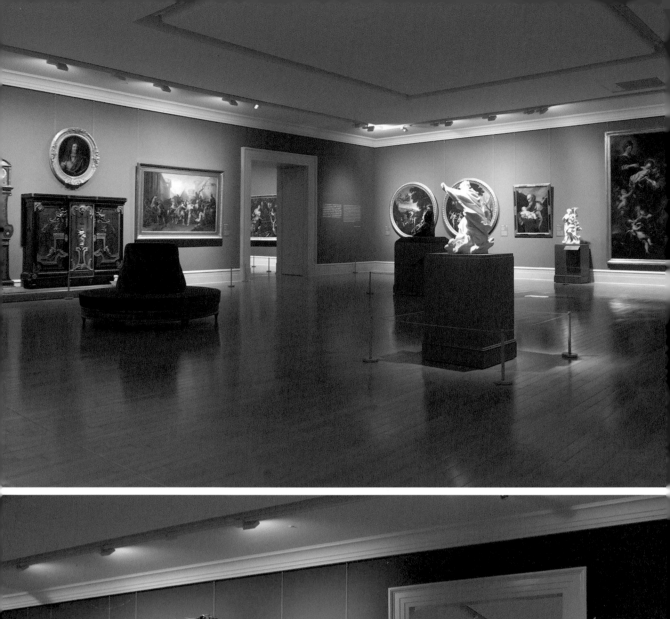

❦ 平等博物館收藏 ❦

　　收藏者總有藝術品味的個人偏好，追逐藏品稀有性。外界不少疑惑：奇美博物館收藏原則，是否很難以專家的博物館學理、分類法來理解？「創辦人多數喜歡買歐洲十九世紀前的作品。他常說這些作品經過幾百年保存到現在，時間的考驗就是價值，他不會在意作者是否出名。那時候的作品撐到現在沒壞，就已經有價值。」郭副館長談到許先生對購藏品的認知和判斷。當許先生每一次看了拍賣目錄，斟酌作品的判斷、和寫上標價多少的考量，有特殊的衡量準則吧！兒時參觀博物館經驗和學校教育，給了他什麼樣的影響？

　　許先生最樂於提及，在學校看畫的啟蒙故事：「小學時，我遇到一位好老師。有一天他拿來一幅畫，畫中有兩個貧窮的農夫農婦，黃昏時站在寬寬闊闊的田野上，兩人雙手緊緊合十，正在低頭很虔誠的禱告。在他們的腳下，有幾樣簡單的農具，畫的遠方，有一座小小的教堂鐘樓。老師問我們：『你們是否有聽到遠處傳來的鐘聲？』這就是米勒的作品，世界知名的《晚鐘》。那時候，我們學生看了這幅畫，心裡都十分感動，也產生了美感。」孩童的美感在感動的內心裡誕生了，從此之後，對美的關注，及哥德的詩句都成為年輕快樂工人的愛好。他嚮往的藝術世界，沒有來自參觀歐美各大博物館，而是來自台南的博物館、學校教育、生活中的思考、對美的事物「動手做」的經驗，所以他也經常臨摹喜歡的畫作。

　　我們在西方大型美術館欣賞豐富的經典作品，難以想像在台南的奇美新館也能夠看得到：西歐自文藝復興之後的作品，有序地從早期基督教聖壇鑲板畫，從 13 至 20 世紀初的作品，出現在奇美新館三樓常設展的藝術廳。藏品之精、之豐，奇美新館儘管無法勝過西方幾個歷史淵源流長、收藏幾世紀的大博物館，但是，許先生邀請歐吉桑、歐巴桑不用遠行歐洲，到奇美也能有機會欣賞到歐美藝術品的美感經驗。按照西方藝術史的大博物館歷時性的作品展覽，為什麼會出現在太平洋島嶼國家台灣的台南？創設博物館的起源，出自一位認真動手做、喜愛「美」的台南企業家！

許創辦人嚮往的藝術世界，不是來自參觀歐美各大博物館，而是來自台南的生活思考、童年的博物館經驗、學校教育、對美的事物「動手做」的經驗，他經常臨摹喜歡的畫作。

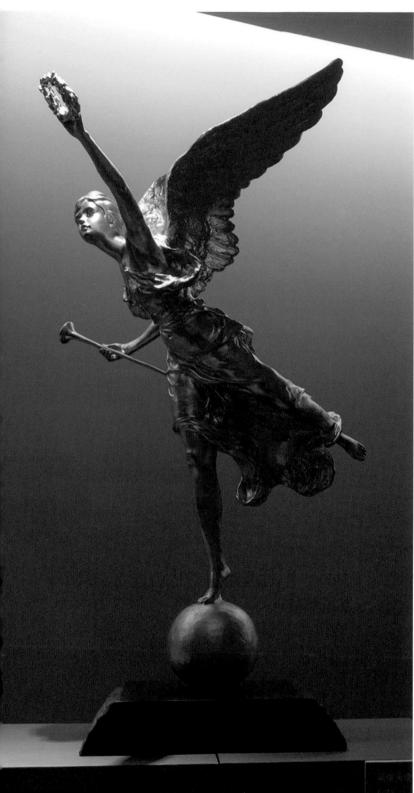

許創辦人的素描、油畫、銅雕作品。

奇美新館常設展的雕塑大
道,展出豐富的各時期雕塑。

　　許先生從另一種很「平民」喜愛藝術的想法出發,他這樣說:「我
向來認為,美的東西就是藝術。而且收藏的種類一定要多元,才能符
合博物館是『屬於大眾』的精神。我從來不會去限制博物館要展些什
麼,或是有『只有美術品才是藝術』的狹隘想法。我們博物館…,都
很平民。」平民的博物館指今天的多元觀眾都各有喜好,每一個人都
能夠在博物館看到「看得懂」的作品,觀眾欣賞作品的美,點燃「喜
愛的」火花,開始問為什麼這樣、那樣!

　　奇美新館常設展有:一樓兵器廳、動物廳、雕塑大道、羅丹廳;三
樓藝術廳以繪畫 / 雕刻為主、音樂廳、雕塑大道。2014 年出版的《閱
讀新奇美:奇美博物館典藏欣賞》將藏品分為四大類:藝術類(繪畫、
傢俱工藝、雕塑);樂器類(民族樂器、提琴、自動樂器);兵器類(投
擲兵器、有柄兵器、有刃兵器、防禦兵器);自然史類(哺乳類、鳥類、
隕石、化石)。不同類別收藏來自「平民」的想法;我想起了年輕時期,
創業之前兩手空空的許先生,已經為了「平等」想法而睡不著覺。

奇美新館常設展的雕塑大道作
品和藝術廳（右）展出作品。

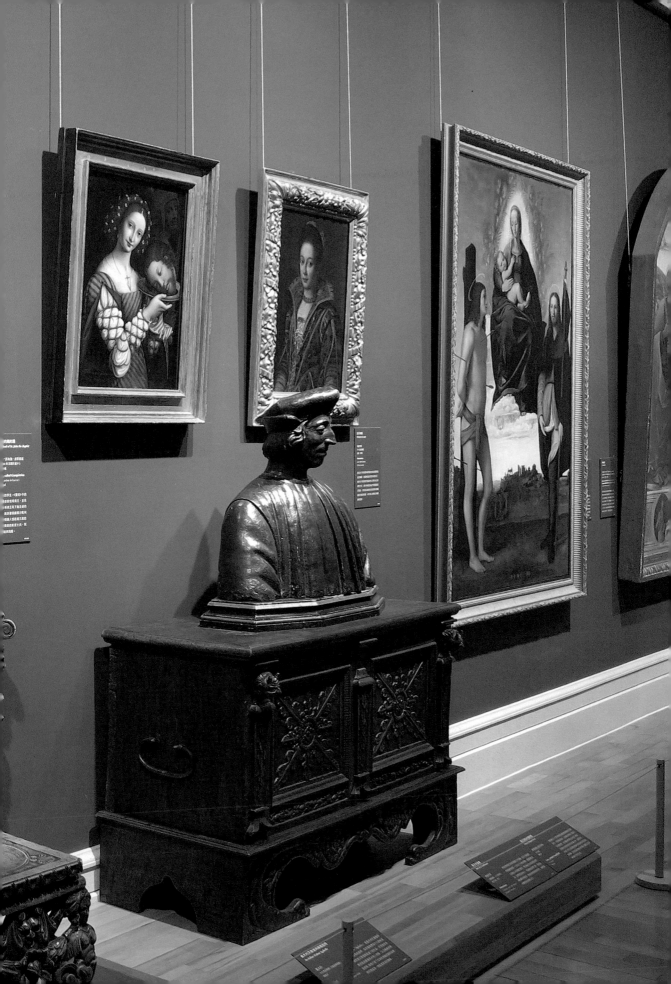

「平民」想法，遇見印象派畫家畫作出現在拍賣市場時，會如何考量？許多印象派畫家生前困頓、趨近於日常生活的創作內容，不是更為「平民」嗎？有很長一段時間，印象派畫作拍賣，常常成為國際新聞的焦點，有些畫作拍賣價格屢創新高，甚至被視為私人美術館購藏的鎮館之寶。奇美對收藏印象派畫作完全無動於衷？

郭副館長說：「印象派的作品我最想買畢沙羅（Camille Pissaro, 1830-1903）的，因為他的作品給我溫暖的感覺，我也想買美國印象派畫家卡薩特（Mary Cassatt, 1844-1926）的作品，但是作品數量非常稀有、也很昂貴。前館長潘元石老師曾提過：『博物館需要有庫爾貝（Gustave Courbet, 1819-1877）的作品。』我一直放在心裡，因為我知道庫爾貝在藝術史上的重要性。」拍賣市場的畫作可遇不可求，有時奇美想購買的藝術品，卻一直沒有出現在拍賣場，可是當特別的拍賣機緣出現時，也不一定買得到。

奇美新館常設展有：一樓兵器廳、動物廳、雕塑大道、羅丹廳；三樓藝術廳、音樂廳、雕塑大道。不同類別收藏品來自許創辦人「平民」的想法。

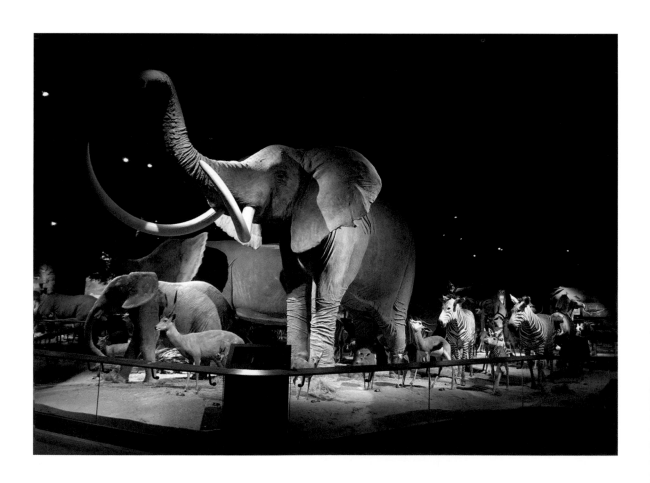

　　進出拍賣場久了，總會有驚奇的機會降臨。每次買到想收藏的作品總是令人興奮，最難得的一次機會是買到什麼作品？「最得意開心的是買到夏卡爾的畫，我覺得非常不可思議。」印象派畫家的購藏機會終於來了，可是，怎麼說服許先生呢？「我的使命是說服創辦人購買博物館需要，但不見得是他個人喜歡的作品。」新博物館需要的作品在博物館人的腦中描繪出來。

　　奇美決定是否要購藏作品的作業流程，簡要明快，特展裡特別說明了拍賣流程到館藏的程序。郭副館長說：「我和潘老師會先在拍賣目錄貼上標籤，表示我們認為適合的作品，如果創辦人不喜歡，會把我們貼選的標籤撕下；若完全沒有任何價錢標注，就很清楚他的抉擇。」機會稍縱即逝，總要嘗試告訴創辦人：未來新博物館為什麼需要購藏這件作品。

　　「如何說服創辦人同意買夏卡爾的畫，我當時是這麼說：『創辦人，這次的拍賣我們挑選了一些不是您以往喜愛的風格作品，不過今年奇美實業的營收較好，與其繳納稅金倒不如買些不同風格的畫作，況且這是吸引年輕人的畫作，若能把年輕人吸引入館，就有機會讓他們欣賞其他豐富的館藏。』他聽了之後說：『好啊！』」許先生總是如此善解人意。在拍賣市場能夠以期待的價格購藏到嗎？嘗試溝通說服，

總會有機會；果真如願買到夏卡爾的畫作，我想：博物館需要的應該不只這一次的驚喜。

「像買到透納（Joseph Mallord William Turner, 1775-1851，英國浪漫主義畫家）的水彩畫，也是需要經過一番努力的。我在標籤上註明這是新館必買的作品。如果價錢合理，他會給我們一點自主性，至於太昂貴的，我就絕對尊重他的意見。」博物館購藏，除了拍賣場出現的機會，內部溝通順暢、信任的自主判斷，才能掌握拍賣機會。博物館想要什麼藏品組合說藝術的故事，預設未來常設展需要什麼系列的作品？

❧ 羅丹廳・雕刻世界 ❧

「我很清楚奇美的典藏內容，很明顯是比較缺少現代的藏品。有一次法國畫商來訪表示，他們有羅丹〈沉思者〉的原模，羅丹美術館同意他們再做 25 件。如果要買的話，現在是個好機會，目前編號是第 10 件，若不買，第 11 件價格就要往上跳，因為件數越來越少。我靈光乍現地想到一個說法跟創辦人說服：這是雕塑界的史特拉底瓦里（Stradivarius 小提琴），愛琴的他就立刻同意了。」〈沉思者〉，

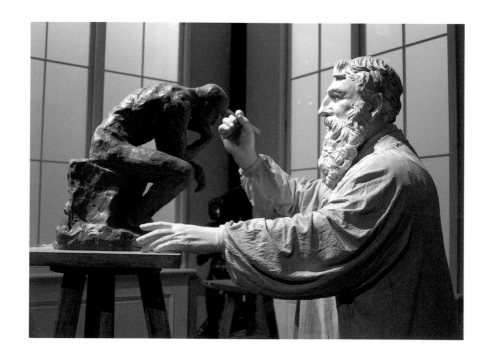

羅丹廳有復原羅丹在工作室
聚精會神的複製雕塑情境。

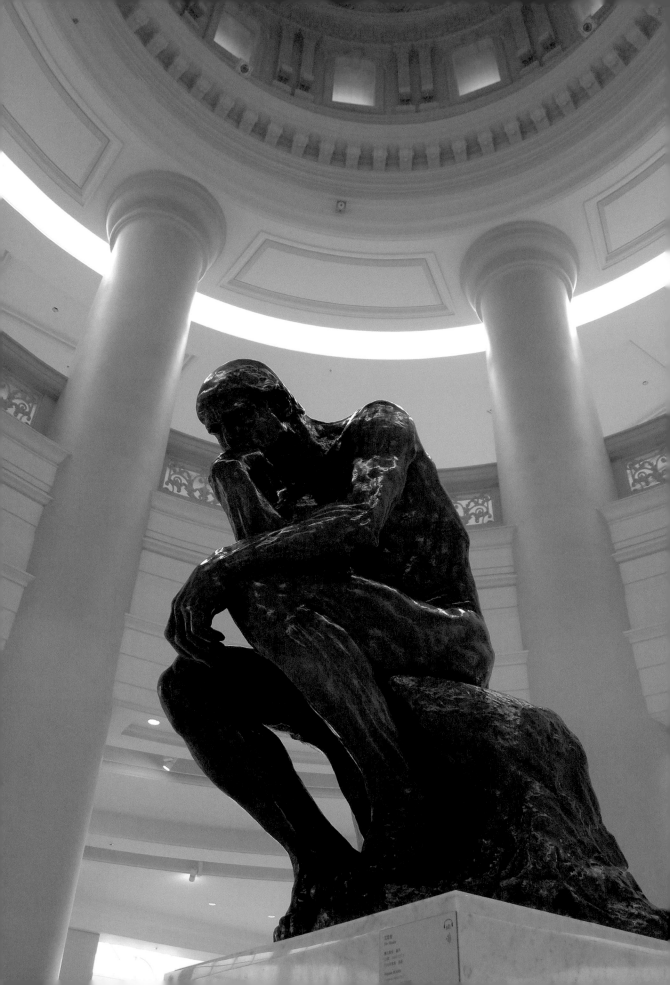

現在成為羅丹廳的焦點，坐落在小圓頂的中央位置，觀眾常常圍繞著〈沉思者〉若有所思。這件大型雕塑的底座背後，陰刻著複製編號：10/25。

台中霧峰亞洲大學「亞洲當代美術館」也收藏了一件沉思者複製作品，編號第 18 號，應該是來自同一個原模的翻鑄。您可以比較兩件複製作品有哪些差異、展示方式有室內、戶外不同、和觀賞的特點。很多觀眾喜愛羅丹廳，包括了設計博物館的蔡建築師。羅丹廳位於博物館中央雕塑大道盡頭，相對於入口圓頂大廳，是另一個有圓頂挑高的兩層廳，展出羅丹為主的前後時期相關雕刻家作品系列，其中還有復原羅丹在工作室聚精會神的雕塑情境。

奇美收藏另一件羅丹的青銅作品〈吻〉（38×38×61公分），翻鑄時間約 1907 年。這件作品曾於 2002 年月，奇美與台灣的媒體、新光三越中山店一起舉辦《英雄愛美人：奇美博物館經典特展》中展出。當時的展出圖錄說明：

「羅丹是法國傑出雕刻家，他出生於巴黎，在參加藝術學院入院考試失利後，即到雕刻家巴里（Barye）的門下當學生，從 1864 年到 1870 年間，他也曾到卡里葉－貝流茲（Carrier-Belleuse）的工作室工作。羅丹於 1875 年前往義大利，見到米開朗基羅（1475-1564）的作品之後傾慕不已，創作風格深受米開朗基羅影響，對他日後的雕塑生涯影響甚大。羅丹在 1878 年展出他的第一件重要作品「青銅時代」（The Age of Bronze），因為它的造型相當奇特逼真，在當時引起轟動，之後他開始著手裝飾藝術館的巨作「地獄之門」，1890 年代他受託作雨果及巴爾札克像，儘管他的作品引起的評價紛紜，但是他已經聞名於國際。羅丹於 1916 年將身邊所有的作品贈送給法國，現都收藏在巴黎的羅丹博物館。

羅丹擅長人物、情感及動態的深入刻畫，亦喜愛在作品中展現文學及象徵意義。羅丹受吉柏堤（Lorenzo Ghiberti, 1378-1455, 佛羅倫斯出生，文藝復興初期雕刻家）「天堂之門」的啟示，創造了近 200 件作

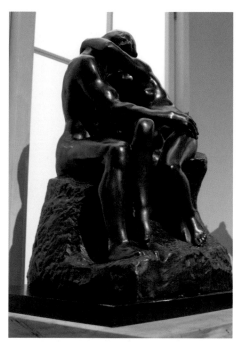

羅丹的青銅作品〈吻〉（38 × 38 × 61 公分）。

左 / 羅丹廳的焦點〈沉思者〉複製編號：10/25。座落在奇美新館小圓頂的中央位置。

品，在這些作品當中，『吻』是少數能與『沉思者』相提並論的名作，主題敘述著但丁『神曲』裡保羅與法蘭契斯卡的悲劇愛情。法蘭契斯卡雖然是保羅的兄嫂，但是兩人卻無可自拔地為對方深陷情網，最後也因此段不倫之戀而雙雙下了地獄。羅丹藉由『吻』這件神來之作，感性地呈現出愛情的無常性，與情人們飛蛾撲火般地在悲劇愛情中尋求剎那間永恆的執著，令觀賞者在欣賞作品之餘，對文學與藝術上的結合有了更深一層的感受。」

〈吻〉與〈沉思者〉相提並論的詮釋，不再出現於《閱讀新奇美》這本書的羅丹作品〈吻〉的說明裡，《閱讀新奇美》更細膩地詮釋了作品的肢體表現。或許〈沉思者〉是一件晚近的複製品，並沒有出現在《閱讀新奇美》書中。羅丹學習自文藝復興雕刻家的精神，觀眾當印象深刻。

從 13 世紀開始歷時畫作展的藝術廳，觀展順序前後連通到 20 世紀展廳，展出 19 世紀末到 20 世紀西方現代藝術的作品。「進入 20 世紀展廳左手邊第一件肖像畫，是畫家卡玉伯特（Caillebotte Gustave, 1848-1894）的作品，我對這位畫家印象最深刻的是收藏在芝加哥 The Art Institute of Chicago（AIC）的一件作品〈巴黎街道‧雨天〉。」芝加哥藝術學院是全球知名的博物館。AIC 舊館的收藏非常特別，帶著世界博覽會留下來各類臻品的分類痕跡，在博物館於芝加哥城市 1871 年大火之後、邁向 20 世紀的重生過程，突顯了城市和博物館源頭的關係，之後將談到馬偕還曾經到芝加哥參觀世博會。AIC 舊館包含畫作與雕塑，在館內重要位置展出〈巴黎街道‧雨天〉；現在，舊館和新館的連接方式，引發不少建築界和博物館界的討論。

印象派畫作集中於巴黎，「巴黎的奧賽美術館有不少卡玉伯特的畫。我一直都很喜歡他的作品，但他的名氣與作品較不若其他印象派畫家那樣知名，所以當拍賣目錄裡出現他的作品時，我相當興奮。以前曾在拍賣目錄上看過他的作品出現，但未付諸行動，這次看到我同樣不敢奢想，因為價格太高。」郭副館長為了是否貼上可購藏標籤而有所掙扎，心想：既然奇美沒有知名的印象派畫家作品，那麼藉由卡玉伯特的畫作，來說印象派的故事，或許更容易讓觀眾理解卡玉伯特和印

奇美新館藝術廳展出 13 世紀開始歷時畫作，觀展順序前後連通到 20 世紀展廳，展出 19 世紀末到 20 世紀西方現代藝術的作品。

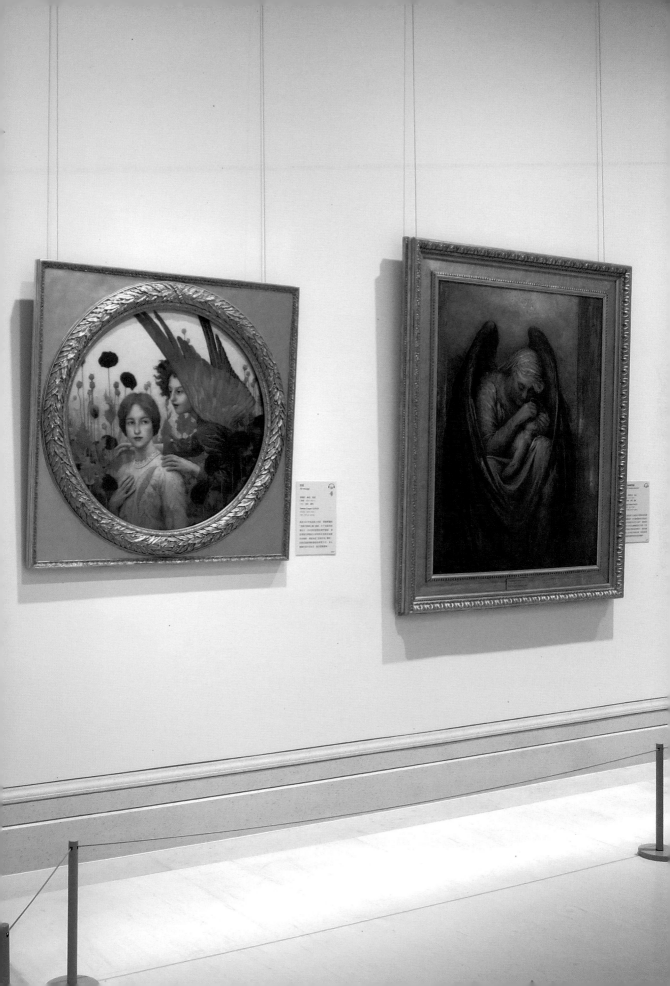

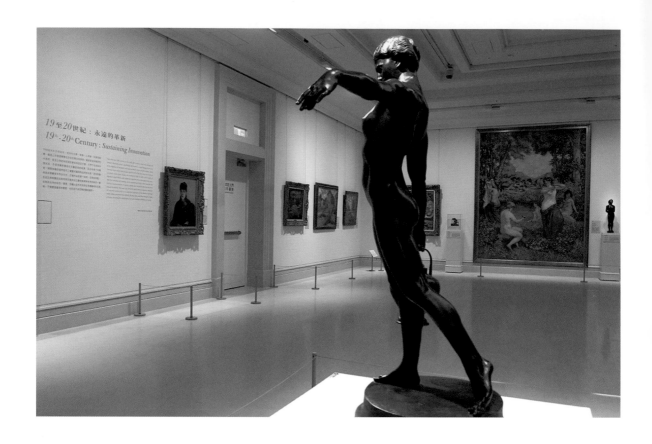

象派畫家的深厚友誼，也凸顯奇美新館這張畫的重要性。

　　下一次，您到奇美新館仔細欣賞卡玉伯特〈佩戴玫瑰的女士〉畫作，了解這張畫進入博物館的驚奇故事。「沒想到創辦人自己貼選這張，有意競標。我覺得這太不可思議了，心想：說不定卡玉伯特畫作真的會來到奇美。我通常會去問創辦人有沒有看錯數目字，這次我選擇了不去提醒。」原先以為不太可能說服許先生購買卡玉伯特的畫作，他卻自有審美的判斷，而且跟以往不同的是，即使價格很高，他竟然自行貼上準備購藏的標籤。

奇美收藏畫家卡玉伯特的作品〈佩戴玫瑰的女士〉，收藏背後所代表的意義和驚奇故事，值得您下次再參訪時，多駐足欣賞。

❧　誰知道卡玉伯特　❧

　　郭副館長想起購藏到卡玉伯特畫作，仍然有著疑惑和不解：「有些藝術品真的就是會找到它最好的歸宿，往往買完後還會延伸許多奇妙故事。」奇美購藏卡玉伯特畫作，在熟識的國際藝術圈子裡流傳。當

時歐洲有位收藏家非常中意這張畫，特別拜託當時佳士得的亞洲區總裁葉正元（Ken YEH）來電商議，奇美是否願意接受：交換同位畫家同樣尺寸、有更多參展記錄的畫作，郭副館長以這是創辦人選擇的作品來婉拒了。在婉拒換畫的詢問約一週後，法國的畫商朋友來訪，郭副館長興奮地分享買到卡玉伯特畫作的好消息，這位畫商朋友大吃一驚，表示他的瑞士朋友近日向他訴苦，因為有意購買此作品，卻因人在飛機上無法親自競標而錯失良機，覺得相當扼腕。郭副館長好奇地問：「為什麼他這麼想擁有這件作品呢？他還曾經託人詢問：換畫的可能性呢！」畫商朋友回答：「因為他在瑞士的博物館（Musée du Petit Palais）裡，有一件卡玉伯特的作品〈歐洲橋〉（Le Pont de L'Europe），橋上畫的那位女士就是這位〈佩戴玫瑰的女士〉。」郭副館長說道：「這件作品真的是跟奇美太有緣分了，若是對方一同參與競標的話，奇美還不見得有機會購得。」〈佩戴玫瑰的女士〉就這樣有驚無險地進入了奇美的典藏庫，也成為 20 世紀展廳值得細細品味的一件佳作。

很多人競標的拍賣場，「神準」是事後旁人的推論，「有些海外經紀人曾說我對拍賣品的出價預測之精準，連他們都大感意外，我想這是『經驗值』吧，經驗是很可貴的。」

拍賣場的驚奇故事，有時候暫時僅能歸之於不可測的「緣分」，但是，博物館和外在世界的聯繫、所認識的人脈，點滴交往，彼此建立互信關係，對於拍賣市場的了解和豐富的藝術知識，或許是比緣分更重要的基礎。拍賣場裡往往同一件作品，有很多人同時進場競標，鹿死誰手難以預測，如果最終的買家是博物館的話，這樣的結果應該是賣家最期待的，一來代表賣家的收藏提升至博物館等級，作品也因此有機會讓更多觀眾可以親眼欣賞，觀眾也會為這樣的結果拍手叫好吧。

卡玉伯特和印象派畫家，郭副館長當然知道故事背景：「為什麼卡玉伯特重要？對我來說，我知道我們的館藏沒有大家耳熟能詳的名家如：雷諾瓦、莫內等等的作品，可是卡玉伯特就是專門幫助這些印象派畫家的人，他是印象派的推手，自己又是畫家；當印象派這些畫家生活困頓時，卡玉伯特會去買他們的畫，好讓他們可以繼續創作。」

卡玉伯特身兼畫家及印象派畫家的好朋友，他對激勵創作、保存印象派畫作的貢獻，無比重要，他非常珍惜當時不見得會受到重視的印象派畫作。

畫派的分類和特色總是在時間很久之後被評論者、研究者形塑出來，以便認識那個時代的創作特質。很多人知道多位印象派畫家過著困頓的生活，創作不一定受到當時社會大眾的重視。「卡玉伯特因為幫助畫家朋友持續創作，也因此收藏很多印象派的作品，他臨終時在遺囑表達要將自己的收藏捐贈給法國政府，尤其是希望能在盧森堡皇宮（當時主要展出在世藝術家的作品）和羅浮宮展出、收藏。但是這兩個地方的空間有限，所以法國政府自然無法同意這樣的條件。最後是由卡玉伯特的遺產執行者雷諾瓦出面與政府協商，將 38 件作品帶到盧森堡皇宮展出（現在，作品在奧賽美術館）。相信巴黎市政府後來應該很懊悔當時草率的回覆，因為日後每一件印象派名家作品的價值都不可同日而語。雖然後來政府在 1928 年決定接受，但卻被當時的遺產繼承人卡玉伯特弟弟的兒子拒絕。」也因為這樣，有些畫作才有機會落在私人收藏者手中，出現在當今的拍賣場。

適當機會對奇美來說，是很特別的機緣，「對我來說，我們沒有印象派的作品，但是有印象派推手的作品，買到這件作品對奇美博物館而言意義非凡。」有意義的畫作能夠好不容易進入博物館，驚奇的收藏故事將成為博物館的美談！

不管您喜愛藝術與否，當大家聽到 16 世紀初文藝復興的奇才畫家達文西的畫作〈蒙娜麗莎的微笑〉，大家的腦中浮現出各自想像的神祕微笑。幾世紀以來，這張畫被人們不斷提及、詮釋、推廣，微笑畫面幾乎無所不在地印在世人的腦海。

博物館收藏真品是典藏的第一要務，各大博物館裡總是會有某些作品，吸引觀眾慕名而來朝聖，當觀眾在博物館看到心儀的知名作品本尊時，應該各有不同的感受。「幾年前在羅浮宮，也許是接近閉館時刻，快步走到蒙娜麗莎的展廳時，居然四下無人，喜出望外地賺到一次與蒙娜麗莎獨處的美好經驗。」

因為奇美新館有了卡玉伯特的畫，透過故事也能讓觀眾進一步了解

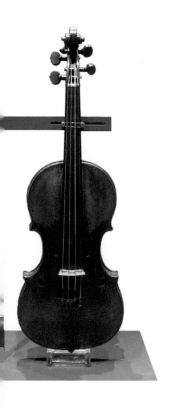

印象派畫家的故事。法國的奧賽美術館裡有太多不同印象派名家的畫，讓觀眾看得目不暇給。對於新的博物館來說，不僅印象派的畫作，要收藏任何一件藝術史上知名藝術家的作品，難度高、代價更高。奇美系統性收藏的名琴質量並重，受到全球博物館的高度關注，其收藏過程之精彩也不在話下。

⊱ 收藏提琴‧傳響琴韻 ⊰

　　郭副館長經歷很多拍賣場的經驗，告訴我們博物館的收藏，除了天時、地利、人和、與相關藝術知識、經費來源的種種因素，缺一不可。許創辦人不只收藏藝術作品，在收藏提琴的背後，強大的意志力來自何處？對於許創辦人決定收藏提琴的抉擇，她還是百思不解。「為什麼全世界只有創辦人會想到要如此有系統地蒐藏提琴？提琴不是義大利人發明的嗎？為何不是義大利人去完成系統收藏呢？如果沒有許文龍出現的話，想想以後會有其他人去做類似的研究收藏嗎？回想起來，奇美很幸運地在對的時間，由對的人來執行這項艱難的任務，也因此建構了如此完善的提琴資料庫。該如何善用這些珍貴的資源，來提升台灣在國際間的能見度，就像一種使命感，不斷地鞭策我們持續往這個方向邁進。」如何收藏各年代的琴，確實令人好奇！不只小提琴，許先生總是對發出各種聲音的樂器充滿了好奇，他獨特的見解，令人不得不信服。

《零與無限大》後記「與許文龍對話錄」裡，許先生談到小提琴時，精神奕奕：「說到琴，這裡面學問就深了。我們說世界上不存在絕對的東西，但小提琴就是接近絕對的東西。」將小提琴與世上絕對的事物連繫起來，身心靈永恆存在的意涵，顯示世俗世界裡存在著值得恆久追求的事物，博物館演進的重大意義，或許存在這樣的意念裡。沒有實際使用小提琴這種特殊樂器的經驗，或許很難體會物質性存在的小提琴，為什麼是「接近絕對的」物質器具呢？對多數的博物館觀眾而言，如何體會小提琴接近的「絕對」意義？

許先生說了一段動人的體會：「對一個演奏家來說，能演奏到一把世界名琴，絕對是畢生渴望的夢想。國外就有人說，那就像是『兩個靈魂的相遇』，一個是演奏家的靈魂，一個是提琴穿越歷史的靈魂，絕對你是歡喜到睡不著的。因此，奇美也有一個政策：琴是活的，我們收藏的名琴不是只為了展示而存在，更希望這些稀世音色可以被更多大眾聽見。」許先生或許也曾經因為小提琴而再度睡不著覺。展示只是博物館的功能之一，博物館若僅是展示收藏的琴，很難讓觀眾感知「兩個靈魂的相遇」吧！博物館收藏琴，顯然有許先生所想的更重大的分享任務。

奇美博物館收藏「小提琴」的質和量，足以成為全世界有名的小提琴博物館重鎮之一。提琴收藏是一種專業知識，奇美博物館有專人專職負責。館內有為提琴安全量身訂做的庫房，庫房外有方便音樂家試琴用的舒適空間。此外，在博物館入口左側有打造約 400 個座位的音樂廳，名為奇美廳，讓前來借琴的提琴名家們，有個得以施展身手的舞台。

小提琴「物」的器具存在背後，讓我們聯想到，身體五官的知覺能力，體會到製琴者的五感投入，悅耳琴聲環繞耳際，心神進入另一層境界，小提琴的樂音化身「絕對」的存在。聲音如何在博物館裡展示成為一大挑戰，奇美新館的樂器廳分為四個主要的展示區，名琴區「初試提聲」展出 16 世紀中期以來的名琴、小提琴製作影片、小提琴製作工坊；「自動樂器區」則展出複製、保存聲音的早期機器，讓觀眾實際聽到這些「留聲機」所發出的聲音；「民族樂器區」展示世界各地

奇美新館樂器廳的「民族樂器區」展示世界各地的民族樂器，從古至今，洋洋大觀。

歐洲
Europe

西亞長久以來一直是旅人往返歐洲和遠東間之公路之一路。其中有些信仰東正教的國家，因教會不鼓勵樂器之發展。音樂家只能應用其他地區傳入的樂器，相反地，本區其他細節則發展出自己特有的樂器並向外流傳。例如中東的弓法樂器，它在東方演變成二胡。在西方則發展成小提琴。

The countries of western Asia have long formed a road for travellers journeying between Europe and the Far East. In some of these countries Orthodox religious authorities discouraged the development of musical instruments so musicians became reliant on instruments brought in from the east or west. Other areas in the region did develop their own instruments, such as the bow stringed instruments of the Middle East which after travelling east and west eventually evolved into the erhu and the violin.

東亞
Eastern Asia

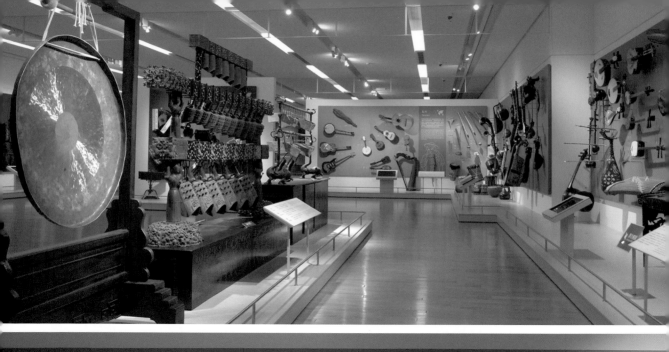

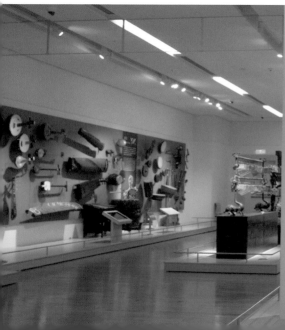

欧洲
Europe

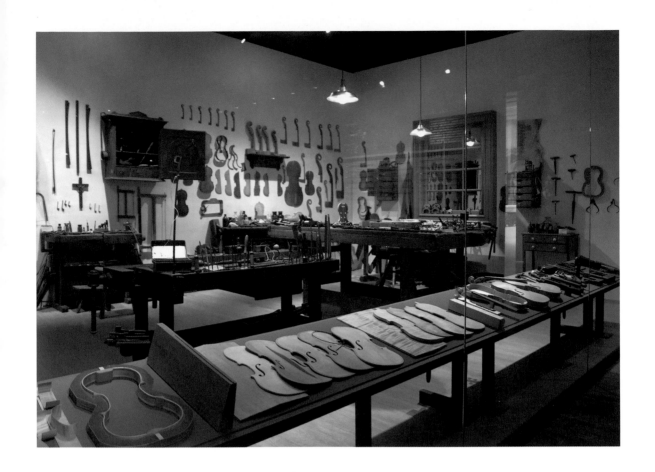

音樂廳名琴區「初試提聲」，其中的小提琴製作工坊，令人無限想像許創辦人平等分享的收藏想法、義大利文藝復興前期各種動手做工作坊興盛的創作時代。

的民族樂器，從古至今，洋洋大觀。此外，與 NSO（國家交響樂團）合作錄製的「走入管弦樂團」，是世界首創的展演方式，不僅帶領觀眾了解交響樂團的結構、認識不同的樂器，並且每天定時合奏，讓觀眾享受在音樂廳身歷其境，近距離聆賞樂曲的聽覺饗宴。

奇美博物館不只收藏上千把小提琴，出借在外的小提琴超過兩百把，讓更多學琴的年輕人、演奏家有更棒的施展機會。出生於台灣的曾宇謙於 2015 年得到國際大獎，就是博物館、藏品、觀眾之間，很動人的故事！博物館的「音樂」無形資產震撼人心，奇美收藏小提琴，傳頌琴韻，回響社會大眾。

2015 年 7 月 2 日，媒體報導：「奏出歷史！曾宇謙奪柴可夫斯基小提琴二獎 首獎從缺：20 歲的小提琴家曾宇謙，今天凌晨榮獲柴可夫斯基小提琴大賽二獎，首獎從缺。這是台灣繼 1985 年小提琴家胡乃元、1993 年曾耿元分獲比利時伊莉莎白女王音樂大賽首獎及銀牌後，台灣

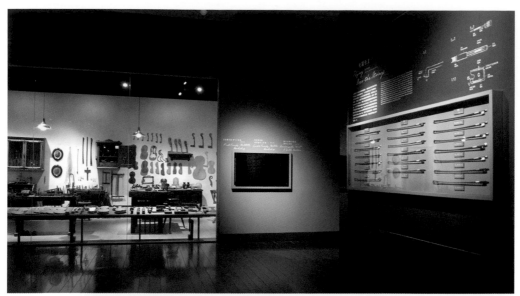

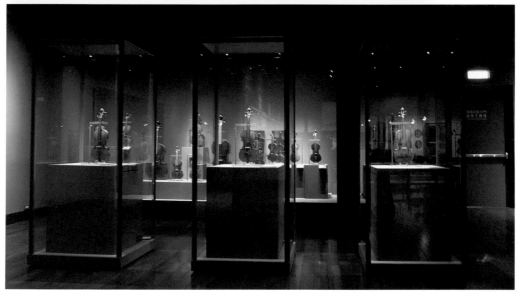

小提琴家在國際著名大賽再次獲得最高榮譽,也是台灣音樂家史上首次在柴可夫斯基大賽獲大獎。」柴可夫斯基國際音樂大賽每四年在莫斯科舉辦,分為鋼琴、小提琴、大提琴、男女聲樂,亞洲音樂家受獎者屈指可數。

　20歲的曾宇謙於9年內陸續向奇美基金會借過14把名琴,他的努力,同時讓世界看到台灣的奇美博物館收藏任務,真的不一樣,不同層次的琴因為提琴家的使用而豐富、生動。奇美博物館為什麼要出借世界

音樂廳名琴區展出16世紀中期以來的名琴、製作工坊,令人想起義大利文藝復興前期工作坊興盛的時代。如此的想像:小提琴在兩個靈魂相遇所產生的感動,我們才能理解「台灣文藝復興從台南開始」的雄心壯志吧!

名琴，博物館沒有任何掛慮嗎？

　　許先生回答記者關於曾宇謙得獎的感想：「我們並非單純抱持贊助音樂家的立場，而是視為義務。好琴要讓好的演奏者使用，不該只是躺在收藏櫃裡，就像開鎖需要對的鑰匙，好的琴能幫助演奏者更上一層樓。在這個物質豐富的年代，有錢不稀罕，一定要有文化，我們國家能有一位世界第一的小提琴家相當不容易，曾宇謙是台灣人的光榮。」奇美博物館在今天物質豐富時代的收藏「物質」任務，因為博物館對待提琴的使用方式，更容易讓觀眾理解為背後「非物質」的精神，許先生將推廣文化的事，視為義務。

　　許先生將這種博物館珍貴「藏品」平等分享的想法、收藏的觀念，認為小提琴只有在兩個靈魂相遇之時，才能產生互相感動的文化；將博物館收藏所帶來的無形資產可貴精神，推演到「絕對」極至，在全世界的博物館世界裡，恐怕很少有這種事情發生吧！

　　放眼博物館發展的歷史，從炫耀誇富的時代，歷經漫長幾個世紀，到今天在台灣的奇美博物館將藏品與公眾分享的演變，或許可視為人類文明的進步。奇美博物館的可貴之處，不只在於博物館能為觀眾提供「美的品味」、「知識饗宴」，也因為有提琴的收藏，更進一步能夠將稀世名琴的樂音，無私地傳播到全球各地，分享眾人。

　　奇美博物館的兩百把小提琴，隨著音樂家流傳世界各地，使動人的樂音四處響起。有形提琴和無形樂音的資產概念，是不是有點難以用博物館的文化資產的知識概念來定義。今天的博物館世界所定義的人類有形、無形資產的理念，透過奇美博物館收藏與分享的故事，或許更容易讓觀眾理解。

　　郭副館長受訪時也說道：「蒐藏需要時間。名琴不是有錢就買得到，要像奇美一樣有系統地蒐藏各類的琴，在今日似乎已經不太可能了。因為有些名琴往往僅存一、兩件，一旦被奇美擁有，其他藏家就很難再完成如此完整的收藏。這是奇美歷經三十年努力後豐碩的成果，能有如此佳績，或許是上天給創辦人這樣的有心人一個最好的回報吧。」

　　奇美收藏豐富的琴、畫與雕塑，也曾經出借到國內外的博物館展示交流，國內以國立故宮博物院曾經舉辦的「絕色名琴：奇美博物館提

琴珍藏展」最為盛大，展期長達約 4 個月（2009 年 9 月 26 日至 2010 年 1 月 17 日）。許先生在題為「歡響」的名琴特展序文裡，以口述方式談到美妙琴音相伴、相遇的人生，這篇口述，仍然可在「奇美影音部落格」查得到：

「這是個尋常的夜晚，一如將近三十年來的每個就寢時刻，不管白晝是悠閒垂釣或忙碌公事，我總要拉上一段小提琴，在優美琴音的迴響中安甜入睡。」持續很長一段時間，有很多人知道每週六晚上許家的小型音樂會，樂音流瀉、溢出牆外，原來以樂會友的心靈相遇是如此地歡喜！許先生喜歡音樂的源頭，我們更難以想像，他第一次與小提琴聲音相遇是在日治時代的電影院。根據文獻記載，台南的電影文化，約開始於 1906 年落成的台南座。

許先生繼續說道：「第一次聽見小提琴的美妙聲音，我只有四、五歲。那時是日治時代，姊姊帶我到宮古座（今台南延平戲院舊址）看電影；放映時，銀幕旁邊有個弁士負責解說劇情，遇到悲傷情節，就用手搖式留聲機，播放音樂來增添氣氛。留聲機傳出的音響中，小提琴聲音特別讓我感動，渾然不覺坐在板凳的酸痛。」許先生當時還未讀小學，1930 年代初，台南的電影文化興盛僅次於台北，弁士是指無聲電影時代的解說員。許先生年幼時，聆聽小提琴聲音的場所，不在舒服的音響室、不在優雅的音樂廳，而在板凳和手搖留聲機的小小心靈的感動裡。許先生接下來的訴說，動手做的好奇心，再度令人驚嘆！

「天天拉奏小提琴，琴弦難免損壞，我根本買不起新琴弦，於是萌生自製琴弦的念頭。我在海邊看到不少失事擱淺的日本飛機，機上有許多鋼索和鋼線，正是製作弦的材料，便一一把它們搬回家，開始自製琴弦。做 E 弦要用細鋼線。A 弦則在鋼線上再捲細鋁線包覆，然後用砂紙磨平，再加上一點絲線。D 弦就用較粗的鋁線，要包覆較多的蠶絲線，音色就不會太尖銳。G 弦就必須包銅線了，但抽細銅線、捲銅絲或鋁絲都很費工，我便用壞掉的時鐘齒輪，組合成捲線台，手轉一次即可捲繞十圈，在末端多轉幾圈絲線，最後用膠水固定。這樣做出的純手工琴弦，相當好用，同伴使用後口耳相傳，紛紛來向我訂購。多年後我才知道，自己是台灣第一個自製琴弦且販賣的人。」

左／小提琴家胡乃元童年的第一把琴，傳說是他父親胡鑫麟醫師請託在綠島的難友製作，至今難以證實，火燒島製琴故事出現數種版本，美麗的小提琴傳說，令人感動！

右／陳孟和在火燒島製作的小提琴，現在於綠島人權園區裡展出，孤島製作小提琴，演繹出《希望小提琴》繪本書，激勵了很多小朋友。

　　閱讀這段神奇的手工繞小提琴弦線的詳細說明，不禁令我想起我所見到的幾把小提琴：由火燒島上的政治犯手工打造的琴、琴弓和繞線，其中很多材料是來自擱淺的輪船，不是飛機；其中包括了出身台南的小提琴名家胡乃元童年的第一把琴，傳說中是他的父親胡鑫麟醫師請託在綠島被監禁的難友製作的琴，至今雖然難以證實是否為真，故事出現數種版本，但是美麗的小提琴傳說，令人感動！

　　我想起了奇美新館開館前，專責管理樂器的鍾先生有一次見面，曾經對我提起：奇美是否可能收藏得到政治犯在火燒島上製作的小提琴？當時的我好奇地問道：和世界名琴一起，這樣的琴可能在博物館內展示嗎？當時記得鍾先生的回答大意是：最重要的是在那樣的環境製作出小提琴的精神。最後，最好的一把火燒島小提琴已經捐給國家，現在於綠島人權園區裡展出；另一把，探問之下將成為傳家寶，此事到此就打消了念頭。

　　幾年前，因為火燒島的小提琴製作故事感人，坊間出版了一本《希望小提琴》繪本書，由台南人繪本作家幸佳慧所寫。這本繪本書的主角陳孟和前輩，是曾經一起去拜訪許先生的其中一位政治犯。從這些發生的故事，我多少體會了有形的琴和無形的製琴精神，是如何美妙地連繫在一起，讓我更深入理解許先生對提琴的獨特喜愛。

　　「七十多年來，我對小提琴的熱愛，從拉琴，自製琴弦，幫人修理

提琴，延伸到收藏提琴等；從夢想看見它，到真實擁有它，接著嚮往目睹傳說的名琴，甚至不可思議地收藏到經典珍品，還可以拉奏這些夢幻般的美琴；隨著歲月愈來愈深的提琴愛戀，讓我的人生多麼歡樂！多麼豐饒！」熱愛、夢想、嚮往傳說、夢幻、愛戀、歡樂、豐饒，因為提琴，帶來了美妙生命的豐足和愉悅！這些詞彙都在形容人們對美的真實感知。博物館收藏這些提琴，等在後面的還有無數的功課。

「為了收藏提琴，我和基金會的研究員做了極深的功課，並按照專家規劃，從師承、區域、年份、種類和派系，來進行有系統的購買。儘管我有幾把史特拉底瓦里（Antonio Stradivari）和耶穌‧瓜奈里（Gesù Guarneri）的提琴，但並不追求超高價位的頂級提琴數量；特別是克服許多困難，買到西元 1600 年義大利的達薩羅（Gasparo Bertolotti da Saló）、馬吉尼（Giovanni Paolo Maggini）、安德烈‧阿瑪蒂（Andrea Amati）、安東尼奧‧阿瑪蒂（Antonio Amati）、皮瑞奇諾‧札內妥（Pellegrino di Zanetto De Micheli）等製琴大師極為稀少的幾把古琴後，每一位義大利重要製琴師的珍品，基金會至少都收藏了一把。再加上早前購買的超高價頂級古琴，到了 2006 年，基金會擁有的名琴，在品質與數量上都是世界第一！其中還可以聚合提琴史上 1550 年到 1950 年，所有義大利重要製琴大師的傑出作品，建立一個提琴的夢幻國度。」提琴的夢幻國度在台南奇美博物館，從展示區裡，觀眾很難

音樂廳展出 16 世紀義大利製琴家族的名琴各一把。

深入體會夢幻琴聲的誘人之處，博物館紀念品區有曾宇謙和其他名家演奏名琴的 CD；觀眾閱讀《絕色名琴》特展專輯，與小提琴變遷的歷史故事交流。

小提琴誕生在義大利北邊的布雷西亞（Brescia）、克里蒙納（Cremona），據信已有四百年歷史，約當文藝復興思潮蔓延歐洲之時，我們又想起了動手做工作坊的影響。觀眾從奇美收藏琴的故事、畫和雕塑的故事，是否開啟了探索西方的藝術世界的好奇？「自從提琴樂器誕生以來，從來沒有像奇美文化基金會這樣的機構，能收藏如此廣泛的提琴；如今，全世界提琴實體最大的歷史資料庫，就在奇美博物館裡。」這個獨一無二的小提琴藝術的世界資料庫，將在未來的台灣音樂世界、博物館文化裡，扮演起豐富我們觀看、耳聽世界的方式，一代傳遞一代吧。

許先生創立博物館「暫時保管」藏品的想法，打破了私人博物館公共化的邊界。「我懷抱極深的使命感收集這些提琴，並交由基金會的專職人員維護管理，日後要交給下一代，而下一個保管人也要用心維護；因為這些提琴是台灣後代子孫的寶貴資產，我只是暫時的保管者而已。最重要的是，這些重要提琴現在都在台灣，就在大家眼前，只要有能力拉奏，儘管來基金會申請借用；希望每一個演奏者都能將歷史的聲音重現，讓提琴優美的聲音，歡歡樂樂永遠流響。」歷史的聲音將永遠流傳、回響著歡樂，只要世世代代在台灣的人們守護著博物館、重視文化，影響人心的良善一面。

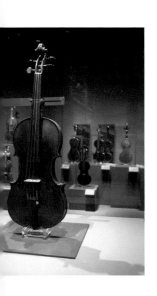

⚭ 帶給台灣人價值 ⚭

奇美名琴出借至國外展覽，形成佳話。最特別的是回到製琴的故鄉－義大利。郭副館長說：「義大利也有提琴博物館，可惜的是在這個製琴的聖地克里蒙納（Cremona）的提琴博物館裡，大多的琴也是人家借他們的。我們上次出借了整批約三十多把的琴給他們，這是個有系統的提琴展覽，在特定年代裡由特定的製琴家族所製作的。很高興奇美擁有豐富的提琴收藏，可以分享很多製琴家族的故事。」故事將在未

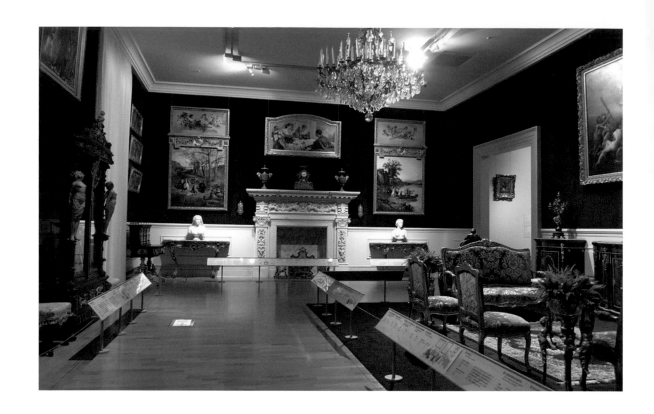

來持續演繹，動人的故事是從收藏真品而來，博物館為什麼需要收藏真品，是故事得以源源不絕的原因之一，收藏故事如果少了分享，真品的價值也將大打折扣。

奇美將 30 多年來的收藏，分享給大眾，您認為有什麼價值？觀眾眼中的博物館收藏，到底能夠激發多少美麗的想像？這個問題，一直是博物館期待從觀眾這方知道：藏品的價值發生了什麼作用？許先生不只收藏美的東西，來自童年的博物館經驗、早期電影院的聲響，探索外在世界的好奇心，成為永遠的意念。演變到今天，奇美新館為什麼是這種架構的展示組合，觀眾的疑惑或許仍然存在？

2002 年 6 月，奇美與台灣的媒體、百貨公司一起舉辦《英雄愛美人：奇美博物館經典特展》，當時奇美的收藏已經涵蓋了「文藝復興至印象派後期名畫、雕像、傢俱、樂器、兵器、古文物等藝術品」，這次特展，運用奇美收藏的繪畫及雕塑，呈現了四項主題：十大人物、英雄、美人、愛情。許先生於特展圖錄的序文，引用托爾斯泰（1828-1910）對藝術詮釋的定義：「藝術，不是為了解悶或興奮的感官享受，也不

博物館為什麼需要收藏真品，動人的故事往往從收藏真品而來，故事得以源源不絕。藝術廳的沙龍廳，綜合名畫、雕像、傢俱、古文物等藝術品。

是服務少數人嗜癖的審美活動。藝術並非審美的潮流，並非詩意的代名詞。藝術的真正特性是表達人對生命真諦的了解、廣博美好的感情，進而喚起心靈對人類和世界的關懷。」

許先生後來於《零與無限大》再度引用這一段話，做為他對藝術的看法。俄羅斯小說大家托爾斯泰的名言，具有某種隱含著西歐自17、18世紀啟蒙運動以來，對審美判斷的崇高看法，托爾斯泰的《藝術論》這本書甚至被視為具有基督教箴言式的藝術觀。但是許先生對於現代世界的解讀，對於奇美公開展覽藏品的期待是這樣看：「藝術的普遍性提醒我們，21世紀的文明人應該培養國際觀，而不必太囿於本土色彩，由作品本身傳達真善美的意境，無須做太多餘的解釋，讓欣賞的感動在發揮最具有效的教育作用之餘，更進而提昇我們的氣質。」能夠讓觀眾因欣賞而感動、提昇氣質，相信是許先生素樸的分享心意。

素樸的心意有時需要觀眾更體貼、和更多時間來了解，您認為奇美常設展動物廳的魅力在哪裡？敏銳的觀眾多少會疑惑：動物廳展區的樓高再高一點，長頸鹿標本會更自在吧？沒錯！進行建築設計、展示規劃之時，如何為觀眾做出更好的展覽，是博物館的重要目標。博物館常常在進行建設工事期間，還在如何調整常設展的爭論裡拔河，這是常有的事。

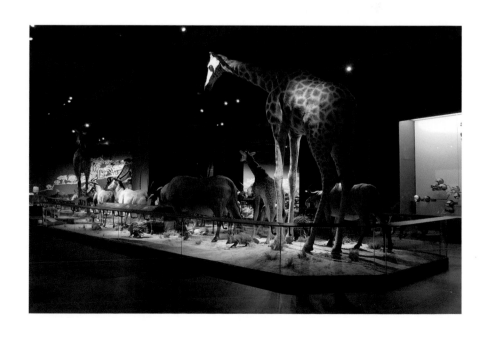

奇美新館動物廳裡，各種動物的組合、排列，令觀眾驚奇。許創辦人說：「不要小看這些喔。我博物館的動物數量，可是亞洲第一的。」

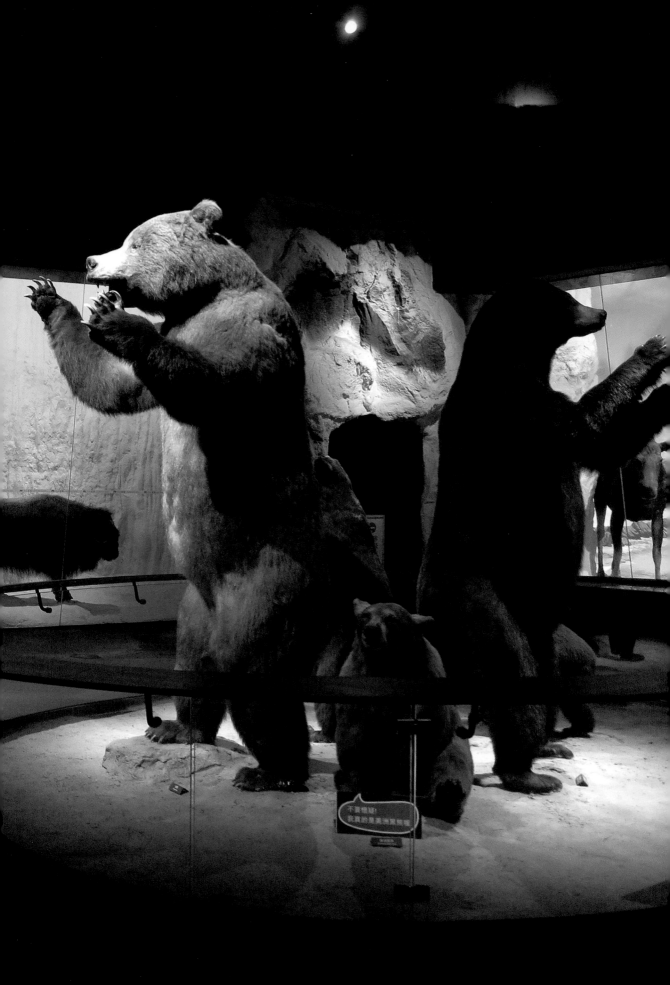

不過我們從體貼的心意來看動物廳的展覽，奇美博物館裡的化石展覽，更進一步探索地球的起源史。動物廳最引人側目的視覺意象，當然是無數各種動物的組合、排列。有點法國巴黎國立自然史博物館於1994年調整後的生命演化大廳的意象，這座17世紀路易十三的皇家藥用植物園，在法國革命時期改成博物館（1793年），19世紀末法國世博會建設巨大玻璃屋頂，提供現在生命演化大廳裡生動的展出，有評論者將之視為博物館裡的「諾亞方舟」展示。

許先生曾經在《零與無限大》書裡說：「不要小看這些喔。我博物館的動物數量，可是亞洲第一的。那裡面很豐富的，像大象、北極熊，那麼大隻，製作標本的人都是世界一流的水準。我是從美國的史密斯松寧博物館（Smithsonian Museum）把整群專家請過來，那是很高的水準，在亞洲你絕對看不到。」史密森機構位於美國首都華盛頓DC的Mall區裡，是全球知名的博物館群機構，美國在聯邦首府以博物館群和公民相遇，是全球少數國家首都的特色。

郭副館長提到奇美的貼心：「創辦人在很多公開場合說過，奇美的

奇美新館動物廳的展覽，從化石的展覽，探索地球的起源史。許創辦人說：「像大象、北極熊，那麼大隻，製作標本的人都是世界一流的水準。」

收藏中，最有魅力的是動物。奇美動物廳裡豐富的收藏，與創辦人女兒以前認識的動物標本專家（Larry）有極大的淵源，他曾為美國華盛頓史密森機構製作動物標本，奇美舊館早期每年都邀請他及他的團隊來台灣製作標本，是動物廳的大功臣。新館開館時，我們極力邀請他來台出席開幕儀式，可惜他年事已高，已不適合長途飛行。他曾經是奇美博物館動物區的靈魂人物，長期為奇美至世界各地蒐集動物標本。小動物標本在海外製作完成直接運來台灣，大動物的皮先運過來，再由Larry的團隊來台完成。我們相當感謝他為奇美動物廳的貢獻，儘管他無法與我們一同分享開館的喜悅，我們告訴他，隨時為他及夫人準備商務艙的機票，歡迎他倆的蒞臨。」這是製作奇美博物館動物廳的另一章，有機會參訪華盛頓特區的史密森博物館群，您記得前往國立自然史博物館參觀，比較看看。

郭副館長提到：「我長期在奇美擔任藏品採購的職務，能夠持續購買藝術品，最後累積成一座相當有可看性的館，這是我入館時萬萬沒

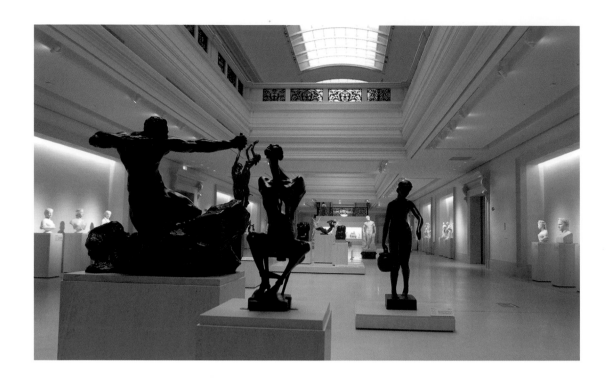

奇美新館雕塑大道，也有晚近 19 世紀末到 20 世紀初的名家作品。

料到的。因為像這種規模的西洋博物館，通常收藏都得經過相當時間的累積。我覺得主要關鍵是創辦人憑藉著一股堅毅的信念持續收購，才得以實現與大眾分享他個人對藝術喜好的心願，能夠實現夢想非得有異於常人的堅強意志。」為了平等共享博物館的知識、審美，您認為的博物館價值是什麼？

博物館存在的價值，為了大眾，也需要大眾主動關注、參與。郭副館長說：「我們有豐富的收藏，未來是可以好好做研究。很多人把錢拿去做展覽活動，錢花掉了，沒有留下什麼。曾經有人找創辦人要做恐龍展，創辦人說：『我不要做這種。』因為這像放煙火一樣，展覽完後什麼都沒留下。像這種花錢方式，他是不要的。我們寧可把錢花在收藏及研究上，尤其做研究可以讓觀眾多了解作品的歷史軌跡，凸顯作品的價值。」博物館的各項功能無不為了觀眾，能更深入理解外在的世界，探索自我的內心。

「以蒐藏做為基礎的博物館，每一件藝術品都有它的背景，創辦人希望大家可以看到『婍婍』的物件（美美的東西）。但是我們希望觀眾不只欣賞物件的美，透過研究，可以去了解每個時代說的『美』都

不一樣。」深刻感受美的事物，需要博物館不斷地研究，反映各個時代對美的評斷。現在，許先生常常帶夫人到博物館短暫參觀，熱情不減。「可以發現這個館開幕後，創辦人變得很快樂，每天都想來走走。即使已經聽過無數次的導覽解說，他還是以相當愉悅的表情，來回應我的解說。」

郭副館長進出拍賣場超過二十年，為了奇美、也為了台灣奔走。「我知道這座博物館真的可以帶給台灣人什麼樣的價值，最近我深深地覺得我以前是多麼的幸運，雖然現在好的藝術品少又貴，我就越珍惜這些我們好不容易購買到的藏品。或許很多人很羨慕我，可以參加那麼多拍賣會吧。」奇美的藏品不只拿得出去，有不少世界各地的博物館都和奇美博物館進行交流。

❈ 世界看見台灣 ❈

奇美新館漸漸多了來自國外的訪客，他們因為奇美新館而來？還是因為台南而來，順道參訪博物館？不論如何，奇美新館還未開館之前，奇美的收藏已經在世界各大博物館進行交流，首檔特展基金會展區的現場，有一個主題名為「用文化的力量 讓世界看見台灣」，以世界地圖標誌了奇美的藏品所到之處。展出的說明：「奇美名琴名畫世界足跡：許文龍認為奇美博物館的收藏品是活的，不是只為展示而存在，而是希望能被更多的大眾看見、聽見，認識欣賞這些珍貴的藝術資產。

為了這個理想，奇美博物館多年來無償出借名琴、名畫至國內外各處演出或展示，用文化力量，以實際行動，讓臺灣被世界看見！」南台灣的奇美博物館以文化交流的心意，讓世界看見台灣、看見台南。

從特展說明裡，奇美收藏的畫《餵食時刻》、《淑女肖像》、《天使頭像》、《祈願》、《繫藍腰帶的淑女肖像》、《祭拜守護神》、《春天的海潮》、《男子肖像（推測為詩人拜倫畫像）》、《安卓米達》、《音樂的寓意》、《小侯爵公主》、《聖母子與施洗者約翰》、《愛神的菜單》；雕塑《遺棄》、《鐵修斯戰勝人馬獸》（博物館園區入口的象徵雕塑）、《阿緹密斯與獵犬》；提琴《奧雷布爾》、安東尼

奧‧史特拉底瓦里、卡洛‧白貢齊、歐莫柏諾‧史特拉底瓦里、耶穌‧
瓜奈里等。

上述收藏作品分別曾經於下列博物館展出：荷蘭梵谷美術館、日本
東京富士美術館、福岡美術館、關西國際文化中心、荷蘭葛羅尼根博
物館、英國倫敦皇家藝術學院、加拿大蒙特婁美術館、英國泰特美術
館、美國明尼阿波里斯藝術中心、紐約大都會藝術博物館、法國特魯
瓦藝術與歷史博物館、西班牙馬德里提森‧波那米薩美術館、奧地利
維也納美術館、挪威卑爾根美術館、中國鎮江博物館、法國巴黎大皇
宮、韓國首爾、日本東京、大阪、愛媛、香港巡迴展、法國巴黎聖路
易島、英國倫敦美術館、德國海德堡、挪威 Lysoen Museum、葛利格
博物館、法國巴黎音樂博物館、義大利布雷西亞馬提蘭哥宮、義大利
克里蒙納博物館、美國西雅圖、法國蒙彼利埃博物館等等。奇美遍及
歐美、亞洲各博物館的交流，今後將持續更廣、更深地讓台灣看見世
界、世界看見台灣，進行文化的國際交流！

我很好奇在亞洲國家當中，是否有與奇美相似類型的博物館？郭副
館長說：「在亞洲，有蒐藏這麼多西洋藝術的博物館，印象中韓國好
像沒有，日本是從很早就開始收藏西洋藝術品了，像上野的國立西洋

「用文化的力量 讓世界看
見台灣」，奇美新館開館
前，博物館的收藏畫作、小
提琴，已經世界跑透透。

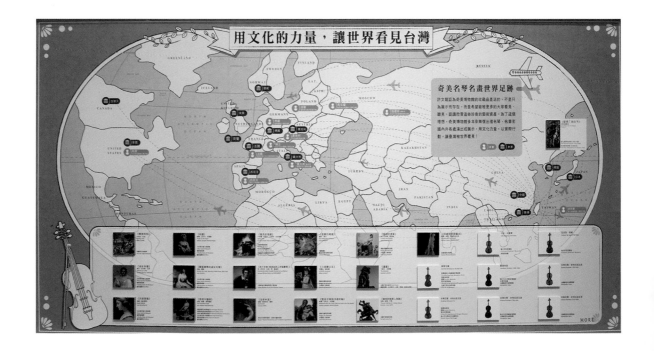

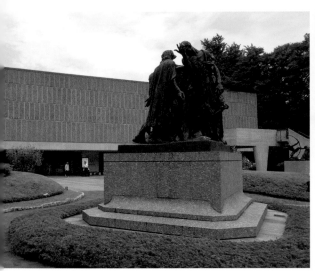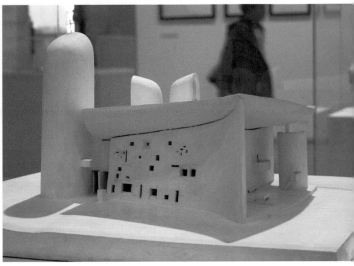

左 / 日本東京上野公園的國立西洋美術館戶外羅丹雕塑作品〈加萊義民〉。

右 / 法國建築師柯比意所設計的廊香教堂模型，收藏於巴黎龐畢度中心。

美術館主要是蒐藏雕塑跟美術，而奇美的蒐藏則比較多樣。有些專家經過日本，會再到奇美來，覺得各有特色。說真心話，日本人收了較多高知名度藝術家的作品，國立西洋美術館就有相當完整的羅丹作品，真令人羨慕啊。」

「亞洲可能沒有一座博物館的藏品豐富到足以交代完整的西洋美術史，我也曾經想向創辦人提問，為什麼西洋的藝術品這麼吸引他？」日本上野的國立西洋美術館是少數由現代建築大師法國建築師柯比意（Le Corbusier, 1887-1965）所設計的亞洲國家案例，柯比意的廊香教堂、20 世紀初倡言現代建築五原則，普遍為世人所知。上野的西洋美術館網站的該館歷史介紹，只簡單說明 1959 年成立的這座博物館是日法國家外交所催生的，背後潛藏著日本收藏家川崎造船所社長松方幸次郎在二戰前於法國珍藏的作品，戰後如何送到日本，這是因戰爭產生的博物館和藏品的國際交涉案例之一。2002 年台北市立美術館曾舉辦〈柯比意〉特展並出版專輯。不論如何，下一次您再到日本或可參訪上野公園裡外不少的博物館，這些博物館代表了日本明治維新「文明開化」國策下的博物館發展史的具體呈現；博物館的早期、近期建築，反映了日本建築師在博物館設計扮演的角色。

　　我曾經就外界好奇為什麼奇美主要收藏以西洋藝術為主，並且新建了西洋形式的博物館建築，請教郭副館長的看法，她想了想回答說：「這純粹是我個人的見解，因為創辦人受的是日本教育，在他受教育的時代，教導他的老師們都是崇尚明治維新的西化文明觀念，所以對創辦人來說，收藏西洋的藝術品，或許是受到潛移默化的影響吧。其實，他也畫過中國畫，他的蘭花畫得相當不錯。有一次他送給我一張令我很感動的作品，畫裡有日文的題字，他還特別解釋給我聽。內容是說，一個女生心細到，洗完澡後要將澡盆的水要向外潑的時候，都怕會嚇到在外頭草叢裡的小蟲。看來心細的不止是畫中的女生，連創辦人也一樣吧。創辦人接受訪問，紀錄集結成《零與無限大》這本書，其中問到創辦人為什麼喜歡這樣子的藝術形式或內容，其實很難問到直接的答案：創辦人為什麼愛這種藝術？反過來看，如果博物館有現在的藏品，到底要用什麼樣的建築形式才適合展出呢？」這段話呼應許先生認為的「藝術的普遍性」吧！

　　從奇美收藏的琴和畫的故事裡，觀眾您和我，知道所謂「眾人」的博物館，不只是談談而已，博物館和觀眾之間的某些觀念，仍然需要

許創辦人「也畫過中國畫，他的蘭花畫得相當不錯。」郭副館長說：「有一次他送給我一張令我很感動的作品，畫裡有日文的題字，他還特別解釋給我聽。內容是說，一個女生心細到，洗完澡後要將澡盆的水要向外潑的時候，都怕會嚇到在外頭草叢裡的小蟲。看來心細的不止是畫中的女生，連創辦人也一樣吧。」

不間斷地互相溝通，才能形成博物館和觀眾共通的文化觀。奇美與現代的博物館世界交流，帶給台灣人什麼樣的價值和想法？更值得期待的是，觀眾您能從自我學習、欣賞博物館的藏品開始，將博物館視為公眾共同交流、學習的場所；在未來與更多人分享奇美創立博物館的美意；讓台灣的觀眾，更想看見多元的外在世界，奇美博物館也能積極讓世界看見多樣的台灣。

許創辦人愛釣魚、也畫了很多魚作品。他自我期許的人生 360°：「事業只是我人生中的 90°而已，另外 90°是釣魚、與大自然相處，90°是藝術，而社會與環境的關懷也是 90°。」

　　奇美的藏品其實也透露了極少部分作品的背後，隱藏著這些作品曾經參加過世界博覽會的身世故事，我們將在之後探討博物館、博覽會和台灣的關係。研究者以「觀看」文化來形容當今的視覺文化現象，尤其是從博物館、博覽會、建築的發展歷史來看，更是關係密切。

　　博物館如何協助觀眾達成鑑賞的任務，更為重要。建築式樣是其中之一的選擇，雖然總是在業主、建築師、製作團隊群的各方意見，拔河拉鋸的「對話」狀況下，逐步推進。對建築師而言，十多年設計博物館的過程，吐露了認真「對話」的自我挑戰。接著，我們繼續談奇美特展的後半段主題，以建築話題為主，多一點觀眾的視角來看待博物館建築。

3

大家的博物館夢

❧ 國家主導博物館 ❧

　　有別於國家一手主導的博物館，奇美新館建築本體由民間捐贈、自行籌款、規劃興建，藏品屬於民間基金會，由民間基金會經營管理。民間和政府雙方在「良善服務公眾」的共識基礎，本質上，它屬於公共文化財。現代「公共」的觀點，我認為和許先生「平等分享」的理念相契合。

　　不論公立或私人設立、還是民間和公部門合作的博物館，經營主體機構的公共思維、和博物館效益有很大的關連性，決定了博物館的發展前途。2015 年我國博物館法公布，在公共利益的前提下，政府和非政府部門，如何合作推動台灣的博物館發展，奇美博物館是一個成功、多方共享利益的案例。

　　公部門和民間部門設立博物館，容易被具體比較的是博物館建築的施工品質。博物館功能性的建築設計，雖然有專業的設計準則和《博物館設計資料集成》等，做為共通性原則的參考依據，但是每一座新的大型博物館建築從公開競圖到完成，總會引起不斷爭議的話題，故宮南院是最近典型的國內案例。

　　故宮南院國際設計競圖之後，一波多折，原設計案取消，為什麼取消？兩個階段設計案的重大轉變，有興趣觀眾很容易在網路上取得資

故宮南院曾經辦理國際設計競圖，一波多折。南院的博物館現象，牽引台灣的歷史、政治、認同、文化、時事、美學見解等議題。不論「政治」效應如何，它設在台灣南部，成為真正具有亞洲歷史文化的重要博物館，是美好的事。

訊。南院的博物館現象，牽引了台灣的歷史、政治、認同、文化、時事等議題，匆促開館從南院導覽摺頁內容可見一二。不論評論故宮南院開幕的多方觀點、「政治」效應如何，卻隱含著一點共識，大博物館難得設在台灣南部，如果它成為真正具有亞洲歷史文化的重要博物館交流據點，也是美好的事。

當今，每一座新博物館的任務方向，連結著建築外觀式樣的選擇，建立獨特的自我視覺形象，並且區別於其他博物館。很難再像 19 世紀中末期西方各國博物館設立，多數以希臘羅馬古典建築為典範依據，神殿的美學、智性的崇高敬意，和博物館外觀形象連結在一起。

有一點不變，國家設立的博物館式樣選擇，「政治力」程度不同地介入甚深。日本記者野島剛追蹤故宮的身世，寫出《兩個故宮的離合》，書裡很難得地追蹤了設立台北故宮的第一次建築設計比圖案的幕後故事，知名的現代建築師王大閎的現代式樣設計未被最高權力者採用，之後他輾轉去設計「孫文紀念館」。在台灣以國家之名設立博物館，總是和權力、政治風潮一路糾纏，以迄於今。這些由國家選擇、決定博物館的命運，觀眾有什麼樣的看法呢？

觀眾怎麼看兩個故宮未來的變化？現代博物館注重建築空間和觀眾互相之間的互動、帶給觀眾深刻的收穫，促成社會和諧，增進美感經驗，重視各種社會功能，民主時代的服務重心在觀眾。

現在的博物館世界裡，各類藏品內容豐富多樣、外觀更是無奇不有。博物館漸漸不再只注重建築本身，更注重建築空間和觀眾互相之間的適宜性；博物館帶給觀眾什麼深刻的收穫，促成社會的和諧也好，增進美感經驗也罷，博物館更重視它能提供的各種社會功能的作用，觀眾已經成為民主時代博物館服務的重心。從文化機構的社會功能角度出發，我們多知道一些博物館前世今生的故事，期待博物館能夠和當代的社會想法，貼切地呈現給觀眾。

距離上一波西方世界古典建築式樣的博物館建築風潮，已經歷一百年。奇美新館最終選擇觀眾眼睛所見「西洋式樣」的建築形式，我們如何理解？我採訪蔡宜璋建築師時，他認為以現代的鋼筋混泥土方式建成的奇美新館，是當代的建築。他說自己並不喜歡以「式樣」來談建築，更希望以建築師身分多談博物館的一切文化、社會的關係，不只是談建築本身，而是台南人和博物館的多種關係；建築師也很希望能夠有時間、有機會去奇美新館，當導覽志工。

建築師的說法不無道理，現代的建築技術和條件所蓋的博物館，雖

討論奇美新館第二次的模型。（翻拍自〈我的夢・阮的夢・咱的夢〉特展）

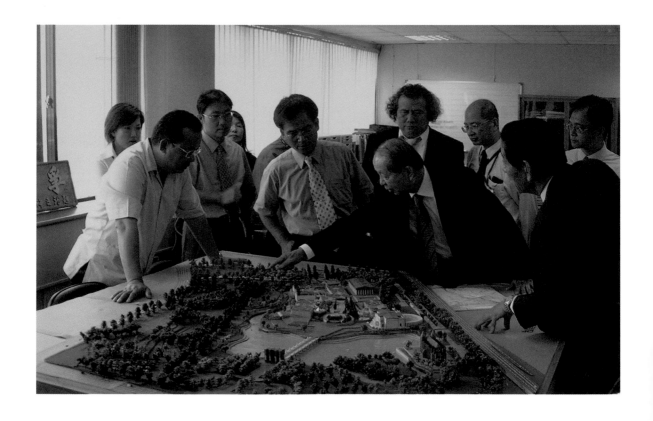

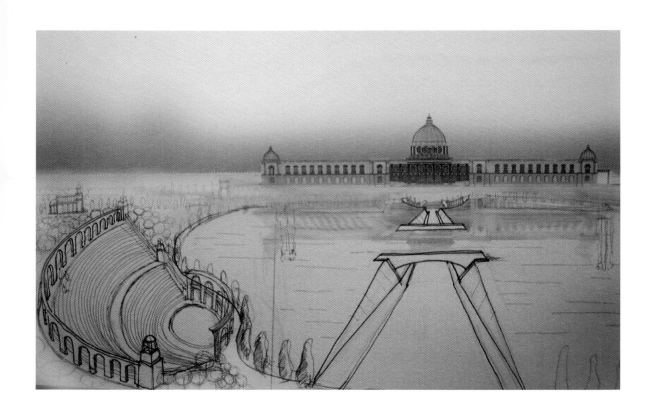

您注意到了嗎？這張草圖通往博物館是水下隧道，不是現在的奧林帕斯眾神雕塑橋。

然蓋出有圓頂、柱列、山牆，甚至有戶外噴水池的仿製雕塑、橋上柱列的「西洋」雕塑。博物館現在所展現出來的整體外觀，讓人聯想到建築的「西洋」式樣，美不美、好不好看，才是設計過程裡建築師竭盡心力的重點。就像奇美好不容易收藏來到台灣的作品，這些藏品被我們通稱來自「西洋」。我們如何深入：人類文化創作的寶貴資產的內涵、博物館的宗旨所在，我想許先生創辦博物館，與觀眾平等分享的本意是這樣吧！

從發想博物館開始，建築師第一座心目中理想的建築模型，是什麼模樣？採訪中，建築師說：「我把第一個模型毀了！」探討博物館建築式樣的形式選擇背後，我們更在意的是經年累月、十多年建築設計想法的變化，因為什麼原因有了多次的變化呢？

首檔特展後半段以「起咱的博物館」，總括了平等的、「大家的博物館」意念，它的建築是如何誕生的？展示大致可分為六部分：築夢之旅、建築設計、展示設計、景觀設計、製作阿波羅噴泉廣場、留言與博物館團隊分享證言。

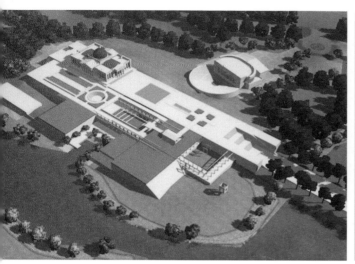
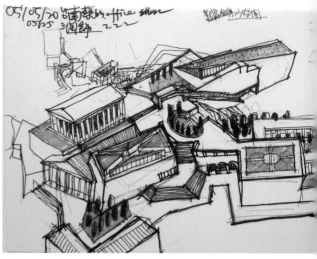

築夢之旅，說明業主的博物館夢想到實踐的歷程；製作阿波羅噴泉廣場，重現戶外大型阿波羅雕塑的製作說明。建築師主導建築和景觀設計、規範內部空間的展示設計關係。建築師參與設計十多年後，現在完成的博物館建築外觀，很難在特展裡，讓觀眾了解建築設計「苦鬥」的背後「掙扎」。

奇美新館設計過程的模型、鳥瞰草圖，讓博物館的築夢旅程，漸漸真實起來。博物館的空間美感想像，不斷飛越時空、擴大了。

❦ 起咱的博物館 ❦

「蓋一座什麼樣的博物館」的築夢旅程，漸漸真實起來時，認真專業的建築師，也會有他自己的博物館設計夢想吧！我們這個時代的品牌魅力：「建築師留下名字」的建築作品，有形、無形影響建築師常常面臨的抉擇現象，這是另一種為了建築式樣的設計「掙扎」壓力。如果建築師放下自我中心，思考「什麼樣的博物館」是我們大家共同夢想的博物館，進入實際討論「蓋一座什麼樣的博物館」，每個人想像的博物館世界，都將擴大了。

從大原則到使用、裝飾細節討論建築，設想觀眾是誰、如何使用、需要的空間性質等等，實用原則總是混合著美感想像，常常會有爭議、甚至停滯時間很長。造成建築「苦鬥」的原因有很多主、客觀的因素。我認為奇美新館建築設計背後，隱含了許先生和很多人的美感經驗，

在設計過程中，加上國外顧問的意見，透過建築師的手，漸漸形塑出來。其中，自有建築師個人的獨特見解。

初期，建築師和業主之間的溝通，除了功能上各種必要的公眾使用、內部使用空間之外，有更多的想像、折衝過程的挑戰，不見得為我們所知。博物館建築設計過程中的想像世界，豐富無比，郭副館長曾經設想：「如果在很現代化的建築裡展出這些作品，我個人並不會認為有太大問題，畢竟建築物要有當代的語彙。但是，博物館建築物如果現代與古典的造價相同的話，創辦人和廖董事長都想要比較古典的形式吧。」郭副館長所指「古典形式」應是指綜合了「西洋」建築設計的形式語言，這種建築元素，在日治時代台南留下深深的建築和生活的印記，「現代建築」可能的式樣，更是千變萬化。

融合漫長西洋古典建築各時期不斷遞變的建築元素，對建築師而言，並不是那麼容易揣想、掌握西洋「古典」建築的精神和形貌，終究台灣缺乏這樣的「古典」建築訓練的傳統。西洋建築時期分類法、建築元素、圖例，都可以在書籍、文獻中找出一堆，汗牛充棟。若是直接對應於 19 世紀中、末期西洋建築潮流的「新古典式樣」，很容易被聯想到西方博物館建築興盛的時代；這樣的案例在歐洲、美國的博物館建築屹立至今，之前提到〈博物館驚魂夜〉電影運用美英博物館場景拍攝，都有這樣的形影。建築師試探「古典形式」的奇美新館，經過了五年的「現代建築」嘗試、摸索，而業主也有自己的「古典」形式的想法。

郭副館長接著說：「最先，創辦人希望蓋一座像古希臘帕德嫩神殿那樣的博物館，建築師也提供過圖面。但是神殿不能蓋得比它原尺寸大，這麼一來裡面可以展示的面積太小，蓋那樣的形式是不實際的」。奇美新館設計一度朝向表達象徵西洋建築源頭的「帕德嫩神殿」形貌。原來在建築師家裡採訪時，我看到牆上的「帕德嫩神殿」水彩畫，是設計奇美新館過程中的建築師內心對話。在歐洲中世紀歌德式建築、文藝復興之後的各式希臘、羅馬神廟的建築元素的美學，幾世紀以

來重新被演繹、再創造。1830 年德國柏林博物館島上的「老博物館」（Altes Museum），申克爾（Karl Friedrich Schinkel, 1781-1841）締造了被稱為「新古典主義」的建築美學範本。而奇美新館的外觀形式，在業主和建築師各自想法的「對話」過程，歷經不少轉折。

　　建築元素在戶外、室內成為建築環境的整體，意味著環境和建築的融合，需要專業和美的判斷。奇美新館的戶外設施，同樣經過一些轉折。郭副館長說：「現在阿波羅噴泉那裡曾經有一度想做成凱旋門，當時建築師還請海外顧問在國外測量後提供數據，結果也同樣是礙於空間有限而作罷。」籌建奇美新館的想像裡，業主和建築師討論不少西方典型的重要建築意象。她接著說：「那時候因為想蓋凱旋門，才會去做四個象徵建築、繪畫、藝術、音樂的信息女神浮雕，我覺得這四件浮雕做得相當精美，不用實在可惜，所以就將它擺飾在三樓信息咖啡廳的迴廊牆上，或許因為色調與牆面接近，觀眾可能比較不會注意到。」觀眾如果有興趣，不妨參觀完常設展之後，往信息咖啡迴廊的左邊牆面一看，就能欣賞到信息女神雕像。

　　另一座只能抬頭遠望的「榮耀天使」雕像，站立在博物館的圓頂之上，手持桂冠與號角的天使，傳來永遠守護大地、榮耀世間美好事物的永恆訊息，這座天使的縮小模型在特展中展出。博物館建築的整體，包含了很多個別的元素，構成了博物館建築內外的全貌。這些建築或景觀元素，組合了奇美新館的裡裡外外，賞心悅目。每一位觀眾來到

籌建奇美新館，業主和建築師討論西方典型的重要建築意象。曾經製作象徵建築、繪畫、藝術、音樂的信息女神四座浮雕。現在，吊掛在三樓信息咖啡廳迴廊牆上。

博物館，他們各有自己的偏好、喜愛、對美的判斷，是否都一致讚賞西洋建築，不見得如此。

正因為這樣，建築設計的苦鬥就免不了。「一路走來，我知道建築師也有痛苦的時候，為了要配合業主的需求，他必須不斷與自我妥協。我跟建築師說，儘管我們做的不是原創的，但是我們要做到最好的，因為品質最重要。人家第一眼看到的是品質，俗氣的人才會問價錢。對我來說，對品質的要求一直是最重要的。」郭副館長說出了奇美企業文化裡，隱含了不能打折扣的品質要求。

奇美永恆志業的博物館，必然要求建築工程精良的品質。郭副館長一再謙稱不懂建築，卻說出了博物館最在意的是品質，品質當然包括了對審美的判斷考量。確保博物館興建品質，是業主與建築師共通的信念，美夢才能成真。

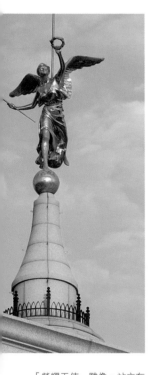

「榮耀天使」雕像，站立在奇美博物館的圓頂之上，手持桂冠與號角的天使，傳來永遠守護大地、榮耀世間美好事物的永恆訊息。天使守護著博物館、守護台南、守護台灣。

特展前半段「阮的夢」有一段文字，鋪陳奇美企業不同於其他企業的文化夢想。「在追求企業的穩定成長外，更以獨特的經營哲學，形成『追求幸福』與『互信分享』的特殊企業文化。多年來，奇美實業依許文龍創辦人所謂『企業是追求幸福的手段』為基調，集人力、物力與財力於『文化』與『醫療』領域，追求『心靈與身體的幸福健康』。集團內先後設立『奇美文化基金會』、『奇美醫院』、『樹谷文化基金會』以及『奇美博物館基金會』等非營利單位，並於物業大樓內實際營運一座免費開放參觀的『奇美博物館』。二十多年來，奇美全員上下經營這個共同的夢想，積極實踐社會回饋的理念，從而催生了今日台南都會公園的奇美博物館。」這段企業文化的「社會實踐」告白，清楚明白。

從結果論看，博物館歷經了特展所說的九次逐夢之旅。這是地方政府與民間共同「築夢」，與中央政府合作的正向發展結果；幕後有不少曲折、折衝故事，在這裡無法細說，幾十年後，或許會有中肯的評價。民間主導、與官方合作的博物館的新世紀、新時代已然開始。回歸以「人民自治權」為核心的民主本意，人民自我管理，「公共服務」可以做得更好，博物館是如此的新興文化志業。奇美新館的官民合作過程，帶給我們清楚的方向：博物館邁向各方多贏的文化創意經驗，

反映在奇美新館包容許許多多人的努力，把「不可能」變成為「可能」。

特展摺頁「起咱的博物館」說明：「從『臺南州立教育博物館』到『奇美博物館』，是許文龍對於兒時夢想與自我實現的實踐。這趟築夢之旅經過長時間的構思與籌劃，加上集團的全力挹注，以及社會人士的共襄盛舉，終能完成他的夢想。從建物、硬體設備、園區環境到展示內容，經過無數次的討論，邀集各領域的專家投入執行，一座屬於大眾的博物館漸能成型。這座富涵人類智慧結晶與時光流轉的夢想城堡，像一本百科全書展開在觀眾眼前，豐富人們心智，開拓視野，更激勵你我，勇於懷抱更大的夢想。」這一段話，帶有歐洲啟蒙運動以來「人人可追求自我夢想」的意味，但願博物館與觀眾的未來，能夠在這座「夢想城堡」建築裡外，激勵你我懷抱文化大夢。九次的築夢之旅，過程如何呢？

從 1988 年於台南文化中心前規劃「台南奇美文化園區」開始，因土地取得困難，暫停。此後，博物館規劃多次在公有土地、自行覓地之間擺盪，反反覆覆。為博物館準備藏品內容，卻不能停。1990 年 2 月，先成立「奇美藝術資料館籌備處」，展開重要的「15 年 15 億」計畫，準備長期收藏作品。很快地在 1992 年 4 月，第一階段的奇美博物館開館，展場集中在奇美仁德廠區實業大樓 5 樓及 6 樓，並提供民眾免費參觀，參觀人數每年逐漸成長。搬遷奇美新館前，每年參觀人數突破 60 萬人次，每天幾乎超過兩千人。

1993 年，一度以台南市中心舊市府為主，規劃奇美文化園區，最終，政府決定設立國家台灣文學館和文化資產保存中心。1995 年，爭取於台南都會公園設立「奇美藝術園區」，原擬設於台糖虎山農場，因土地面積太小，不可行；這是奇美新館第一次可能設於現址的機會，當時能撥用的土地有限。1996 年，奇美擬於仁德廠附近自行建館，又因土地取得困難而作罷。2000 年，奇美博物館二館在仁德廠行政大樓擴建完成，營運十多年後，至 2013 年 5 月休館，準備搬遷至台南都會公園奇美新館。

2001 年，奇美博物館三館預定建於仁德廠環安大樓位置，因蘇煥智前縣長提出由中央政府的台糖公司捐地成立都會公園、營建署負責公

保安車站位於奇美博物館後方，1898年建站，原站設於現址南方1.5公里，以當地村名車路墘為站名。1908年配合仁德糖廠前身的車路墘製糖所運輸所需，遷建至現址。1962年改名為保安車站，站體採用阿里山檜木，型式風格獨特、造型優雅。

園建設，由奇美捐贈、興建博物館硬體。2003年，終於再度選定台糖虎山農場，籌備台南都會公園奇美博物館，2008年動土興建，2015年對外正式營運，奇美新館誕生。

虎山農場屬於戰後台糖高雄總廠的仁德糖廠，創立於日治時期1909年，原屬台灣製糖株式會社的車路墘製糖所。網路上還可以搜尋到農場改變為都會公園前的紀錄或照片，當時還以台糖冰棒享有盛名，與目前的十鼓文化村連成一片。附近的車路墘教會設立了台灣第一座尤太大屠殺紀念館，堪稱特殊；保安車站與永康車站「永保安康」，名噪一時，訪客絡繹不絕，它們都在博物館後方不遠處。

蔗糖曾經是台灣重要且長期的輸出品，甘蔗園歷經幾百年轉變為博物館，農地轉為文化、公園用地，呼應社會的需求，是這個時代的特殊產物。台史博是由之前台糖永康糖場（三崁店糖場）原料廠之一的和順寮農場，辦理區段徵收變更都市計畫而來的；故宮南院也是由嘉義縣太保六腳鄉台糖蒜頭糖場，成立於1911年的明治製糖株式會社演變而來的。

21 世紀初，台灣南部大片的甘蔗園，陸續變成了博物館公園，改變了鄉野地景和文化風貌。有形經濟作物的物質生產地，現在傳播著博物館的無形文化美夢。台灣的博物館走入民主時代，正朝向具有公共意識發展的挑戰。問問博物館是什麼樣的「公共行動」機構，觀眾與博物館開始另類的博物館公共對話。2009 年台灣的建築師考試，曾經出現高度「公共性」的設計科題目：「建築設計做為一種善意的公共行動」，您認為呢？

❧ 甘蔗園想像博物館 ❧

公共行動即將在甘蔗園展開！蔡建築師談到他第一次到達整片甘蔗園的虎山農場：「大概是 2002 年，都會公園是一片甘蔗田，只告訴我在這塊地，當時還沒有畫出都會公園的範圍。我們很快提出方案，沒有提供任何 program（規劃方案），只告訴我要一個博物館。」奇妙的博物館設計真實旅程，從甘蔗園開始了。許先生收藏的畫，不以知名的畫家做為唯一的對象，當準備蓋大型博物館時，奇美不找有名氣的建築師設計嗎？

蔡建築師是否和奇美集團有任何淵源？他談起了一段喜愛博物館，因而與潘元石老師結緣的往事。有一群台南藝文界的熱心人士，包括了奇美基金會顧問、前館長潘元石，他們一直找機會建議台南市政府

台東美術館一角；它是台灣第一座縣級美術館，於 2007 年 12 月至 2009 年 11 月，分別開放一、二期館舍。

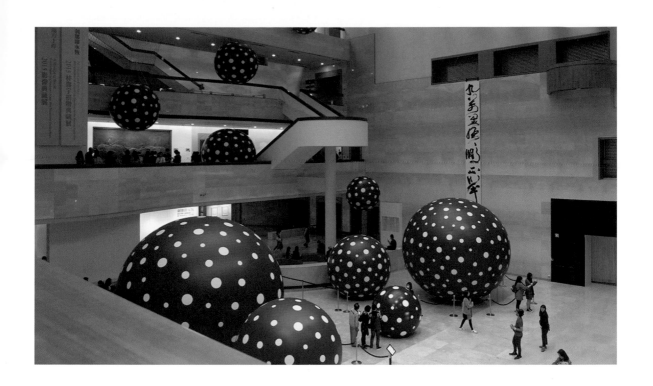

高雄市立美術館於 1994 年
開館，2015 年春節期間展
出日本藝術家草間彌生亞洲
巡迴展「夢我所夢」。

新建美術館。

　　20 多年前，在一次美術館設置的討論會上，蔡建築師認為台南水萍
塭公園裡的活動中心舊有空間不適合，他提出反對意見；潘老師當場
出了題目給建築師，說：「你說不行，你就做做嘛，提個案子給我們看，
到底是哪裡不行？」蔡建築師自己也認為：「台南真的需要，高雄有
美術館，連台東都快有美術館了。」高雄市立美術館於 1994 年開館，
台東美術館是台灣第一座縣級美術館，已經於 2007 年 12 月至 2009 年
11 月，分別開放一、二期館舍。

　　蔡建築師二話不說，挽起袖子、撩下去，他說：「反正自己有興趣，
就這樣認識潘老師，後來那個案子沒成；每位市長對賠錢的文化事業，
只是講講，真要做，⋯後來，潘老師他們（奇美）找建築師時，他說
這個年輕小夥子可以讓他試試看，然後我們就去比圖。奇美內部評比，
我不曉得過程是怎麼樣。」甘蔗園的博物館，從此在業主團隊和建築
師間，一次又一次地討論，誰也沒想到歷時十多年，這又是博物館的
另一個「十年苦鬥」，雙方各有堅持，為了能帶給觀眾美的、幸福的、
平等的博物館。

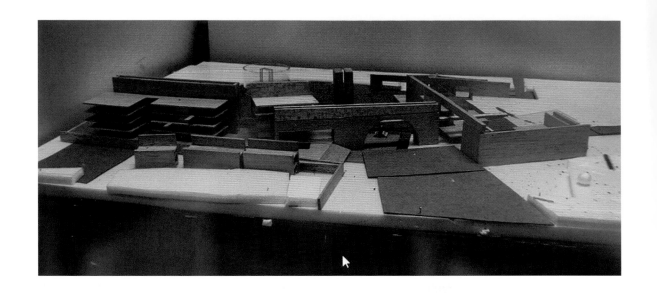

　　蔡建築師提出第一次的奇美博物館規劃案,他說:「我們做了有比例的模型,模型可以量化空間多大、多少內容、空間分布,不過第一個提案模型被我毀了,因為很氣自己,…」。為什麼要毀了第一次的設計模型?建築師和業主團隊的第一次接觸發生了什麼事?碰到什麼困難?建築師說:「我把模型擺上去,只要求一件事情,就是讓我們把整個案子講完,簡報二個多鐘頭,就是一個模型,什麼圖都沒有,他們在下面聽。」簡報完,業主團隊提出各式各樣、大大小小的問題,考驗著建築師。

　　蔡建築師從東海大學建築系畢業,當完兵後的第一份工作,是在當時台北大建築師事務所之一的三門建築師事務所,參與高雄國立科學工藝博物館(1997-1998 年陸續開放)規劃設計小組,因此開啟了認識博物館世界的奧祕,不只關注於建築。這次與奇美相遇,建築師過去的經驗有些幫助,雖然科工館和收藏藝術品為主的奇美,不論在博物館宗旨和建築類型上,都非常不同。過去的經驗幫助建築師思考、深入了博物館與社會、產業、文化、科學發展的關係。

　　建築師用「研究用模型」說明奇美博物館設計的第一次簡報,應該是成功的。「這次簡報只希望做到一件事情,讓他們理解,我可以做設計,我很願意跟你們一起合作。」業主感受到了建築師的誠意,建築師也感受到業主的善意。但是,成就博物館的美事,總要多方磨合;

建築師第一次簡報奇美博物館設計的「研究用模型」。第一次簡報,業主感受到了建築師的誠意,建築師也感受到業主的善意。成就博物館的美事,歷經多方磨合。

從建築式樣的選擇開始，互相磨合帶來了設計怎麼做下去的挑戰！

建築師說：「他們後來通知我：老闆似乎傾向你，還要做第二次簡報。能不能做一個古典的案子，會比較容易被接受。」不會就因為這樣，毀掉第一次簡報的模型吧？「我回來想一想，…一定要把模型毀掉。我很確定一件事，如果模型擺著，古典的設計會設計不下去，沒有大破不行，…我也不會去重做，沒那個心情。」怎麼辦？建築師不想順從於「古典」建築式樣？總得找出對話的方法吧！

接受第二次簡報的挑戰，建築師與業主繼續對話。蔡建築師說：「第二次簡報，他們同意了。特展擺了三個模型，大概可以看得出來設計脈絡的發展。」模型就像哈利波特的奇幻世界般，具體又有無限的想像空間，或許第二次簡報只能說是暫時的結果；哈利波特續集將在未來透過想像世界，繼續演出精彩的戲碼。

其實，建築師的內心仍然有著無比的意志。設計就這樣做下去嗎？內心的拉鋸戰開始。「古典案子出現，他們很快就同意，也這樣做了。然後我再想，不能喔，怎麼可以就這樣，這樣做就不對了。」想一想，建築想長成什麼樣子，真是折磨人。

蔡建築師手繪博物館落日。

建築師的設計敏感度，告訴自己不能如此輕易就決定：「我們開始回來想這個案子應該長成什麼樣子，我們又打破前案，模型就不斷做新的。…，反正有一陣子可以做許多模型，我也滿喜歡。」為什麼有一陣子，可以這樣海闊天空，盡情的遨遊於設計天地，想想：博物館不只長成什麼樣的外表，它的骨架、血肉、精神，都因為想像博物館可以為觀眾帶來什麼更好，甚至天馬行空，自由想像，不受任何侷限。

前前後後，「我們做了幾次模型，沒有辦法說服他們，他們知道老闆的品味，還是要古典的，就有很多折衝。前後做了四十幾個案，不行，就重來，一直重做，那時候很持續，每個禮拜開會，變成兩個禮拜開會，後來變成一個月開一次會。」現在回顧，2007 年之前，奇美爭取政府提供土地、和政府合作關係都還未最後確認；其實，這段時間為了爭取用地，令人提心吊膽，卻成為雙方反覆討論建築設計的機會，有更充足時間，彼此對話、沉澱，想清楚真的期待什麼樣的博物館！

特展

　　奇美實業和博物館創辦人許文龍是特展的中心人物，前半段展區觀眾看到童年、創業動手做、青年喜愛拉琴、360°人生的許文龍。

　　讀者將會發現許創辦人說明新奇美館第二次提案模型的照片。正當這座模型的規劃案預備「畫下去」，蔡建築師想了想，卻自行煞車。這個模型有各種西洋典範建築：帕德嫩神殿、凱旋門、哥德式教堂、半圓形劇場等。

　　特展後半段的主題：「蔡宜璋建築師畫與話」，由許多草圖、模型及大小樣品構成；這部分的展覽由建築師自行設計展出。「畫與話」中表達無數設計想法，其中有手繪草圖、電腦圖、帕德嫩神殿聳立於覆蓋綠植被的博物館建築本體。

　　建築師第一次提案的「研究說明」用模型，現在只存留電腦圖檔；第二座模型綜合西洋各種視覺典範意像，被建築師自我反思否決之後，各種方案模型不斷出現，湖畔也曾經出現方尖碑的設計方案。

　　特展展出接近完工的模型，背後襯托著設計的彩繪圖、彩繪圖表達接近最後定案的設計細節。從建築體後方俯瞰第三座模型的小圓頂，內部空間就是羅丹廳。

　　模型背景牆展出的說明文字，表達貫穿設計理念的精神：「既非原創就應最好、美不只是感覺更是邏輯、博物館的場域而非建築的鬥獸場、傳統形式與現代活動的交會、博物館的公園或公園的博物館、圓頂是城市收藏知識與藝術的所在、這是文藝復興再起的地方」。

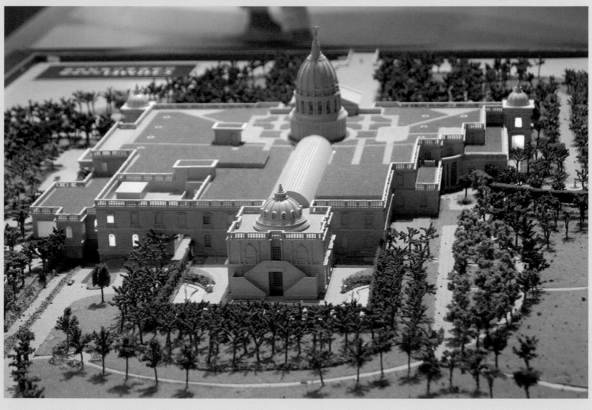

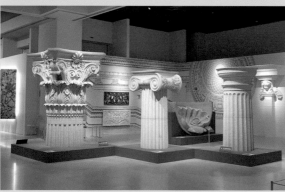

小朋友專心看著模型，背後螢幕出現博物館建築完成結構體時的畫面，顯示：基地面積約30,116坪（99,557M2）；建築面積（單層）約4,952坪（16,370M2）。特展展出古希臘三種古典柱式（左至右）：柯林斯式、愛奧尼克式、多立克式，及博物館建築的各種裝飾原寸樣本。

　　博物館人忙什麼？「博物館是團隊型的工作，每個人都有其角色和任務，缺一不可。打造臺南都會公園奇美博物館的過程中，一群默默工作的博物館人，齊心齊力地完成這座大家夢想中的博物館。」螢幕播放著奇美員工、志工參與製作博物館的感想。

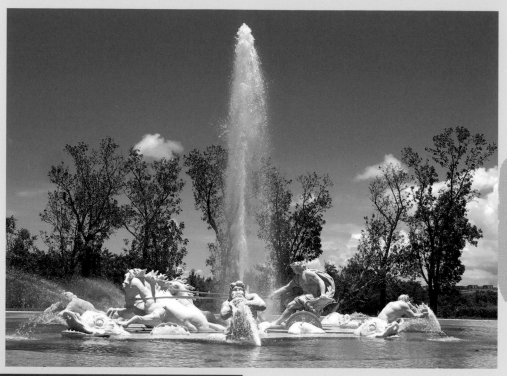

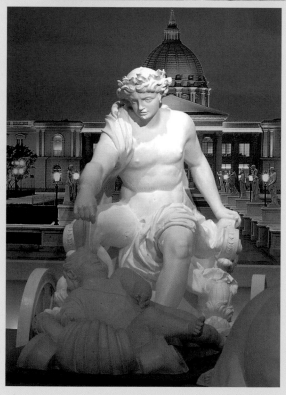

　　阿波羅噴泉石膏局部原模（模型 1：實物 1.5），以圖說表達製作過程的 17 個步驟：1. 現場以紅外線 3D 數位測量群組雕塑尺寸。2. 電腦運算雕像尺寸。3. 以電腦控制，機械自動裁切聚胺脂版，製成「心棒」（「心棒」為雕塑的骨架）。4. 組合聚胺脂版，形成支撐雕塑的「心棒」。5. 調整、修改「心棒」。6. 在「心棒」上覆油土或陶土塑型。7. 土塑階段完成。8. 塗矽膠，製作矽膠內膜。9. 塗完矽膠後需鋪上紗布，再塗一層矽膠，使其與紗布密合，乾硬後的外層再塗一層雕塑劑，最後再鋪上玻璃纖維（FRP），形成固定矽膠內模的 FRP 外模。10. 矽膠內模與 FRP 外模製作完成後，將土塑實體取出，並整理內外模。11. 將矽膠內膜與 FRP 外模組合起來，並灌注石膏。12. 待石膏乾硬後，卸除矽膠內模與 FRP 外模。13. 石膏成品細部修整。14. 石膏

作品完成。15. 石膏作品送至義大利製作成大理石版本。16. 阿波羅噴泉硬體施工。17. 阿波羅噴泉安裝完成。

阿波羅噴泉戶外說明：
原作雕塑家：尚・巴普堤斯特・圖比（法國・1635-1700）；雕刻製作：吉勒・斐路德（法國）；材質：義大利卡拉拉大理石；複製時間：2008-2013 年複製。

「這座群雕呈現太陽神阿波羅駕著馬車從海面躍出的情景。在希臘神話中，阿波羅每天早晨都會駕著太陽戰車從東方升起，並且為世界帶來光明。戰車由四匹神態各異的馬匹拉著，表現出奔馳的動態感。乘坐於車上的阿波羅，右手握住韁繩，指揮馬車前進。在阿波羅的四周有著奮力吹著號角的海怪與伴隨海豚，宣告著太陽神的駕臨，同時也營造出氣勢磅礴的場面。奧林帕斯山的諸神中，阿波羅不僅掌管光明，同時也是音樂、詩歌與神諭的象徵。更是藝術的保護者。奇美博物館將阿波羅噴泉擺置於入口廣場處，除了讓它迎接參觀的民眾，也盼望這位文藝之神，能夠永遠守護著這座繆思殿堂，以及豐富的藝術收藏。」複製阿波羅雕塑大事記：2008 年，委託法國藝術家斐路德，以等比例複製十七世紀法國雕塑家圖比（Jean-Baptiste TUBY, 1635-1700）為凡爾賽宮所製作的阿波羅噴泉。由斐路德與瑞士阿爾寇特克工作室（ARCHOTECH）完成 3D 雷射之尺寸丈量。2011 年，完成製模與翻模，並將翻製後石膏模型送至義大利法蘭柯工作坊（Cervietti Franco & C.），進行大理石版本的製作。2013 年，大理石雕像製作完成。2014 年，雕像運回台灣，並安置於臺南都會博物館園區入口。

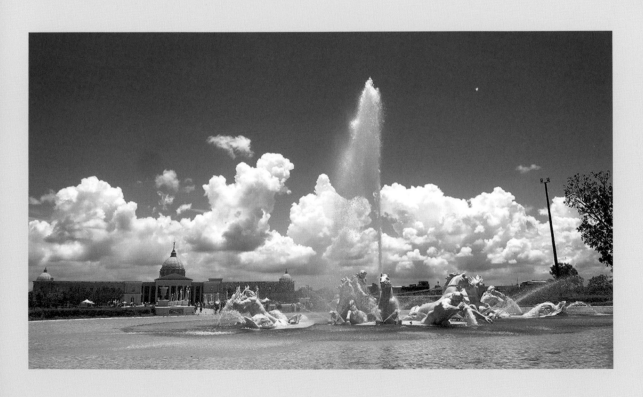

❧　建築師的意志　❧

　　建築師理想中的博物館建築和業主西洋「古典」建築想法如何銜接起來呢？各種專業都有自我堅持的原則，建築師是受委託者，他的堅持意志、準則是什麼？「建築師的意志要跟業主的意志對抗，或者是協調，或者是融合，基本上是對話，或是競合。對話滿重要的，我後來完全把自己原來的想法拿掉，很大的原因是執行了一件事情。」建築師執行了什麼，捨棄了什麼原來的想法？

　　我想到《零與無限大》書中許先生詮釋「無限大與零」的人生經驗。建築師何去何從，想法歸零談何容易？原因是什麼？「像我們都是在台灣受教育學建築，很在意世界上建築發展，總是會想到與世界同步，或是前進一點，呼應自己心裡的需求，總想做一個設計，可以上專業雜誌、報紙版面，這是自己的建築困境。設計了四年、五年，一直沒有大進展，四十幾個設計案都被退回，進度是零，開始去想：到底對不對？應不應該？」零進度並不表示從「零」再開始，已經嘗試了各

第一次設計模型毀了之後，建築師重讀西洋建築史，從文藝復興開始複習，再思考博物館開始的時代。往後經歷一段形塑接近西洋典範建築形貌的博物館建築模型，其中包含無數設計想法和意圖。

種可能機會，歸零、放下「自我中心」主義，已累積相當的對話基礎，思索著重新出發的方向。

雖然，建築師已經沉澱無數的設計想法，還是開始「回去重讀西洋建築史，從文藝復興開始複習。再思考一件事情，博物館開始的時代，每國家都在宣示國力，而我們的技術達到什麼水準？看到外面的世界一直往前跑，覺得自己沒有前進，甚至往後退。初衷，可能是某個最好狀態。」第一次設計模型，雖然毀了，其實「初衷狀態」包含了無數設計想法和意圖，充斥在腦海裡，卻沒有在第一次簡報機會裡，充分表述在業主團隊面前。

奇妙的是有一段時間，建築師竟然以文字為主替代了設計圖面。「每兩個禮拜做一次簡報，我要對奇美人講的，知道空間大小，長寬高，但是讀不出來那個企圖。我必須學會把我腦袋的想法跟我的圖面，轉成文字，讓他們知道我在做什麼事。後來，我只要寫了文字，或是講了，他們甚至不看圖就同意，我不曉得他們的信任是哪裡來，也許是幾年磨合，他們信任我，這種互信變得很重要。」建築師與奇美毫無淵源，在博物館的共同吸引下，各自想像更好的奇美博物館會長成什

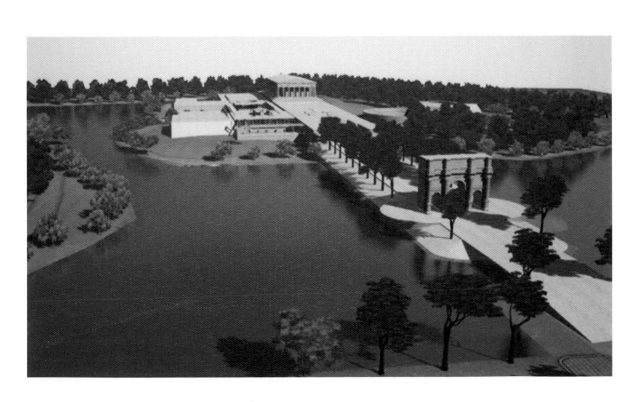

麼樣子！經過雙方多年的設計磨合、說服，基地還未確定，博物館蓋得了嗎？業主和建築師同樣擔心博物館的前景會有變化，已經築夢八次了。

以文字交換雙方想法的過渡階段，各自蓄積了前進的方向。一本新書在這時候出版，紓解了建築師的關鍵疑惑。2007 年 5 月，台灣出版「狄波頓（Alain de Botton）寫的《幸福建築》，陪我那段最辛苦的時期，有時翻一翻書會比較釋懷。一位文學人看建築，對建築有什麼樣的想像或是期望，代表大部分的人對建築的期待，我才慢慢開始反思…，雖然我們做設計已經有一段時間，一直都忘了建築跟人的關係？我們只想空間多高、造型、光線、空間氛圍、顏色、材質怎樣…，我們可能都把建築拆成是可見的一座座孤墳，…」。從《幸福建築》就能找到設計幸福博物館的寶庫密碼嗎？

《幸福建築》以幾個主題談建築：「建築的重要性」、「我們該採

建築師舉了奇美收藏的葛里柯畫作〈聖馬丁與奇丐〉為例（最左），說明畫和建築的關係，具象的畫引導觀眾進入繪畫的世界。建築師想著如何創造西方文化的文物、藝術交流的博物館環境。

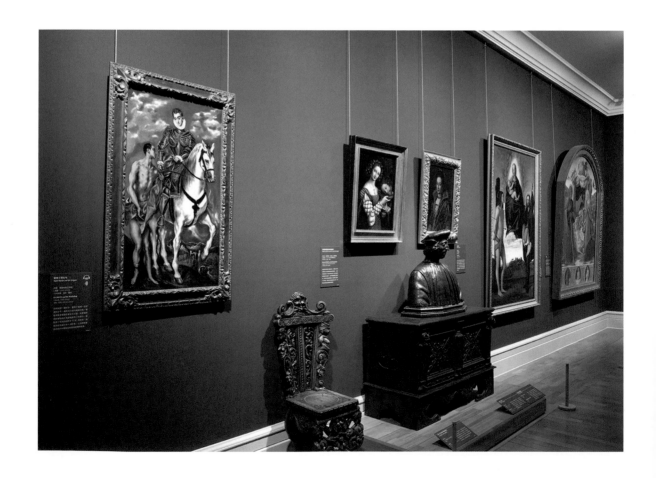

取何種建築樣式？」、「會說話的建築」、「理想的家：回憶、理想、理想為何改變」、「建築的美感要素：秩序、平衡、優雅、一致性、自知之明」、「一片原野所蘊含的未來希望」。這本書寫我們日日相處的建築物、和我們生活中回應環境的感性；書中難免談到建築史上的一些重要作品和人，讀者還是很容易閱讀。建築師比一般人更了解建築知識，讀起來是否更有收穫，尤其是困在設計思維裡的時候。

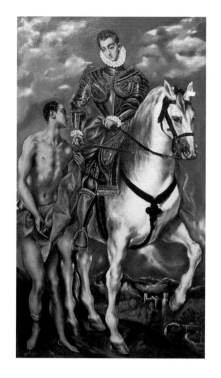

《幸福建築》最後一段話，語重心長寫道：「我們有責任讓建築構成的環境優於其取代的自然原野。我們既然把建築矗立在蚯蚓和樹木原本生長的地方，就有責任確保這些建築能夠帶來最高度也最有智慧的幸福。」建築對環境的責任，在台南郊外的甘蔗園，怎麼達到「最高度也最有智慧的幸福」呢？幸福，有時候和對美的感知一樣，難以說到底；文學家書寫建築，提出了建築的崇高任務。建築師自己思索的轉折：「奇美常常講他們喜歡蒐藏看得懂的畫，聽得懂的音樂，我自己根本就很反對這樣說。」詞語的深意，和真實的理解，還有相當大的距離。

建築師為了說明這種差距，舉了奇美收藏的葛里柯（EL　GRECO，1541-1614）畫作〈聖馬丁與奇丐〉為例，說明他認為的畫和建築的關係：「葛里柯畫的馬和人，知道畫馬、乞丐、貴族，但是知道畫的背後含義嗎？懂不懂，感不感受得到，不是因為具象或是抽象，如果我們沒有教育訓練的過程，我們對所有事情都不懂。至少葛里柯的畫，我們不會排斥，因為它是具象的畫，會去看看他在畫什麼，為什麼這樣畫，你就開始進入繪畫的世界。建築物可不可以也是這樣和觀眾互動？一個有文物交流、藝術交流的地方，如果我能創造有一點像西方文化的交流環境？我去喜歡它？可不可能從喜歡，開始進入西方的藝術世界？」觀眾鑑賞繪畫、欣賞建築，能夠跳脫過去區別彼此的形式、人為的障礙、及東西方思維的束縛，進入了人類創造的藝術世界，博物館的文化任務或許就達成一部分；建築師對博物館建築有了清楚目標，設計發想又往前一步吧！

⚜ 磨合還是苦鬥 ⚜

　　以畫作比喻建築和觀眾「分享」具有親近感的設計想法,和許先生
所說:「台灣文藝復興從台南開始,台南文藝復興從奇美開始。」的
涵義,會有某些契合的關係,同樣居住台南,對城市的歷史和感情,
有意識地互相理解對方想法,很多束縛將被解放。奇美實際的行動表
達了繼承歷史、創造未來的自我期許,這樣來認識奇美的博物館志業,
擴大了台南城市再造的新視野。「對中世紀晚期佛羅倫斯或其他義大
利城市的一般市民來說,建築的視覺美感遠比其他藝術形式重要。」
保羅・約翰遜(Paul Johnson)在《文藝復興:黑暗中誕生的黃金年代》
書中,這樣解讀文藝復興時期的城市市民對建築的看法。

　　2016 年 1 月 16 日,台灣總統、立法委員大選完之後,第三度政黨輪
替、國會首度政黨輪替。台南市市長賴清德倡議:總統府遷到台南和
中央政府遷到中南部;政治性的倡議,要從區域均衡發展、歷史上所
帶來的風土變遷來設想。從歷史和文化的繼承和再創造來解讀,取得

台南市市長賴清德倡議:總統府遷到台南和中央政府遷到中南部;政治性倡議引發:區域均衡發展、歷史風土變遷等議題。歷史和文化再創造新政治、新社會、新文化,是台灣走到 21 世紀的新想像。

勝選的政黨，所謂新政治、新社會、新文化，表達了台灣走到 21 世紀的新想像階段。台灣南部從荷治以來陸續開發的甘蔗園，從一世紀前日治「近代化」糖廠，蛻變為今日的博物館，既神奇又幸福！

西歐 15、16 世紀文藝復興的時代，因為重新認識古希臘、羅馬偉大的文學、哲學和藝術的遺產，創造出影響後世的傳承精神。很久以後，1858 年法國歷史學家儒勒‧米什萊（Jules Michelet, 1798-1874）使用「文藝復興」這個詞，描述基督教世界的歐洲中世紀與「現代」歐洲開端的過渡時期。文藝復興著名畫家瓦薩里（Giorgio Vasari, 1511-1574），也是當時佛羅倫斯美第奇家族的烏菲茲宮主持設計者，他所寫《藝苑名人傳》於 1550 年出版，描述：繪畫、雕刻、建築在義大利的復興過程，如何再生產與延續下去。城市復興的時代，一方面從人類歷史的共通經驗，找出值得繼承的精神，一方面當時的各種工作坊創造和想像的活力，也值得我們重新尋回「人」的美感與「動手做」的知識價值觀。

我推想著：許先生感知到的美感，雖然有童年的教育、參觀博物館內容的影響，但是不會是單純從教育訓練，培養出對美的感知能力吧。除了喜愛藝術的本能之外，平常動手做的習慣、和勤於閱讀日文藝術史書籍，接觸外在世界；許先生自我練習、創造了別人難以理解的美感經驗和堅持，或許和他所了解文藝復興前期各種製作物件的工作坊盛行有關，包括了製作小提琴的幾個傳奇家族。

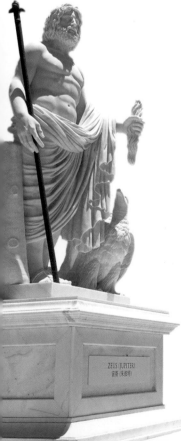

他常常說：「婿（美）婿的博物館、婿婿的作品，看得懂。」現在這個大難題落在建築師身上，要幫忙業主完成一座博物館建築，裡面放了很多美美的作品，建築必定跟這些美感作品產生某種一致的協調。建築師解開的迷惑，是不是順著這樣的思考，找到一種建築的統合形式，和奇美蒐藏的作品，達成對話的機會？學校的建築教育和職場訓練，可能無法產生既當代又具有古典西洋風貌的「古典」建築？建築師認為：「我覺得不可以是這樣，西方很重要的事情，跟我們最大的不同在於，所有的美學都有所謂邏輯的背景支撐。」真的如此嗎？

「對我來說，怎麼開始做設計，要確信轉變是對的。現在雖然已經做完了，我一直在想設計過程如果…？有時候作夢還會突然嚇醒，如

台南的舊屋藍曬圖設計，彰顯古都和新貌的蛻變想像。一世紀前近代甘蔗園和糖廠，蛻變為博物館，既神奇又幸福！台南城市復興的時代，從人們歷史的經驗，找出繼承精神；工作坊活力，讓我們重新尋回美感和「動手做」的知識價值觀。

果哪一個環節不是那樣子做，也許可以有一點機會做得更好，我想以後都還有機會。重點是，回到一個讓人喜歡這棟房子的話題。」博物館是公眾進去參觀的場所，建築設計提供一個觀眾覺得很舒適、很親近的空間，會是令人「喜歡」的房子，兼顧觀眾和博物館、展品三方面的關係。

建築師對自己的美感判斷，開始了另一種層次的思慮。「有點陌生，但有一點期待，又有一點點不一樣。大概五年，做了設計都重來。我必須說服自己，設計才可能轉變，狄波頓的那本書，給了我很大的影響。」建築師到底受到《幸福建築》書中，哪一段話、什麼想法的影響？書中以柯比意設計的薩瓦別墅為例，「設計了這座無比美觀但卻無法住人的居住機器。」狄波頓認為「現代主義派建築師對美感的要求非常強烈，經常凌駕於實效的要求之上。」著名建築師的全球著名住宅作品，差點引發薩瓦家族提告到法院。建築師的角色和業主的關係，並不是都很順利、和諧，這一點和純欣賞精典建築的嚮往有落差。縱使未來有可能經過法國政府的努力，柯比意的建築被列為世界遺產；20 世紀前半葉出現的現代建築原則，反應了那個時代的堅持，卻未必能回應當代社會的需求。

建築師有自己的掙扎和堅持：「西方建築師被視為建築師，某個程

度業主對建築師也很無奈。對建築師來講很幸福，可是我們必須想一件事情：必須要反省建築師有沒有享受這種權利的能力？我知道的是不盡然，我很平衡地去思索這個問題，我必須去傾聽他們的話，我要做設計，必須說服他們，牽扯到彼此的互動。路已經不通了，我必須決定兩件事情，就是我要怎麼走？還是放棄這個案子？其實不做，會賠掉的是信用，如果只是挑一條輕鬆的路，我們就把它做完，這樣是不是又違背初衷，願意與奇美合作做建築設計？」建築設計遵從業主的需要，還是平衡思索「房子長在這裡，一塊這樣的地，應該有一點說法，不是只蓋很漂亮的房子，那時候就很嚴肅的面對，很慎重的找出所有西洋建築的意義在什麼地方。」找出建築博物館的意義，或許就是找出觀眾和城市、甘蔗園變公園、建築環境的適切關係吧！

因為如此設想，「好！我開始要做設計，已經跟他們討論了很多，唸的資料也夠多了，慢慢累積一點看法，我們受的建築教育，把建築師當作一個陪襯，你真的不會覺得建築師多重要。可是這個設計案很特別，我必須真的去把建築師的任務，弄得非常清楚，他們的顧問會隨時隨地就突然問我；當你清楚，你也知道西洋建築有所謂的邏輯美感的時候，那就容易了。」這時，業主的美感偏好和建築師的美感想法，取得了相當的交集和對話？

光影姿彩多變的台南，豐富的歷史建築，孕育人們多樣的思維，使得建築師慎重找出西洋建築的意義所在和城市的關係。建築博物館的意義就在找出觀眾和城市適切的建築環境吧！

建築師對21世紀開始，除了多樣的現代建築形式之外，觀察了「兩件事情，21世紀之後，大家都在創造未來，可是大家也很主動去珍惜古老的事情，全世界各地都一樣。」21世紀伊始，懷舊的風潮影響奇美的博物館建築設計嗎？還是許先生的

看法:「台灣文藝復興從台南開始,台南文藝復興從奇美開始」的意涵,開始影響蔡建築師的思考:博物館能為城市和市民帶來什麼?

更深入西方歷史中的藝術形成的核心意義,找到說服自己「美感的邏輯」,建築師更能了然於心地進行建築設計。「BBC(英國廣播公司)有幾個片子,我特別喜歡,講帕德嫩神殿的修復,我們讀的模式(model)、模具,視覺修正控制、工具製造法,古希臘人面臨跟我們現代同樣的問題,甚至比我們複雜。希臘各地城邦講不同語言,他們要做同一件事,所有東西要像數學式,沒有國界,要有一些基本的共通點。美感是在於一起工作的協調,弄清楚這件事之後,再去讀之後的建築史,學習很多。」

蔡建築師重讀西方建築史,想必更透徹地理解「建築」所為何事!「我很樂意去面對挑戰,整個設計奇美博物館的過程,一直是我對自己的修煉,我開始慎重去了解建築史,我甚至是從維特魯威(Vitruvius,約公元前 80 或 70 年至約公元前 25 年)的《建築十書》的建築史開始讀,重新了解基提恩(Sigfried Giedion, 1888-1968)的《空間、時間、建築》(Space, Time and Architecture, 1941 年哈佛大學出版)的書對建築品味的看法,慢慢地,要有時間去面對可能會發生的事,到底是怎麼回事?」

❧ 台南博物館建築 ❧

蔡建築師從西方建築設計、建築史的建築美學認識,打破迷障、自我中心主義,開始想像可以跟社會分享博物館在台南所選擇的建築式樣。建築師認為跟奇美的合作,不是去符合奇美的需要而已,博物館將成為台南城市的公共建築。生活在台南本地的業主、和建築師的意念,這時候,有了彼此生活經驗的共同需求。建築式樣也好、音樂器具如小提琴也好,許先生對美的喜好,是怎麼來的?我請問蔡建築師自己的看法。

「許先生拿的是 Stradivarius 的琴,演奏的是〈望春風〉,台南人就是這樣。以建築來講,台南好的公共建築,現在保存的更好,我們看

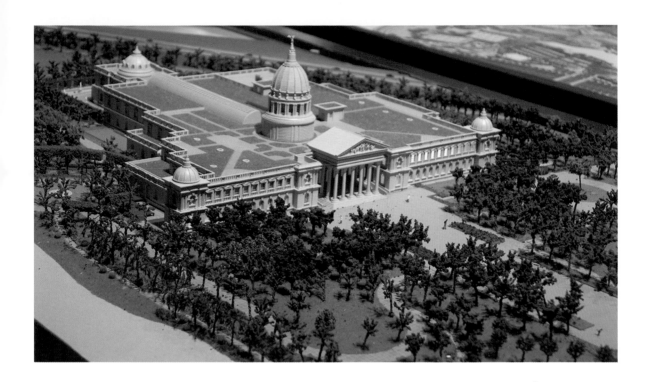

蓋一座古典型式的博物館，
台南人不會覺得看不懂，台
南有太多似曾相識的建築。
運用西方古典建築美感元
素：柱列、山牆、廊道、圓
頂、立面凹凸、對稱等產生
美的秩序，讓觀眾看得懂，
又覺得美。

到天后宮、風神廟是好的。再仔細去看，它畢竟還是一個小小的空間，
要看到它的好，必須要了解它所有的背景，以前的海、台江位置、空
間關係，你才會知道建官廳在這個位置有它的意義，了解整個意義，
才有可能對空間有所想像，才會看到美麗的事務。」博物館是永恆的
志業，一位台南建築師、台南的業主，蓋這樣的博物館；假設十年、
二十年之後，甚至更久，建築師會有什麼樣的想像：如果博物館可以
永續存在，它會產生什麼樣的後續影響？

　　建築師這樣回答：「持續的對話，還沒有結束，我覺得是開始。我
曾經畫了一座連接博物館主建築物的餐廳，對我來講不是餐廳，是當
代跟環境的過去對話。從環境來看，我們做了一個花房，從花房可以
看到博物館，開始有對話。」想像幾十年後博物館所在的公園，更具
有生態和自然感知的環境，「現代的建築風潮慢慢地，建築物本體的
表現不再那麼重要，應該表達環境，…我們也把這個案當作是自己小
孩，看它怎麼長大。」最後階段，不只有充足的理由選擇現在建築式
樣的共識，建築師從城市的歷史中，找到市民與日治時代舊建築的幸
福感的連繫。

「開始有理由蓋一座奇美所想的古典型式，對大部分的台南人來講，不會畏懼，也不會覺得看不懂，台南有太多這樣似曾相識的建築。如以前的市政府（現在的台文館），市民是不是真的看懂建築，是另外一回事，大部分的人不會排拒。大部分的婚紗會去找土地銀行、州廳（文學館）去拍，甚至有一次我剛好看到社教館也在拍婚紗。」建築師說服自己運用西方古典建築語彙，建築的形式語言，包括整體對建築美感的元素：柱列、山牆、廊道、圓頂、立面的凹凸、對稱等所產生的秩序，不只是我們看到的裝飾，都是建築設計整體的一部分。要讓觀眾看得懂，又覺得它美，建築師擔任的角色和判斷，十足重要！

「我知道如果走古典的話，台南人至少不會抗拒，或者迷惑，覺得他看得懂。我希望提出一些想法讓人家去思考，仔細看，一棟建築物出現三種不同的柱式。照西洋建築史的說法，要照時間、樓層分開。所有的古典建築語彙，在我心目中的定義都叫做裝飾，我不把它看作結構，它就是裝飾，重點是對美感形成的裝飾。」對應於台灣現在的營造技術，怎麼樣把營造技術，和古典的形式、美感判斷，適度地結合呢？

「要先掌握自己的狀態，必須說服自己：少賣弄技巧。要忠實面對，比如說：正面柱廊，照教科書說法是雙排柱列，量體、比例、跨距才會對。我採取單排，就會讓你開始覺得：怎麼回事？有一些空間會刻意這樣做。柱式的形式，博物館的三個進口是不同的柱式：正面入口是科林斯式（Corintho）；教育、餐廳、公眾活動的入口是愛奧尼亞式（Ionico）；行政入口是多立克式（Dorico）。」

「我想製造一些謎題讓人去思考。圓頂也是，大圓頂是米開朗基羅的圓頂，他在聖彼得教堂的一個提案，但是沒有被完成，我們在書上看到一張模型照片，照那個模型，

試圖去描繪、重建。有兩個意義，一個是對前輩建築師的敬意，本來要以美國國會山莊圓頂為範本，那就太強權的感覺，不太像是博物館該有的。重要的是圓頂基本上的意義，在於蒐藏的意義，或者是一個城市的模範，從86號公路下來，最明顯，透過樹梢就看得到圓頂，給人進城的 icon（典範）感。不要那麼強的權勢象徵，我就找米開朗基羅，就是這座城市是以藝術、文化為主，有一個這樣的圓頂代表收藏。博物館有一前一後的兩個圓頂，當然一個高，一個低。後一個（羅丹廳）的外觀，適度表達我們自己的心情，槌它一下。一種變形的趣味，在當代的藝術裡，有情緒表達的意味。」

設計隱含理性和感性的表達，建築亦然。「帕德嫩神殿有另外意義，它是所有西洋建築的原點，家裡那一張畫，是當我洩氣時，就回來補畫兩筆，漸漸很熟悉帕德嫩神殿，最後連帕德嫩神殿想法都放棄。建築師的思索過程，有很多也是從不可知，到有點懷疑，再慢慢了解自己，然後才做設計。這個案子才有這樣的思索機會。」設計時間夠久了，想得夠透徹。我請問建築師：到施工前，你是不是非常自信地說，就這個樣子？「我很篤定就是這個樣子，我們把電腦立體圖檔建置完後，放到基地上，看過一次，我覺得可以了。」沒錯，所有施工圖開始作業！

在台南的都會公園裡有西方古典建築式樣的大博物館，它蒐藏的琴，是世界級的，一定不斷會有世界各地的人來博物館。這座博物館會不會在建築上拿來和世界各地的博物館互相評比，不得而知。至少，這座博物館對台灣來講很重要，怎麼創造出一座大家看來都覺得不錯，還有人特地想從空中、地上，使用空拍機想看個清楚，而外國人又是怎麼看呢？

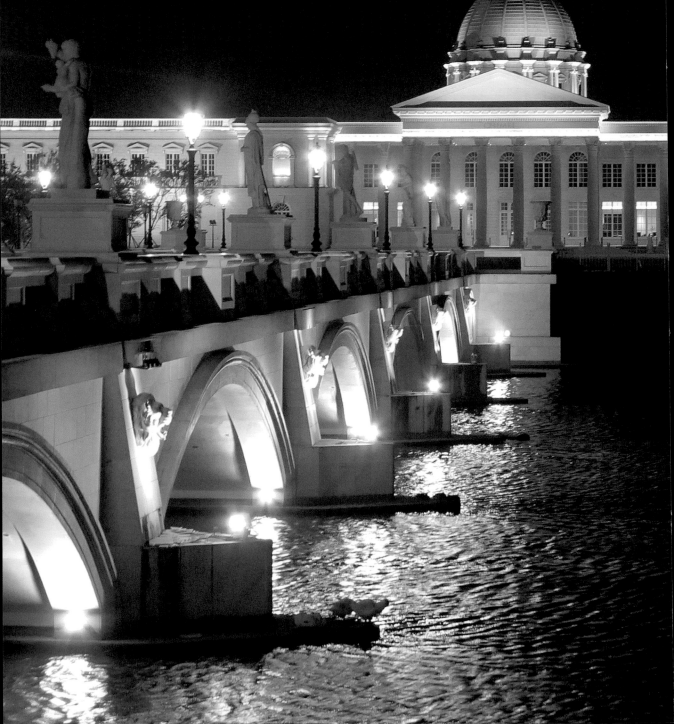

而我們自己的建築系學生怎麼看？我請問蔡建築師：如果您接受邀請去學校演講，您會告訴學生最重要的是什麼？「我會告訴他們認識自己是最重要的，培養你的自信，做設計之前，要建立自己的思考架構，你對所有事情的價值觀在哪裡？要不要做一個屬於自己的建築物，如果你沒有這種企圖，雜誌打開，翻了最現代的、最流行的建築，跟你翻西元前的建築，其實沒有兩樣。如果你有心把翻閱的資料消化，轉化成自己的養分，不管前衛、現代、西元前的都一樣，都只是養分，重點是自己要走出來。」建築如何透過建築師的手，走出來呢？

博物館建築型體多變，建築式樣常常成為討論焦點。城市在全球化的資本主義競爭之下，博物館被具體當作城市裡文化亮點的競爭策略。奇美博物館的亮點在哪裡呢？狄波頓所期待的原本樹木和蚯蚓生長的土地、自然的原野，既然被建築物所取代，至少得帶來「有智慧的幸福」。我們拭目以待，還有另一座當代美術館正在台南的市中心興工呢！

21 世紀的博物館建築，如果只將博物館的建築，當成唯一或甚至最優先的手段，用來吸引觀眾的目光，效應會如何演變，目前還說不準，爭鋒鬥奇的博物館建築風潮還在持續中。奇美博物館選擇西洋建築式樣，脫離這一波全球「文化亮點」博物館建築競爭的軌道，承接了上一波博物館建築的新古典西洋建築式樣，這是另一種文化無國界的蛻變？還是一種回到古典式樣的懷舊之美？對台南這座城市有長遠的幫助嗎？

❧ 人・環境・建築對話 ❧

博物館能否成為有「智慧的幸福」之所繫，從建築的專業者所看到的環境，甘蔗園將變成公園和博物館的文化基地，能為觀眾帶來什麼幸福感知呢？甘蔗園必須先經過都市計畫審查，蔡建築師說：「審查的時候碰到一位委員，他學建築，也是學長。他評論我的設計，希望這是一個公園中的博物館，而不是博物館的公園。從整個環境來看，博物館應該是公園的一部分，很清楚，有人關心環境議題。」下一次，

観眾記得奇美博物館落日、入夜美景，令人難忘。我們想起：狄波頓所説的：原本樹木和蚯蚓生長的土地、自然的原野，或甘蔗園，被建築物取代，至少得帶來「有智慧的幸福」。

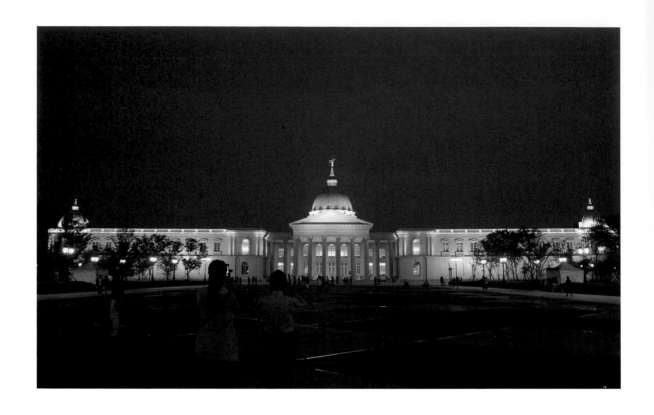

您再到奇美新館，想想：「公園中的博物館」和「博物館的公園」的差別、判斷依據。

建築師認為：「從幾個角度看基地，博物館真的是長在公園裡面。」博物館落成之後，建築的故事還在持續演化，業主和建築師的契約關係雖然結束了，彼此同住一座城市、關心環境的心意，仍然一致。

蔡建築提出對基地看法的視角：「貝聿銘設計日本美秀（Miho）美術館，選址的時候，他去看過，本來要蓋在山腰上，他去看了看，覺得不好，就蓋在另一個山頭，由一個山洞穿過去，他要創造自己的桃花源記。念大學時候，老師帶我們去看淡水聖心女中（丹下健三設計），丹下從淡水河坐船，看基地。老師帶著我們走，再看過一次：他為什麼要蓋在這個地方？」建築師回憶起學生時代，學習勘查基地，如今的淡水河，很難這樣勘查基地。

當初一片甘蔗田的基地，想像設計博物館的想法，源源湧出：「我在想：最好，地點未定，可以挪來、挪去，去想基地的可能性。我試圖去整理博物館資料，幾年下來，很清楚基地的狀況。後來，都會

博物館落成之前，建築的故事只在業主團隊和建築師「美」的互相堅持裡。以後，觀眾、建築師、奇美人同住一座城市、關心更大範圍的環境，幸福美意將更為具體吧！

公園辦理競圖，是由汪荷清負責，她放棄原來規劃的主計畫（master plan），照我們的主計畫做。對一個學設計的人來說，我們知道不太容易，很感謝她。全世界好的案例，都是看基地之後，彼此討論，找出最合適的位置，建築師應該有這樣的警覺，把建築和環境融合好。」跳開建築規劃或設計的想法，促成奇美博物館在甘蔗園設立，是一個政府跟民間非常獨特的成功合作機會。

什麼時間點、什麼人和團隊主政、公眾的期待，形成這樣的規劃設計機會？以建築師來看，「這個案可以完成，運氣算是不錯，時間這麼長，可是都一直延續下去，而且往成功的方向延續，奇美的態度很明顯，就是要蓋。…我盡量不去想會有什麼變卦，想這些就會提心吊膽。必須說服自己：如果有一天奇美告訴你說：這個案子不做了。只有接受，那種壓力很大。我希望有機會好好去想想，這個案有太多機會。我有機會去看他們到底有多少收藏、聽到名琴的聲音。建築師跟業主的關係，不是只有簡報的關係，應該要有彼此的信任。我希望信任是能夠持續，希望未來的管理，應該要有當代對既存環境的呼應作法。」之前，談到建築師的意志，產生設計的轉折，那麼業主的意志呢？

建築師事後這麼看：「這個館能夠成立，是因為他們的意志。」意志怎麼在未來延續下去？「博物館是要永遠存在，要發揮角色，很有機會做一些事情。比如說，做文創就要站在巨人的肩膀上，引領風潮，要有屬於奇美的風格，要形成力量。奇美贊助新的畫家、音樂家，從人的贊助變成思潮的影響。」許先生將兩百支琴，提供給音樂家演奏，栽培人才。這樣的作法，可能全世界的博物館都沒有辦法這樣做！「我一直覺得建築物跟人有關係，許先生是很傳統台南的仕紳，永遠讓你看到客氣、禮貌，我一直不知道他是不是真的喜歡奇美博物館的設計，我當然不能跑去問他：你覺得怎麼樣？」

蔡建築師還是有機會當面遇到許先生，「有一次和許先生在工地不期而遇，我帶高山青先生去工地，以前建築師事務所的老板，我把他當作我的老師。還沒有完工前，我帶他去看工地，剛好碰到許先生去看工地。然後他用台語跟高先生

講：你這學生，教得不錯。我就想他應該真的喜歡。」除了業主喜歡，建築師自己最喜歡奇美博物館裡的哪些空間呢？

❧ 博物館日升・日落 ❧

「我喜歡雕刻大道。大廳再暗一點，人工光太亮了。整個空間，用音樂去想，有樂章的節奏，第一樂章對比第二樂章，第二樂章跟第三樂章對比，終結應該是所有樂章的結束。音樂的形式用來解釋房子的話，光線投射，像樂章一樣，第一樂章是在外面亮的入口，進來應該是第二樂章，慢板、優雅的室內大廳，觀眾把整個心沈下來，不應該那麼亮。第三樂章極端的亮，就是雕刻大道的光線。結束時是所有光線都運用，就是羅丹廳，結束後，觀眾再倒走回來。」很多建築師、作家將建築比擬為音樂的樂章節奏，下次請您感受一下這樣的空間節奏感？

另外，「我最喜歡羅丹廳。它有兩層，上層是現代藝術，那些畫家我們比較熟，有一張畫我很喜歡，是哈勒曼特（Henk Helmantel,

下次請您到奇美新館感受：建築師所形容的空間明暗，如音樂節奏般的雕刻大道。不只很多建築師將建築比擬為音樂的樂章節奏，如日本小說家春上村樹的音樂人生和小說，或許觀眾有機會在博物館裡演繹音樂、小說故事呢！

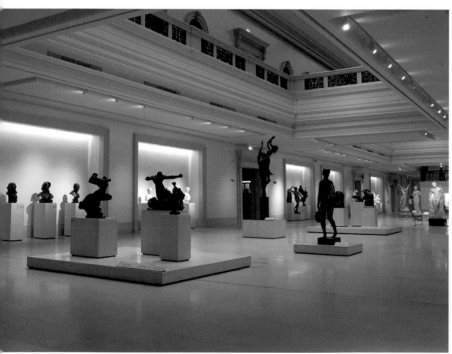
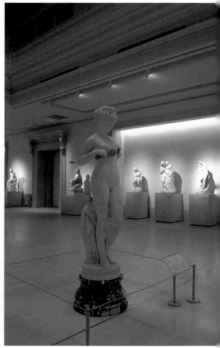

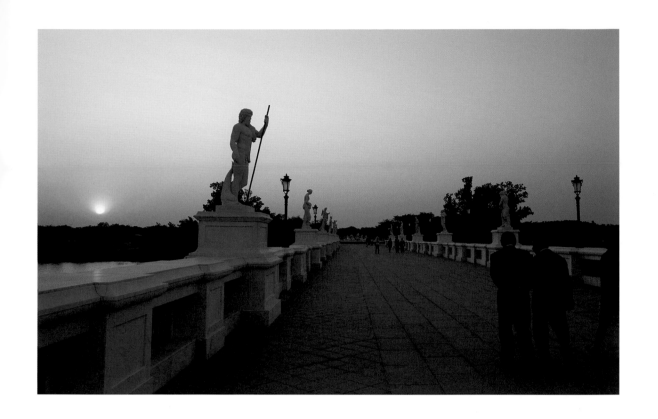

1945- ）的靜物。」現在，荷蘭阿姆斯特丹北方有哈勒曼特的美術館，2008 年高雄美術館曾經展出哈勒曼特的特展。

因為台南人長期的文化、歷史經驗的背景，蔡建築師眼中的市民會怎麼看奇美博物館？「我們綜合地看台灣的文化，有各種的面向，我們一直被教育只有漢文化才是正統。這種想法根本早就被打破了。台南人絕不會覺得只有西方建築，社教館、台文館自然是一部分，台南人會很自信地喜歡。看得懂的畫，聽得懂的音樂；雖然我打問號，但是台南人至少會喜歡。『喜歡』會變成你對建築空間的想像，或者是幸福感的產生。」

博物館如何讓城市市民「喜歡」的熱情燃燒起來？不只是與原來奇美想讓大家看懂、看到美而已，還要讓博物館變成生活的一部分。怎麼變成生活的一部分，工作坊（workshop）是建築師想法的一種？我聯想到動手做工作坊對文藝復興時代的後續影響。奇美新館、台史博的志工都有近千人，想像台南地區志工的熱情，「台南這種老城市有很大的好處，就是人與人的牽連。像潘老師，只是一場會議，我講了

一些話，就跑來找我，牽一牽，可能他和我的誰有一點關係、認識，我們都不能拒絕彼此。我不能說業主給我什麼就做什麼，我還是得面對單純的建築問題。建築問題，就該我們來解決。」

博物館建築已完成，「美」不一定要建築師來認定？「建築師如果是作者，我希望它的美有什麼、什麼元素產生的。石頭會有一點斑駁，那會很好看，這些都很花錢，原先想用洗石子，仿石頭的磁磚貼一貼，這些都不能發生。穩定的石材要花崗石，沒有紋路，而且便宜。另外，沒有色系，希望是陽光的顏色。那座橋用漢白玉，要讓橋有點夢幻，在陽光下的顏色不太自然，甚至在月光下、燈打下去，顏色很不自然。橋是一開始的入口，第一樂章必須讓人有一點夢幻，一點點不真實所產生的美感，建築物本身就要很強壯、穩定。」觀眾接近公園環境、一步一步接近博物館的布局，現在成為觀眾拍照的重點。

「這是我和許先生談的，就是進入博物館，要從現實的環境，經過一個淨化過程，然後再到一個理想的，或者是想像的空間。」這種現象，博物館理論家稱之為：「閾限性」（liminality）。

進到博物館之後，觀眾很難一次看很多展品，最好分很多次，一次深入一部分。建築師這麼建議：「我一直覺得去看一看，喝個咖啡，等到快黃昏的時候，走出那個環境，看看夕陽、看看橋上的雕刻，會

穩定的博物館外觀石材，沒有色系，卻帶來不同時間陽光的色彩。博物館讓城市市民「喜歡」的熱情燃燒起來，不只大家看得懂、看到美的作品，沉靜欣賞建築和自然交換的視覺禮物，博物館或許變成生活美好的一部分。

讓你覺得環境很棒，然後再回頭看，等燈光慢慢的亮。」現在對美的環境感受，好像再度證實起造博物館的最後階段，對了！就是這樣蓋。但是，回想從前，「前面五年是我自找的，第二個案子做了就是，沒有人阻止我，只是我覺得不能這樣子做事。我知道基地還沒確定，可以好好想這些事情，不過大家目標一致，過程雖然辛苦。」我們就在城市裡生活、工作，為了建造城市裡的博物館一起努力，過去的一切在回憶時總是甜美。讓我們想起文學家葉石濤的話語：「這是個適合人們做夢、幹活、戀愛、結婚，悠然過日子的好地方。」

「我想大概從第六年開始吧，設計博物館更重要的還是想法，從想法到執行要符合這個地點，我覺得那是最難的一件事。所有基本的動作，必須回到最原始的地方去看，為什麼要蓋這個房子？適不適合長在這裡？形式是什麼？這些很基本的問題，很實際的，你要去解決，跟業主是兩條不同線的時候怎麼辦？」回憶中的苦味，帶來了突破的認知。

如果西方建築是值得去了解，在台南為了喜歡而去模仿，算不算抄

襲，到處都有抄襲不好的建築例子？我很直接地請教建築師：建築上同樣有模仿、抄襲、複製、轉化、摹擬、再創造、二度詮釋等的承繼前輩美學意念的設計爭論，他如何看？

「抄襲也要說出為什麼要抄，我要表達什麼，有沒有做了變化，這些很基本的，我都要面對。造型元素就變成很自由，比例要對。到最後他們非常信任我，我說什麼都好，過程中雖然也會有一些意見不同，我沒表達出我的不愉快，我比較會從整體看空間關係，我知道它的極限可能。」

還未承接奇美新館委託設計之前，蔡建築師有機會私下和許先生相遇。「我觀察他拿名琴拉〈望春風〉，對許先生的認識，這個感覺最直接、最深刻。他不可能拿著那支名琴拉李斯特的曲，傳統的觀念是那樣的琴，要配那樣的聲音。我很早以前參加過他家的一次音樂會，

那時，奇美新館都還沒有開始。一位朋友跟我唱二重唱，他說要去，我唱另一個聲部，我就跟著去，許先生可能忘了。那次我就覺得：喔！怎麼會有人過這樣的生活？那不容易！」

❦ 歷史肩膀上的建築 ❦

奇美新館的古典建築形式，變成一座綠色公園裡的博物館，觀眾從頭走到尾，從戶外走到室內，觀眾覺得好看、有價值。建築完成以後，建築師怎麼看？

他仍然認為奇美新館是當代的建築，只是它選擇了博物館或建築的審美源頭，是西洋式的建築元素。「任何人問這是什麼樣的建築，很簡單回答：21世紀當代建築。我們對建築的需求，很自然地讓這些關係存在，觀眾進去、出來覺得舒服，這是當代的思潮。並不是17、18世紀那種財富的炫耀。更早的希臘，城邦的統一需要有一個典範，屬於希臘城邦的一部分。因應現代思潮需要，我們只是用了這樣的形式，就是21世紀的當代建築，我很希望它是站在歷史肩膀上的一座建築物，包括我們台南這個城市以前的文化。讓觀眾願意去辦婚禮的場所，要結婚就是幸福的。台南人有兩件最慎重的事，一是結婚，一是死亡。這兩個儀式，我從小就有很強的印象，只有這個時候，會把所有的家族請來，每個人都覺得這兩個儀式，甚至比出生還重要。」

結婚，兩人攜手追逐夢想的生活幸福感，是當代博物館建築也能提供給觀眾的美好事務。建築師觀察了一起工作的一位年輕女同事，她對博物館的設計期待，竟然和結婚有關，建築師更篤定地認為當代的博物館建築和觀眾需要更親密的關係。這麼想像博物館和結婚的幸福生活有關，在台南發生在博物館建築設計的最後階段。

當代建築和人的關係，透過開放式的討論，建築師更直覺地體會不同觀眾的聲音。「我覺得民主最大的好處，是每一個人都可以有意見，但是我們要學習：意見怎麼透過討論，不是壓著你講標準答案，我很痛恨這樣。這個博物館是這樣子討論的過程完成的，它才會是21世紀當代的、台南的。」好吧！下一次您和同伴參訪奇美新館，也可聊聊

希望站在歷史肩膀上的心願，台南的博物館建築包括城市以前的文化。社教館和吳園從歷史中，演化為小博物館、茶館、市民愛去的幸福所在。右為舊建築再利用的林百貨。

彼此對民主討論和博物館的看法。

「幾個重大原因，第一個是許先生的態度，在那種態度下，我從事的角色。重要的當然是許先生的誠意，讓我覺得應該這樣做，另外一個是純粹就建築設計的想法，看這個城市。我們談西方在台灣的影響，在台南是最明顯的城市，可是我們幾乎忘了，我們有太多的混種，台南是一個混合文化，要回復到原始的混合文化，你要做好溝通，蓋成這樣子有它的意義在。」

「很多日治時期建築在台南市中心，跟著西方文化設計，大家都知道是日治時代的建築物，不會把它放在西洋建築史裡，而把它放在日本建築的一部分。我們現在又有新的美術館，有兩個地點，這樣子反而補全這座城市的豐富性。當代的，或是近代的，以前的歷史，無論漢文化的、日治的，或者西洋文化。開始回復接觸西洋的文化原點，這是我說服自己的想法，大概第七年了吧，心理上要有真的說服自己的方式，才做設計。很認真看待所有建築的事，所代表的意義。要凸出一點，或推進去一點，圓頂要長成什麼樣子，熬了一陣子，我是思考比較慢，要一段時間，才會認為要這樣子做。不要有野心，想一次把所有事情講完，我覺得這個設計案就是這樣子做。」接觸西洋建築和藝術的原點，或許是理解人類創造的根本意義；許先生的世代總是「認真」執行每一件事的根本意義所在。

「相對的，看得出來，他們現在很愛護這個館，每一個細節，他們都有參與意見。就像廖董現在想的：這才是博物館，他的用語很清楚，經過討論，經過這樣子的對話過程。」觀眾對奇美博物館，對這樣的建築形式的看法，下次有更多的時間用心看看，或許有所了解，引發您對西洋建築欣賞的興趣！

「讓人看得懂，跟看不懂這件事。我的解讀是，讓觀眾很自然而然地進來這個環境，有一點機會讓他接觸到，然後，就會真正習慣。喜歡去接觸，把眼界放大，才有辦法再真正體會。我們的教育，不注重開發、理解事情的過程。我覺得奇美館最大的價值，是在它有機會讓你慢慢地接觸。不一定來一次就會怎麼樣，你就來十次。所謂看得懂，或者是聽得懂，應該是你沒有排斥地接觸它，給它一點點機會，博物館扮演非常重要的角色。一有機會就接觸，我認為許先生蓋這個館讓大家來，重要的應該是那個開放態度。」

「現在最大不同是公開性，或者是公共性，不再像在廠區時那樣。變成制度，大家接受，對自己或對觀眾來講，更對等。網路買票制度，

〈化裝舞會〉畫作，表現巴黎劇場興盛年代的狂野，好像聽到畫中偷情、嘲笑的聲音。喜愛文學的觀眾或許想到法國 19 世紀小說家巴爾札克《人間喜劇》，觀眾聯想：這張畫隱喻文學內涵、反射現實世界。台文館於 2010 年末曾舉辦〈巴爾札克特展〉。

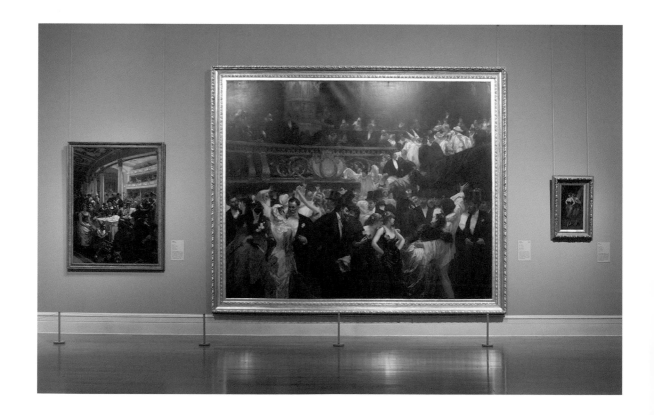

大家都遵守。我到後來參與比較少，可是我知道他們談的內容，都是從公共事務出發，展覽的時候應該怎麼樣，展示內容應該怎麼樣，以前不太會發生。現在是一個公共空間，所有的事情都必須考慮人和人的關係。」

「回到博物館的傳統，是一個起點，也許我們起步比較慢，這個傳統是一百年前西方社會對博物館的概念，我們在這個地方，很確實地走。用這個角度看，台灣幾個新博物館，他們並不在意對外的意義，可能有一個目的，甚至為了促進觀光，促進消費去看博物館，不是內心對審美有評斷的地方。藝術品看久了，自然會把眼光提升上來。我願意放棄原先想法，兩個主因，一是業主的態度，另外一個是跟民眾的關係，建築還是要回到跟大眾的感覺有關係。」

「看得懂的畫，是不是能體會、享受到那個美感。比如說那張《化裝舞會》（查理・赫爾曼斯，1839-1924）畫作，或者隔壁那一張畫，你可以知道劇場興盛年代，是多麼狂野的地方，看那張畫，好像聽到聲音，人在裡面偷情，人在裡面嘲笑。」您會想到法國 19 世紀小說家巴爾札克（Honoré de Balzac, 1799-1850）《人間喜劇》的《兩個新嫁娘》嗎？日本研究法國專家鹿島茂根據《兩個新嫁娘》寫出《明天是舞會：19 世紀法國女性的時尚生活》，令我們聯想：這張畫隱喻文學內涵、也反射現實世界；您知道：台文館曾經於 2010 年末舉辦過〈巴爾札克特展〉呢！建築師接著說：「我至少要多活 20 年，這座博物館有自信之後，開始會有博物館的角度去看世界。」

再多活 20 年，建築師將看到公園綠地和博物館，漸漸融為一體，也將看著博物館建築和觀眾，有了更多對話性的成長；整個公園從甘蔗園再生，人和人之間有了更親近美感的幸福。《幸福建築》一書所指：「帶來最高度也最有智慧的幸福」，奇美新館至今，仍然深受多數觀眾的喜愛，建築師卻難以啟齒請問業主看法如何？「已經完工結案了，廖董跟我說，他知道我會願意做，他要找一位比較沒有名氣，跟他們在平等的地位對話。我認為多慮了，不管有沒有名氣，建築師應該跟他平等對談的。」

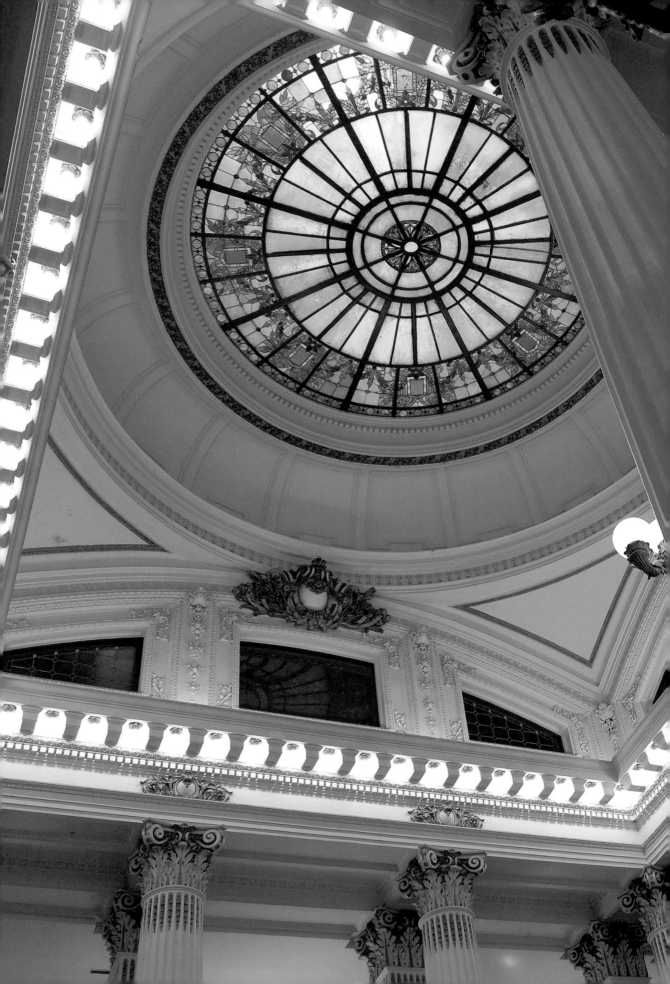

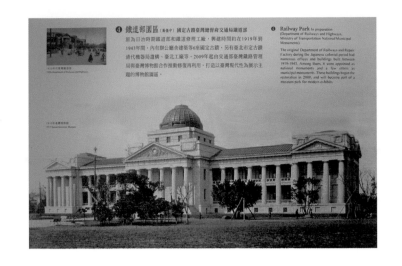

多數人認為第一座公園博物館是台北的台博館，100年後，奇美新館誕生台南。台灣百年來的博物館發展史，「西方現代性」、「日本殖民方式」兩大因素，解釋自19世紀末以來，深刻影響台灣的社會發展。

　　作家漸漸這麼書寫台南印象，訪客從高鐵站、接駁公車、火車，經過奇美，看到圓頂，台南到了。台南市民北往南來奔波，從南邊回到城市，望見博物館圓頂，台南到了。博物館自然長在周圍都是公園綠地的環境裡，這種方式是「現代化」都市計劃思考下的產物，明文規定公園裡能夠蓋博物館。台史博在新闢的公園裡，未來新的台南當代美術館也是在市區的公園裡，20世紀的台灣不可逆轉地往「現代化」前進之時，台南神社旁的「台南博物館」，是第一座現代意義下、公園裡的公共博物館。

　　而多數人記得的、或認為第一座公園博物館是現在名為「國立台灣博物館」，以前稱為台北新公園裡的博物館。台博館於1915年落成，傅朝卿教授稱之為具有新古典風格的「西洋歷史式樣」。一百年後，時間上的巧合，奇美博物館誕生在台南都會公園博物館園區。一百年來的台灣博物館發展歷史，《消失的博物館記憶》認為：「臺博館的體制和建築外觀，基本上就是西方現代性透過日本殖民方式介入臺灣這塊土地的產物。」台灣的博物館在發展過程中，強烈的「西方現代性」、「日本殖民方式」的軌跡，兩大因素部分地解釋了自19世紀末以來，深刻影響台灣社會的發展。

　　當建築師談到的一百年前西方世界的「博物館傳統」，我們如何了解？讓我們穿越時空，從各博物館特展，對應台灣博物館的發展。

4

博物館穿越時空驚奇

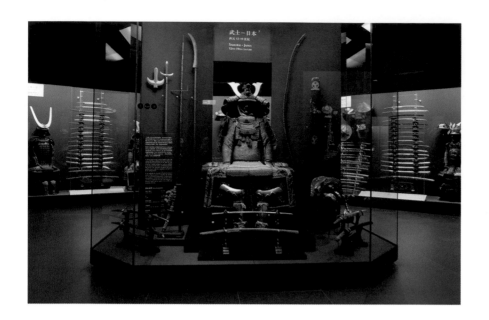

理解過去，探尋自我的未來！

❧ 博物館穿越時空 ❧

透過奇美、故宮、台史博、台博館等博物館所辦的特展，我們試著穿越時空，理解過去，探尋自我的未來。

1980 年代以後至今，台灣政治的變革風潮，被亞洲各國、世界所注目。追蹤博物館所辦過的特展，我們發現公立博物館隨同政治變革，舉辦新論述的特展，反映當下的社會變遷。從各博物館所曾經辦過的展覽，我們發現一些有趣的參考座標。

台北故宮於 2003 年舉辦大展：《福爾摩沙：十七世紀的台灣、荷蘭與東亞》，並出版專輯，引領我們進入認識 400 年前「歷史時期」開始的台灣。特展及專輯中出現的日本 16、17 世紀的兵器、鐵炮借展物件，部分來自奇美博物館內豐富的展品。

這些似曾相識的兵器、鐵炮有形器物，自西方東來，影響了日本戰國亂局，出現在台灣有線電視台播出的日本大河歷史劇，喜歡觀賞日劇的讀者或許注意到了，兵器真品在奇美新館更有系統的展出。

日本戰國時期，於 1590 年統一於豐臣秀吉家，豐臣秀吉企圖對外侵略，加速東亞局勢的丕變。10 年之後，德川幕府從豐臣家取得統治權力，開啟一統日本的江戶幕府時代，直到 1853 年，美國黑船到達日本，

奇美新館系統性展出各國兵器，部分日本兵器物件曾經於 2003 年故宮舉辦《福爾摩沙：17 世紀的台灣、荷蘭與東亞》大展中展出。這些日本 16、17 世紀的兵器、鐵炮，曾出現在日本歷史劇中。各博物館所辦展覽的新論述，反映社會變遷下有待探索的現象。

迫其開放門戶。

從日本戰國、幕府，進入明治維新，近代時期的歷史透過日劇演出，風靡日台觀眾，或許這些日劇在日本國內，反應了當下日本的內外局勢，從前近代史再思考，而這個時期正反映了東亞海上互相貿易、歐洲人東來貿易所帶來的「西方文明」衝擊變遷的開始，西方文明從政治、經濟、社會、文化各層面，撞擊東方，影響至今。激盪歷史下產生的異文化互動，台灣深陷其中！

16世紀中葉之後，台灣的命運交織於東亞大變局。我們經常說的台灣四百多年來的歷史，正是當時來去台灣的人們，參與了「歷史時期」變局的開始，現在被稱為異文化的交流。原住民呢？

從博物館內保存的器物、物質證據，來理解前述這段歷史，需要了解器物、物質證據產生的當時社會內外背景，我們稱為文物背後的社會「脈絡」。在博物館內、或博物館出版品裡，卻很難將這些物質性文物的「脈絡」說得更詳細，一方面博物館空間有限、一方面需要長年累月的研究。大英博物館策劃的中文翻譯書《看得到的世界史》（上、下），最能說明這種博物館出版品解說「脈絡」的作用。

台史博常設展第一個大空間展示：世界地圖、各地外來者與地球儀形貌、台灣地圖、橫渡黑水溝木船立體剖面等，畫面和三度空間交織，觀眾感知這是「異文化相遇」，文字記錄台灣「歷史時期」變局的開始！觀眾是否注意到「早期的居民」是否是沒有歷史的人？

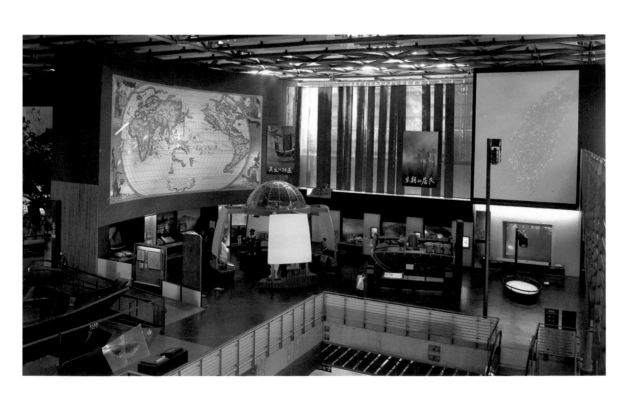

✾ 被「發現」的台灣 ✾

談台灣走過的博物館蹤跡，不能不提到台南在台灣的歷史位置，《福爾摩沙：十七世紀的台灣·荷蘭與東亞》特展專輯的導論文章〈十七世紀作為東亞轉運站的台灣〉，由中央研究院院士曹永和所撰寫，他稱這個東亞轉運站的主要進出地方，正是位在台南、以及荷蘭人來到台灣所建的熱蘭遮城。

曹院士分析了台灣出現在東亞的國際舞台的因素：包括日本人和福建人海盜在 16 世紀海上劫掠行動加劇，明朝壓制肅清海盜，海盜和商人轉進了台灣。16 世紀初，歐洲葡萄牙人剛到達東南亞、清帝國，1543 年到達日本，擔任清日之間貿易的中介者，台灣位處於東亞國際貿易航線的中央點。

日本德川幕府於 1603 年建立「將軍家」，放棄侵略性外交政策，東亞貿易卻再度繁盛，貿易的會合點台灣，更形重要。日本需求台灣鹿皮量大增，中國人、日本人到台灣的交通也增長；荷蘭與英國，兩個

台史博舉辦《舊邦維新：19世紀台灣社會》特展中出現〈十九世紀後平埔族群島內大遷徙〉；觀眾或許好奇：16 世紀前少有人知的台灣，原住民先祖和來自外部海域的福建、日本的海盜、走私者及貿易商人，他們如何開始「相遇」？

歐洲新教的競爭者出現，互相爭奪東亞貿易據點；這些因素增加了台灣戰略位置的價值。原住民浩劫的開始？

曹院士認為台灣雖處東亞之要衝，16世紀前少有人知，台灣沒有大量市場需求的產物，來吸引貿易者，是當時世界貿易網之外的台灣，不同於我們今天所認知：台灣是全世界跑透透的貿易之國。歐洲最早開始從事海外殖民的葡萄牙，也是最早「發現」台灣的歐洲人。1571年西班牙人入侵馬尼拉。約當1582年（明萬曆10年），葡萄牙人船隻路過台灣往日本貿易，驚呼「美麗之島」（Ilhas Formosa），在台灣北部海岸卻觸礁，研究者翁佳音認為在漢人眼中：兩個世界的歐洲番初次遇到台灣番。此後的東亞經歷了大變動，台灣先住民如何感受到外在世界即將擾動台灣？來自外部海域的福建、日本海盜、走私者及貿易商人開始出入台灣的天然港口。

東亞變局促成荷蘭人於1624年佔領台灣南部，歐洲勢力正式進入台灣，建立與中國貿易的轉運站，1626年荷蘭人又陸續佔領基隆、淡水，1642荷蘭人趕走佔據台灣北部的西班牙人。1661年鄭成功艦隊控制台灣島，並趕走荷蘭人之前，台灣是中國貨物、日本礦產、台灣鹿皮和糖，轉運至日本、波斯、歐洲的東亞重要轉運站。鄭氏家族到台灣之後，持續海上貿易，1683年清國施琅遠征艦隊，在澎湖打敗鄭氏家族，10月佔領台灣。我們知道當時原住民處境很有限？

台東史前博物館常設展，幫助我們認識台灣的史前和原住民文化。

之後，經歷了清帝國統治兩百年，台南留下最多鄭、清時期廟宇遺跡。19世紀中期台灣，因清帝國無力處理外交關係而開港；台灣接觸文明，開始漸漸頻繁，影響人們生活、習慣的傳承。當時台灣如何和之前提到台史博常設展所指的「異文化」進行交流，因而成為今天多元文化的台灣呢？台史博用什麼方式告訴觀眾「台灣的移民史」？移民陸續到達之前的台灣，原住民的生活情況呢？觀眾怎麼認識生長的地方，土地上過去的人類活動？

今天的台灣確實充滿多元的聲音，而多元文化又是如何開始互動呢？或是有黃蘭翔所指的文化四重性？觀眾需要繼續往其他博物館探路，了解自己的過去。這是自我認識，觀看外在世界的「自然且必要發問」。尤其有關原住民文化？

有興趣的觀眾參觀順益台灣原住民博物館（1994年開館），找機會去台東，參訪國立台灣史前文化博物館（2002年開館）；兩館的常設展，幫助我們認識台灣的史前文化、原住民文化。

清帝國統治的18、19世紀台灣原住民、漢人、歐洲人、日本人生活互動樣貌如何？這是「異文化」相遇很重要的開始吧！這些疑問，需要觀眾提供給博物館參考，期待未來各博物館能多多製作對觀眾解惑的展覽。現在的原住民如何看？

故宮展出17世紀台灣，台史博展出19世紀特展：〈舊邦維新：19世紀臺灣社會特展〉（2015年6月30日至2016年2月21日），幫助我們理解19世紀的台灣樣貌。該特展精選博物館收藏的「19世紀文物，透過影像與導覽式的敘事法，帶給觀眾一起揭開19世紀台灣社會面紗，回顧當時台灣人的生活與面臨的機會與挑戰。」特展展出寶貴文物，提供觀眾了解台灣的方式，引發我們觀看今天博物館內容的啟發和疑問，用更多角度繼續搜尋，深入了解十九世紀或更早之前先祖的活動情形。

台史博的定期刊物《觀・台灣》第28期（2016年1月號），配合〈舊邦維新〉特展，其中幾篇相關文章試著告訴觀眾：西方航海者定位台灣的工具、記錄台灣的方法，〈整個臺灣都是李仙得的地質標本〉以李仙得（Charles W. Le Gendre, 1830-1899）《台灣紀行》為本，介

台北順益台灣原住民博物館常設展，幫助我們認識台灣原住民文化。但是，外來者陸續湧入台灣，原住民被迫遷徙、甚至被迫「消失」的歷史，卻因外來者所稱的歷史時期開始，而成為沒有歷史的人？

左／台史博〈舊邦維新〉特展中的兩個單元展區：〈台灣的機會與挑戰〉、〈清帝國統治下的台灣〉，引發觀眾的疑問，我們如何運用更豐富的視角，了解 19 世紀或更早之前先祖的活動？

右／在沖繩那霸的「臺灣遭害者之墓」。

紹那個時代如何測量台灣。特展內容，幫助讀者認識 19 世紀前被「發現」的台灣。另一篇專文〈十個眺看十九世紀臺灣的方法〉，分別說明了特展的 10 個單元：1. 映像 19 世紀、2. 快速發展的環球世界、3. 認識清代契約、4. 清代台灣百姓生活百百款、5. 官與商的兩難關係、6. 西方旅人探險見聞、7. 臺灣茶的世界舞臺初登場、8. 法國人的孤島遠征記、9. 宗教與新生活、10. 宣教師在臺灣。博物館特展穿越時空，希望您能理解我們生活土地上先祖的過去。

誰是李仙得？誰是外來探險旅人？宣教師又是誰？之後會再提到探險旅人史溫侯；先說李仙得來台調查地質、測繪地形圖，和日本併吞台灣的計畫前奏有關，造成牡丹社事件，最後以國際交涉結束，台南古蹟億載金城是這個事件的清政府後續防務的作為，在那霸，沖繩人是以「臺灣遭害者之墓」紀念牡丹社事件犧牲者。

吳密察教授為馬偕逝世百年特展專書所寫的〈馬偕傳教時期的台灣政情與社會〉一文，認為「馬偕來台傳教的十九世紀最後三十年間，正好有一連串的事件決定了台灣歷史發展的方向」。他提到：1858 年英法聯軍之役，天津條約規定台灣開放港口，1862 年英國第一個在淡水設立領事館，18 世紀初以來中斷 150 年的台灣和西洋貿易，重新開始。直到 1871 年琉球人於牡丹社遇害，日本在原美國駐廈門領事李仙

得積極慾愿下進軍台灣，清政府才警覺必須重視台灣，內外局勢使得牡丹社事件對台灣歷史「有決定性改變」；沈葆楨隨即來台，時間很短。1884-85 年清法戰爭後，清政府於 1885 年 10 月 12 日於台灣建省，劉銘傳來台，1894 年台北設為省會，時局已大變，清日甲午戰爭；隔年，台灣很快又改變了航向！被書寫的歷史，原住民如何看？

19 世紀中期之後，西方人不斷進出台灣南北，基督教傳道者深入南部各地探訪、宣教，台南成為最重要的設教基地，當時留下來的文獻紀錄，宣教師有沒有在台灣南部設立博物館的提議或跡象呢？反而是馬偕在北台灣淡水先設立博物室。我們先來了解馬偕（Rev. G. L. Mackay, 1844-1901）和台灣第一座博物館的故事。

❧ 馬偕的博物學 ❧

馬偕年輕時從加拿大經中國廈門到台灣，先去了南台灣拜訪教會人士，之後，就決定到沒有人傳教的台灣北部宣道，他說：「這好像有一條無形的線，牽引我到這美麗之島去的。」馬偕傳教的概況，教會歷史研究者已有相當豐富的介紹，這裡要探討馬偕對博物學的蒐藏興趣、和博物館的關係。

透過馬偕於 1893 年 11 月第二次回加拿大時所寫的《福爾摩沙記事：馬偕台灣回憶錄》（From Far Formosa，第一批書於 1896 年 1 月 22 日寄到淡水，漢文前衛版），我們了解馬偕一生投入台灣北部的宣教、醫療、教育工作。「那遙遠的福爾摩沙，是我堅心摯愛的所在。在那裡，我曾度過最精華的歲月；在那裡，是我生活關注的中心。為了在福音裡服事那裡的人，即使賠上生命千百次，我也甘心樂意。」

馬偕甘心樂意在島嶼上辛勤耕耘，從他的書中記載，我們體會他熱愛土地的博物學精神。馬偕的書中第二部「島嶼」，其中五章記載：地理與歷史、地質、樹木／植物和花卉、動物、人種學大綱；其他章節廣泛紀錄與台灣人們的交往，馬偕深入台灣的博物學，令人驚嘆。

促使馬偕設立了台灣第一座博物館的動力？他的博物學精神又是怎麼來的？胡家瑜教授為馬偕逝世百年特展所寫〈馬偕收藏與台灣原住

民印象〉，她認為：「馬偕收藏代表的是理性科學知識探索和熱情感性宗教信念的複雜交錯結果。…呈現西方傳教士與十九世紀的台灣社會對話的故事，反映出十九世紀末西方宗教與異文化、傳教士與原住民的交會和互動；而且，至今仍在持續建構不同的對話關係。」異文化在現今淡水的牛津學堂、偕醫館的展示和導覽裡，馬偕的事蹟與來自多國的遊客持續的對話。

《福爾摩沙記事》第十四章宣教工作的開始，馬偕說：「1872 年的 4 月，我在淡水找到了一間屋子住下，並自問，我來這裡是為了甚麼？是為了研究台灣的地質、植物或動物嗎？是為了研究有關居民間的種族關係嗎？是為了研究台灣人的風俗習慣嗎？不，我不是為了這些而離開我的家鄉，…我受託的任務是清楚的，就是教會的王和首領所交託的：『到世界各地去向眾人傳福音。』…任何可能令宣教師關心注意的歷史、地質學、人種學、社會學，或其他方面的科目，都必須考慮到它與福音的關係。我到台灣的目的，就是要把上帝恩典的福音送入未信基督的人心中，…不容任何事物來使這目的變得暗淡或次要。」馬偕的信仰使命，結合了個人對博物學的高度興趣，使得他在台灣北部宣教擴散得很快；他設立博物館，充滿知性追求、認識當地、有效傳教的多種想法。

馬偕所設的私人博物館在哪裡？《消失的博物館記憶》認為馬偕於

台史博舉辦《舊邦維新》特展中有關宗教的單元：宗教與新生活、宣教師在台灣的展區（左），展出平埔族原住民與宣教師互動的珍貴文獻。台北淡水真理大學牛津學堂入口大廳，展出馬偕行腳台灣的蹤跡（右）。

左頁圖／矗立淡水舊街一端三角公園的「黑鬚番」馬偕雕像，是淡水人、台北藝術大學張子隆教授於 1995 年的作品。

馬偕設立的台灣第一座博物
館，據信位於馬偕的故居及
牛津學堂兩處，故居前廊還
能眺望觀音山。

1880 年創立了第一所台灣的私人博物館；根據馬偕日記多處敘述，推測馬偕所稱的博物館在他的家。台北淡水的私立真理大學大門入口左前方水池廣場，有一棟紅磚一樓獨立的「理學堂大書院」，就是一般所稱牛津學堂，這裡也可能是馬偕的博物陳列室的一部分。我走訪牛津學堂，大學老師告訴我：2016 年 3 月 9 日馬偕登陸淡水紀念日，將討論馬偕故居再度開放事宜。從牛津學堂走到馬偕故居、淡江中學內的馬偕家族墓園，這一區域是眺望對岸觀音山的絕佳地點。故居前庭，或許有些是馬偕栽種的各種樹木，如今林木成蔭，想像馬偕思索博物學，在依山傍海的淡水，身體力行，種菜植樹，造福後人。

馬偕當初設立博物室，或許是為了培訓本地傳道者「教與學」的需要，一方面也是馬偕來台十年（1872-1882）對台灣廣泛博物的收藏、研究的累積成果。《福爾摩沙記事》的記載，提供我們理解當時馬偕四處宣道，和自然世界相遇的細緻紀錄。

《福爾摩沙記事》第五章談了地理和歷史；第六章地質，開章的說法令人印象深刻：「台灣的自然博物史至今尚未被記載於書本。甚至最權威的記述，其所提供的資訊也是極貧乏而不可靠。任何所謂是中國科學的東西，都只是憑經驗而來，因此必須再加以過濾。外國科學家則很少對台灣做過調查。然而台灣博物史是個重要的主題，不可忽

視。因此，我每次出去旅行、設立教會，或者探索荒野地區時，都會攜帶我的地質槌、扁鑽、透鏡，並幾乎每次都帶回一些寶貴的東西，存放在淡水的博物館。我曾經試著訓練我的學生，用眼明察、用心思索，以了解自然界蘊藏在海裡、叢林裡、峽谷中的偉大訊息。為了使讀者感到興趣而不至於負擔太大，我僅在本書中簡述山和平原的形成、沉積物及其內容，然後簡單提到改變島嶼地形的一些影響因素。」

馬偕的紀錄不能只當成「記事」來看，我們仔細閱讀；想像那個時代傳教，「異文化」接觸，充滿了人文、知性、現代博物學的驚奇之旅！何謂「自然史」？《法國國立自然史博物館導覽》一書，提到〈自然史的目標〉一節說明：「自然史乃是對大自然的一種描繪，並對各類物種進行清查、命名與歸類的工作。這種大規模的清查工作，是為了評估、了解過去與現在的生物學、地質學以及自然環境的差別，此即本館事務的重心。」〈自然史的目標〉以「時間／空間／收藏背景條件下的目標、研究目標、全是珍品」各小節說明：「要完成清查地球豐富資源的浩大工程，仍有一段相當遠的路程，至今仍有數百萬計尚

故居後方的淡江中學校園，從學校大門入口走到深處右轉，就是馬偕夫婦、家族、和相關教會人士的墓園。

未歸類的物種還無法得知其奧祕。…它們所傳達出的自然史，也永遠是最美、最動人、最新奇的故事。」

1880 年 1 月，馬偕已經娶了台灣女子張聰明為妻（1878 年），一家三口人搭船往西，第一次回加拿大述職（1880 年 1 月 1 日至 1881 年 12 月 19 日）。此行，他遍遊沿途許多國家，馬偕日記提到：在香港、印度東岸參觀了英國統治下的博物館，參觀了義大利那不勒斯的博物館，去了羅馬、梵蒂岡、巴黎、倫敦、蘇格蘭，都沒有寫到當時正在發展的一些歐洲博物館印象，6 月底回到加拿大。1881 年底，從芝加哥、舊金山到日本、香港、福建，一家人帶著馬偕出生地牛津郡鄉親的熱情捐款，返回淡水，並且運用這筆捐款蓋了牛津學堂，學堂很快於隔年落成，7 月 26 日晚上 8 點 30 分典禮，「大家繞著整個建築行走，1500 人出席」，聚會盛大。我們好奇於學堂落成前，經過這趟返鄉繞行地球一周之旅，參觀了某些博物館，馬偕籌謀的博物室，或許已經在他心中盤繞了一段時間，日記中並沒有特別表明。

12 年後，1893 年馬偕從台灣第二次（1893 年 9 月 6 日至 1895 年 11

馬偕故居後方的淡江中學露出八角樓一角，故居依山傍海、前院林木成蔭。故居的博物館收藏帶給我們認識現代博物世界、博物館知識的素樸發問。這一區域是今日各國遊客到訪淡水、與異文化相遇的好地方。

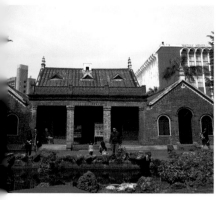

牛津學堂於 1882 年 7 月 26
日落成。

月 19 日）回加拿大；這次往東走，先往廈門，經日本長崎、神戶、橫濱，堪察加半島南方，橫渡太平洋從溫哥華上岸。這次回加拿大後，10 月 21 日去了芝加哥，23 日（禮拜一）「搭電車去世界博覽會，5 分錢。看到奇妙的建築等等，園藝館等。」第二天 24 日，「上午 6 點去博覽會，整天在那裡忙。很喜歡人類學館等等。⋯看到的、讚嘆的，不可一一盡數。」他帶回加拿大 14 個箱子（11 月 1 日日記），根據馬偕日記的蛛絲馬跡，其中應有不少在台灣的收藏品。1894 年 3 月 20 日，「我們一起包裝標本，要給諾克斯（Knox）學院博物館。」1894 年 9 月去了一趟英國，在利物浦參觀博物館，再去蘇格蘭，回加拿大。

當他與家人於 1895 年 10 月 14 日從溫哥華出發，經橫濱、神戶、長崎、吳淞（上海）、香港、汕頭、廈門，再次回到淡水時，已是 1895 年 11 月 19 日，新的日本帝國統治者已到了台灣。日本人應該很快就與馬偕接觸，11 月 26 日「10 位有職位的日本人來我家，很高興的參觀博物館。」12 月 4 日在艋舺教會舉行台日教徒聯合禮拜。隔年 1 月 31 日，「大久保哲學博士（日本東京），來拜訪我討論那些被關的信徒。他非常高興且喜歡參觀我的博物館。」年底 11 月 23 日馬偕見了乃木希典總督；12 月 8 日下午，「乃木總督和隨從拜訪我 15 分鐘，他似乎對我的博物館還有其他東西覺得很高興。」後來，總督甚至派人到博物館拍攝藏品。顯示馬偕還留在台灣的收藏，具有相當的價值之外，是否隱含了台灣總督府，有了在台灣設置博物館的想法？

❧ 博物學觀看 ❧

馬偕的收藏是否已經有了西方分類學的收藏準則？台灣認識現代博物世界，始於外人出入台灣，帶來歐洲博物學、博物館知識。我們來了解歐洲產生博物學、博物館的背景。

歐洲從 16 世紀大航海時代，各國到海外搜羅的奇珍、動植物標本，出現在王侯貴族宅邸的家中，並且設置了「珍品陳列室」。其中有各式各樣被認為稀奇的物品，也有從義大利文藝復興之後，錢幣、徽章

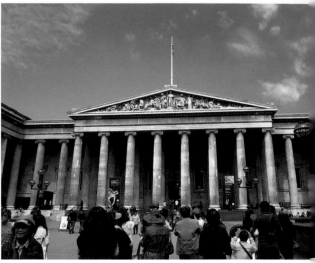

等古代遺物；異國鳥獸、植物標本，甚至木乃伊等珍奇物品，進入私人「陳列室」。那時候的奇珍異室，還沒有按照「近現代」的方式，有秩序、有系統、完整可理解的方式排列；博物室的知識，還未形成體系化。而 16 世紀私人收藏的奇珍異室，就是後來廣泛被稱為博物館的原始型態。

到了 17 世紀，陸續有英國、法國、瑞典、丹麥的動植物學家，研究了動植物分類法、繪出具體的圖像，分類符號漸漸形成，相似的物件被安放在一格一格的位置。系統性的分類展示出現於 18 世紀，而後被視為有系統的標本並被保存，博物館內的博物學因此誕生。著名的大英博物館收藏品，是史隆按照博物學方法收藏的範例，後來由英國國會收購史隆生前遺書交代的所有藏品，而於 1759 年開放給大眾參觀，大英博物館被認為是世界上第一個公共博物館。

18 世紀後半，南太平洋成為歐洲大航海時代最後的焦點，他們看待人類社會的博物學式視線，大幅擴張，歐洲看世界，睜大了眼睛。從大航海時代到博物學時代的兩、三百年，博物學逐漸進化，分類學也被細分、強化。英法兩國動物園、植物園紛紛設立，並開放給一般大眾。動物、植物、標本的展示，產生了此後展示方式的大變遷，博物學的分類系統知識，漸漸普及到一般人。1789 年法國大革命之後，眾所周知的羅浮宮開放給公眾參觀，而皇家植物園改為自然史博物館

1789 年法國大革命之後，羅浮宮開放給公眾參觀（左），皇家植物園則改為自然史博物館，變遷為今天著名的生命演化大廳。史隆爵士生前遺書交代：有償將所有藏品給大英博物館（右），博物館於 1759 年開放參觀，被認為是世界上第一個公共博物館。

（1793年），變遷為1994年博物館界著名的生命演化大廳。

從18世紀末跨入19世紀，延續至今，產生「自然史」博物館的分類法；同時，歐美的私人珍奇收藏，多數開始移轉到政府部門，變成公共機構的一部分，包括了大學從研究目的出發的博物館。這種系統化、公開化的過程，加上新興「民族國家」的誕生、資本工業化，博物館被推向「展示」各種代表知識及審美藝術的重要位置；博物館在城市人口逐漸擴大的過程中，成為城市進步中不可或缺的科學、文化機構。

歐洲各國博物館誕生的形形色色，研究者有許多不同的看法。有研究指出：認為在18世紀歐洲城市形成中的動植物園、博物館設施，在都市中的公眾化過程裡，具有將博物學知識持續向空間擴張的看法。

19世紀，博物館的主要收藏想法，多數從自然事物下手，這就是當時以自然史為核心的動物、植物、礦物、地質分類法，思潮也受到達爾文（1809-1882）進化論（1859年《物種原始》）的影響。

19世紀中期，為了發揚工業技術、推展商品，歷史上第一次萬國博覽會（世界博覽會）在英國倫敦盛大舉辦，造成轟動，名為水晶宮的

漸漸被重新認識的英國人史溫侯，出現在陽明山國家公園戶外生態看板。史溫侯將他在台灣的調查，整理成小展覽於1862年在倫敦第二次世博會中展出，這是福爾摩沙被製作成「被看」對象的第一次。

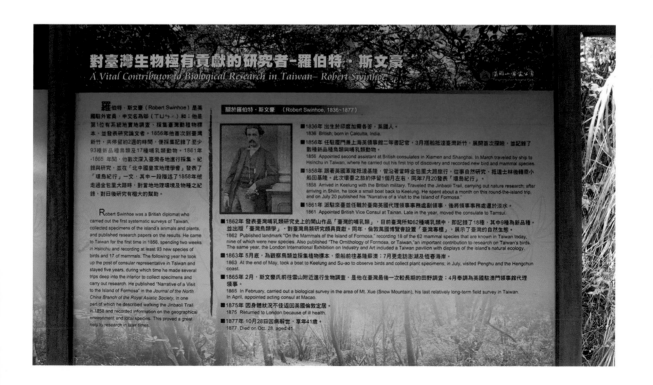

主要展場於 1851 年 5 月 1 日開幕，會期 140 天。該次博覽會宣示了四項目標：第一、增進商貿以促進無關稅壁壘的自由貿易；第二、追求和平；第三、展示國力；第四、展示工業技術。論者指出此時博覽會針對的主要觀眾，就是布爾喬亞的中產階級。

自此而後，國際上登錄記載的世博會、還是各國的博覽會，總是和「主權」為單位的民族國家的慶典或是嘉年華會，在全球各大城市頻繁舉辦，漫延至今。嚴苛的評論認為，所謂世博會，象徵國家「暴發戶的慶典」，從英國始作俑者，19 世紀末在歐洲登場競賽。之後，「暴發戶」從歐洲移到美國，這個時期是美國模仿歐洲建築最盛行的時期；到二次大戰後，「暴發戶」被美國的主題樂園所取代，博覽會移往日本（1970 大阪世博會），甚至現在的中國上海（2010 年世博會）。您知道日本第一次參加萬國博覽會的故事嗎？這個源頭影響後來日本統治台灣，設立博物館的殖民想像。

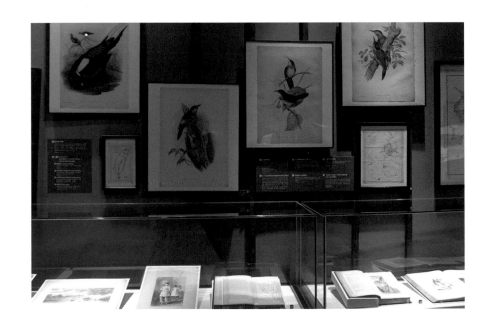

台史博舉辦《舊邦維新》特展中展出：有關 19 世紀來台的史溫侯和西方人等的探查福爾摩沙博物學紀錄、出版品。

從 19 世紀中末期，陸續到達台灣的歐美人士的搜奇紀錄、國外遊記；我們讀到來自西方博物學想法，擴散到了台灣，博物館因此隨後誕生。史溫侯，這位漸漸被台灣重新認識的博物搜奇者，現在出現在陽明山國家公園的戶外生態看板裡。史溫侯曾經研究台灣鳥類、哺乳類等，

在櫻花盛開時節，從馬偕故居眺望觀音山的雲霧，遊客能夠想像台灣第一座博物館在馬偕故居和牛津學堂的時代嗎？

他將在台灣的調查，整理成小展覽在倫敦第二次（1862 年）世博會中展出，這次小展覽或許是福爾摩沙製作成「被看」、「被理解」對象的第一次，台灣參與了不能為自己說話的第一次世博會。

日本殖民政府 1895 年統治台灣之後，製作了更多次日本帝國的第一個殖民地福爾摩沙「被看」的展覽，在日本「內地」、國際博覽會上，多次出現了被展示的台灣，甚至有原住民在現場被展示。原住民權益備受國際社會所重視的今天，實在令人嘆息、不可思議。馬偕紀錄不少台灣住民的觀察，提醒我們正視先來後到的人們互相相處之道。馬偕所說「我的博物館」已不存在，建築遺蹟仍然值得我們了解。

❧ 馬偕的博物館建築 ❧

研究台灣建築史的學者李乾朗曾經擔任理學堂大書院、馬偕墓調查研究及修復計畫，他寫的〈馬偕設計的建築瑰寶〉、〈馬偕與台灣最早的博物館〉（2001 年）兩篇文章，讓我們更加了解馬偕不只博學，

對有形物質的建築如何在台灣落地生根，有獨特的看法。李乾朗也指出馬偕創造了不少台灣近代史上的第一：首創高等學校、女子學堂，「他蒐集大量台灣的礦石標本以及原住民、平埔族、漢族的文物在自己的研究室，分門別類展示，可視之為台灣第一座博物館。」馬偕分門別類展示，具有傳播知識的「教與學」運用。

李乾朗繼續說道：「馬偕是在他的住所接待台灣總督乃木希典，在這座 1880 年代所建的白色栱廊式洋房後院，目前仍保存兩座木造及磚造混合的房屋，附有迴廊及涼亭（涼亭近年倒塌），應該即為馬偕的工作室及收藏間展示室。從舊照片，我們看到馬偕身著中式服裝，頭戴瓜皮帽，正在研究收藏品，桌旁有標本架及地球儀，十足一間博物館的研究室模樣，從此一觀點看，現存台灣最早的一座博物館建築即為馬偕所建，且今天仍完整保存著。」

綜合而言，台灣第一座博物館是由馬偕私人起造建築物和收集藏品，馬偕藏品可能在家裡和牛津學堂都有，博物館成立時間，至少可上溯到 1882 年牛津學堂落成；《消失的博物館記憶》推論是 1880 年，馬

馬偕故居前的庭院，林木上百歲了吧！「面海依山小市街 溶溶江水繞庭偕 歐風向日開文化 到處人猶說馬偕」，故居、牛津學堂，都是值得到訪淡水的遊客細心慢遊。

偕於這一年 1 月 1 日出發第一次回加拿大，隔年底才回到淡水，實難定論台灣誕生第一座博物館的時間點。兩處建築物都還在，特別珍貴，只是藏品多數送到加拿大，之後的持續收藏記錄需要再追蹤，但是博物館功能並未被延續下來。

《福爾摩沙記事》書中，談到 1882 年落成的牛津學堂的建築時，馬偕說：「牛津學堂（Oxford College）坐落在一處優美的角落，比淡水河高出約二百呎，從那裡朝南可俯瞰一切。整個建築從東到西有七十六呎寬，從南到北有一百一十六呎深，它是用廈門運來的小塊焦紅色的磚建成的，外層再以油漆塗過，可使建築在多雨的淡水不易損壞。大廳有四個拱形的玻璃窗，講台的寬度和建築的寬度一樣，並有一面同樣寬長的黑板。每位學生都有一個桌子和一把坐凳，台上擺有世界地圖、天文圖表，以及一個可掛著的寫在棉布塊上的樂譜架子。學堂有可以容納五十人的學生宿舍、二間教師家庭宿舍、二間教室、一間博物室兼圖書館，還有浴室和廚房。每間屋室都有很好的通風、光線及設備。有一個大操場，周圍有二百五十呎長的走廊圍繞著。」馬偕的記事證實了學堂裡有博物室，日記裡卻多處並列談到：學堂、我的博物館、醫館。

加拿大鄉親捐款建成的牛津學堂，由馬偕親自設計融合西洋、閩南式的建築，您注意到屋脊特別的塔嗎？當時學堂裡有重要的博物陳列室和圖書館，讓學生學習如何觀看世界、本地知識。我們真心感謝馬偕和加拿大人民！

這段敘述詳盡的空間素描，令人感受到台灣初始的博物館裡，和風徐徐、教學知性和感性，融合一室。根據前述描繪推算，牛津學堂面積約 245 坪，前述所引，更清楚地描繪當時的學堂裡，一方面學生學習如何觀看世界，一方面馬偕教導學生本地的知識，博物陳列室和圖書館，應該是其中很重要的部分。另外，合院式的學堂長廊有八十幾米長，幫助我們想像當時學堂有多大，一般人可以用步行距離來感受。

　　牛津學堂的博物陳列室、圖書館、教室，在這個依山、面河、臨海的坡地上，確實很優美；「面海依山小市街 溶溶江水繞庭偕 歐風向日開文化 到處人猶說馬偕」，何等優雅的環境啊！《消失的博物館記憶》細說了馬偕收集博物、藏品內容、和來台灣的國外博物學家交換意見，以及藏品對馬偕的台灣學生影響。為什麼當時南部傳道早、傳道者多的台南，並沒有發生由傳道者設立博物館這件事？一直要等到日本人統治台灣，在台南設立了第一座公立博物館。現在我們看到台史博的台灣 19 世紀特展，重新認識教會宣教的「異文化」交流，如何和原住

淡江中學假日開放遊客參訪，有不少來自韓國、香港、中國的遊客，前往馬偕家族基園。基園入口「馬偕博士逝世百周年紀念碑」上，銘刻著〈最後的住家〉詩句；遊客於現場低吟，增添幾分土地芳香氣習。

淡水真理大學牛津學堂的內部展出馬偕的台灣行跡、北部長老教會史料；學堂內拱窗的彩色玻璃，在日光下耀眼醒目。

民交流，南北傳教的特質反映了地域風貌。

馬偕親自設計的牛津學堂融合西洋、閩南式的建築物，1985 年 8 月 19 日列入國家二級古蹟；這一帶是很棒的認識台灣「異文化」交流的說故事地方。假日遊客如織，有不少來自韓國、香港、中國的年輕人，或許受到電影的影響。當代人將牛津學堂當作電影背景，出現在著名歌手周杰倫所拍的電影〈不能說的秘密〉裡。您一方面好奇曾就讀真理大學隔壁淡江中學的「周董」學校環境，有許多座被稱為馬偕系列的可愛建築，像八角樓、教堂、西洋人墓區等，連接真理大學幾座上百年舊建築、馬偕街的偕醫館、淡水禮拜堂，都在步行距離附近、邊走邊眺望淡水、觀音山，賞心悅目。當夕陽西下，親臨淡江中學裡的馬偕家族墓園，在墓區入口處，讀馬偕的〈最後的住家〉，輕輕吟唱：（前衛版，頁 356）

我全心所疼惜的台灣啊！我的青春攏總獻給你，我一生的歡喜攏在此。
我心未可割離的台灣啊！我的人生攏總獻給你，我一世的快樂攏在此。
我於雲霧中看見山嶺，從雲中隙孔觀望全地，波浪大海遙遠的對岸，
我意愛於此眺望無息。
盼望我人生的續尾站，在大湧拍岸的聲響中，在竹林搖動的蔭影下，
找到我最後的住家。

這段發自肺腑的心靈告白，被改寫為詩體、聖詩歌曲，雖然有許多漢、台語版本，讀來都令人感動不已。午後墓園竹林搖曳，淡江中學莘莘學子為伴，這人生的最後一站，馬偕家族長眠於此，永恆守護台灣，我們也當守護著馬偕的精神。

　　這個時代，我們常常說：新來後到的台灣移民在這裡共同生活，包括近二、三十年來，許多因為嫁娶定居台灣的新住民，我們當真心感受到馬偕的時代和他的所愛，「異文化」相遇仍在台灣持續發生、對話，而我們生活所在的台灣，雲霧、山嶺、波浪、竹蔭，仍在！

　　當我們離開淡江中學，放慢腳步，眺望觀音山，漫步到淡水老街探訪偕醫館，活力志工用心用力講解馬偕的時代；走出偕醫館，到小小的三角公園，矗立「黑鬚番」馬偕雕像，望向淡水河。淡水和馬偕的博物館、系列建築，是淡水的「私」行旅，遊客邊遊逛、邊想像馬偕時代的淡水，來到岸邊馬偕登陸的地點。

　　走一趟馬偕之旅，駐足牛津學堂，好像從海洋傳來宣教者的各種迴

由牛津學堂大門往外望，依稀看得到遠方露出山頂的觀音山。中景大樹位置往左就是馬偕的故居。一百多年前學堂和故居展出的多數馬偕收藏品，有六百多件文物和標本，現在保存於加拿大多倫多安大略博物館。

音，告訴我們：遠在加拿大馬偕故鄉安大略省多倫多附近牛津郡的馬偕同鄉們，捐款蓋了淡水的牛津學堂，學堂裡的博物陳列室和馬偕故居，是有跡可考的台灣第一座博物館。我們真心感謝馬偕和加拿大人民！

今天，牛津學堂建築物仍在，只是已縮小了早期的規模，學堂後段已被改建。

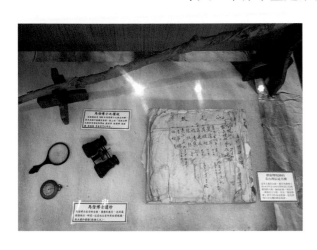

淡水偕醫館展出部分馬偕生前使用物品。

現在是真理大學校史館、馬偕紀念資料館、北部長老教會史蹟館，展出品多數是難得的舊照片，有馬偕使用過的聖經，文物藏品較少。目前存有館藏書目文獻、文物、相片三類。真理大學校史館網站介紹，並沒有提及「博物陳列室」的時代和意義。不過，學堂建築的特殊形式，轉化了閩南式口字型合院，加上拱窗、屋頂帶有信仰意味的塔，馬偕期待過海而來的新知識、和信仰生活結合的建築式樣，在淡水落地生根、誕生了。

馬偕顯然深以自己所創建的博物館自豪，他提到：「世界各國的科學家來淡水訪問，會在馬偕的博物館參觀一、兩個小時，他們所看到的這些東西，自己必須花上好幾年時間才有辦法收集到。」這個博物館更「能自然的使驕傲的科舉士人也心服，使霸氣的中國官也願意來接近，並吸引國內外那些最好最睿智的人士的興趣時，…」這樣的博物館的裡和外，好像分成兩個世界一般！

了解台灣第一座起源的博物館，重新認識博物館誕生的時代背景，進一步閱讀台灣的博物館誕生前後時期的不少 19 世紀末的紀錄，我們更能理解博物學、博物館出現的當時社會。19 世紀的西方世界，持續透過大航海時代對外在世界的好奇而「蒐藏」，研究的知識體系已然形成；更早之前，一些歐陸國家的先驅者已經提出了自然世界的分類學看法，難怪那個時代，想到台灣採集博物的西方人，總會去拜訪馬偕的收藏品和博物陳列室，省去探查福爾摩沙的很多時間。

可惜，西方人來馬偕的博物館，日記裡並沒有討論博物分類學的紀錄，馬偕的博物館或許已進入自然史分類的初步階段。馬偕過世後百

年在順益台灣原住民博物館的特展，加拿大多倫多安大略博物館館長Willian Thorsell 提到：「超過 250 個如火柴盒大小裝滿了植物及動物標本，證明馬偕是描述福爾摩沙的自然史的第一人，而其餘的 640 件文物如工具、容器、武器、衣物、珠寶、家庭生活用品、祭典器物等，加上如農用工具及船隻等大型物品標本，⋯」。馬偕多樣的收藏於第二度回到加拿大期間，在 1894 年做了一些註記及說明。

日本人來台時，台灣政治、經濟重心已經移到台北。日本殖民政府在 1868 年明治維新前後學習西方的過程，將設立博物館視為籌辦博覽會的一環，認為博覽會可以「強兵富國、啟迪民智」。為了教化新殖民地人民、為了殖產興業，日本帝國很快在台南設立博物館的緣由是什麼呢？這和 6 年後的 1908 年在台北設立博物館，想法有何差別？而台南博物館的藏品和分類法如何呢？

台灣第一座公共博物館「台南博物館」落腳台南，日本政府為什麼選擇在台南設博物館？而後來搬遷，名稱變為「台南州立教育博物館」，是什麼想法下的轉變呢？雖然《消失的博物館記憶》書中，詳細地討論這座消失的博物館，我們得以比較深入地認識它。但是，不少問題還沒有充足的資料，足以回答、了解這座博物館來龍去脈的全貌。

奇美新館特展的第一展區，展出：小小許文龍從家裡、學校到台南州立教育博物館（兩廣會館）探索世界的旅程，左側是近百年前的標本。當時這座博物館的展覽內容有台灣的動物、植物、地質標本。

台南州立教育博物館

1902年日本統治台灣的第7年，馬偕到台灣之後30年，台南設立「台南博物館」，1922年搬到現在的台文館南門路對街的兩廣會館舊建築，改名為「台南州立教育博物館」，這座博物館於二戰時被轟炸，夷為平地。

興建中的台南當代美術館透視圖。

台南州立教育博物館影響了奇美創辦人，小小許文龍7歲（1934年）讀小學到12歲（1939年）畢業，讀公學校這段時間，是小孩好奇於外在世界的開始。奇美新館的特展摺頁這樣說：「故事開始於一個7、8歲小孩參觀博物館的美好經驗。」特展也說：許創辦人「從家裡、學校到博物館之間往返的小小旅程，是他探索世界的開始」，他流連忘返於博物館，特展根據何耀坤於《台南市志卷——土地志生物篇》所寫，提到這座博物館的展覽內容有台灣的動物、植物、地質標本。

這時候，台南博物館已經搬到兩廣會館十多年了，照說收藏應該更豐富。那時，常常去的許小朋友的內心裡「埋下一顆文化夢想的種籽」，這顆種籽是心中「永不消逝的博物館」。因為許創辦人，喚起了台南博物館和台灣博物館源起的連結記憶，綿延到現在，並未消失，更因此誕生了一座奇美博物館。未來的日子，最早的台南博物館所在地，公11停車場（西永福路 東忠義路 北友愛街 南府前路），將出現前衛建築設計的當代美術館。

日本殖民時代的台南，因為博物館起源，銜接上百年後城市的博物館文化，未來又會如何演變呢？確定的是，一百多年前的台灣公立博物館起源所在地，正在建設台南未來的當代美術館。

這座未來的當代美術館由日本建築師坂茂（2014年普立茲克獎）領銜與台灣的建築師、鋼鐵公司合作，我們或許記得921大地震後南投的紙教堂，是坂茂的設計。台南美術館設計發想於南部炎熱氣候和大榕樹的遮蔭，為了讓市民上下穿越美術館，碎片式的現代遮蔭設計，將引領台南人對所在地的博物館歷史，產生強烈的連結感。有趣的是，坂茂走過的建築之路，呈現了更具有社會關懷的建築思想，評論者指出他的作品象徵人類和平、追求幸福的建築意念，他在台南市中心設

計的當代美術館，值得期待當代藝術和建築所表達的幸福感知。

搬遷到兩廣會館之後的台南州立教育博物，並沒有重大突破，藏品卻減少，因為另一個商品陳列館（今天的台灣高等法院台南分院）於1926年落成，接收了一些台南州立教育博物的藏品。改名為台南教育博物館，功能也產生變化，有些空間移做為演講、聚會活動的場所，展覽品隨之減少。談到這裡，令人好奇的是小小許文龍，不只流連於台南州立教育博物館，也常去附近的商品陳列館吧。

當時兩廣會館雖然不大，卻已經有幾千件的各種收藏品。除了許創辦人童年受到這座博物館的影響，激發少年的求知慾。如果有更多台南的耆老，能夠說出童年時代的台南博物館、陳列館的參觀故事，這樣的故事一定很棒！我們因此能夠從阿公、阿嬤身上，了解那時的博物館，和許創辦人常說的：觀眾對象就是要阿公、阿嬤和小朋友看得懂的博物館；前後故事互相參照，一定很有趣。

過去研究自然界或收藏各類民俗器物、物產，用來支撐博物館長久的存在，背後也需要博物館相關研究的互相支援。1933年台灣博物館協會成立，兩年後並且創刊了《科學の台灣》雜誌，雜誌中指出1898年台南市永樂町（舊名北勢街）設立了「台南物產陳列所」，兩年後

台南州立教育博物館於1902年設立的所在地，位於永福路、忠義路、友愛街、府前路所圍的街廓，現在正在興建前衛建築設計的當代美術館。

關閉，展品移到台灣最早的博物館「台南博物館」（公 11 停車場位置）陳列。

等到台南教育博物館於 1922 年移到兩廣會館，它應該能與在台北的「總督府殖產局附屬博物館」互相輝映，或是各顯特色，可是它的藏品卻減少很多。

現在從文獻上看到兩廣會館入口環境照片、平面圖，以當時來說，能夠每天接待兩、三百人，算是已有相當規模的博物館，難怪它會成為當時台南的旅遊景點之一。兩廣會館的建築外觀非常獨特，它是於 1876 年建成，簡單的單線平面圖顯示建築群有 7 棟。建築體被認為宏偉壯麗，在台灣找不到第二座這種建築式樣。戰時的 1943 年還被日本政府列為歷史建築。在台灣的客家傳統建築裡，卻很難找到同樣的式樣。這座兩廣會館和民眾的關係，散見於不同的個別紀錄裡，我們還無法系統性的認識它。

台灣第一座私人、第一座公立博物館都已經不存在了，一直長期使用且開放給觀眾參訪的是台博館；百年滄桑，今日風華，隱約反映出博物館所象徵的學術研究和知識長進的起伏現象。

日治時代，國立台灣博物館和台北火車站遙相對望，台北到了！都市百年變遷，城市的歷史紋理，現在已經難以辨識。

✣ 國立台灣博物館 ✣

　　台北最具有歷史連帶感的博物館，令人回想起沒有高速公路（1978年全線通車），只有南北縱貫火車為主的時代。當時，從外地來到台北火車站，出站以後最顯眼的就是現在被稱為台博館，聳立在街道盡頭。它曾經是外地人在台北約會、見朋友的等候地方，走入公園兩旁的坐臥水牛銅雕，是你我到台北記憶的難忘印象。現在，火車站移位、新建，都市的歷史脈絡、紋理都已經變了。

　　台博館被稱為台灣第一座自然史的博物館，它是日治時代的「台灣總督府民政部殖產局附屬博物館」，不論在「博物館的規程」、展示的紀錄，都顯示了日本殖民時期，從「殖產興業商品展」演變到「自然史」博物館的變遷，尤其以1928年成立後的台北帝國大學研究支援為主，自然史博物館角色更形明顯。細緻的分類學，在這座博物館逐漸形成。閱讀「臺灣博物館系統叢書」，我們將深入認識這座博物館。

　　它為什麼於1908年設立，原來這一年又是20世紀初台灣的大事，台灣全島西部縱貫鐵路全線通車。總督府積極籌辦宣揚殖民建設、彰顯治理功績的一連串為了通車的活動、和台灣建設的展覽會。對殖民政府而言，全島通車，當然要大力宣傳殖民成就；另一種觀點認為，這個時間點正是台灣全島「一體感」的開始，用現在的說法，生活上的一體同感和今天的「台灣認同」意識的起源有關。今天看來「台灣國家」認同的變遷，也已經超過百年了，與博物館在台灣的發展並行。

　　台博館最早設立於現在總統府後面（西側對街），一座偶然中斷了彩票作業的建築物叫做「彩票局」。之後，為什麼博物館移到現在館前路的南端盡頭呢？說來話長，這和當時的政府、機關，想像什麼是博物館、什麼是殖民紀念事業有關。館前路這裡準備新建的建築物，當時是為了紀念第四任台灣總督兒玉源太郎和民政長官後藤新平，而由各方捐款設立的紀念館，但是宏偉的西洋歷史式樣建築，於1915（大正4）年落成之後，偶然機會卻變成由台博館開始使用。

　　博物館之外，另一種帶來知識的機構出現在日本領台之後。根據呂紹理的研究，最早出現在台灣的典藏文物機構，是1899年（明治32年）

全台第一座中央政府設立的 228 紀念碑，位於台北市二二八和平公園中央；原稱「兒玉及後藤紀念館」（台博館）落成時，這個位置矗立著兒玉源太郎銅像。二二八和平公園，以前稱為新公園，1997 年台北市政府於陳水扁市長任內設立了台北 228 紀念館。

4 月 3 日，台灣總督府民政部殖產局商工課所設立的「商品陳列館」，還稱不上是今天我們所認識的現代博物館。更早之前，1896 年（明治 29 年），台北大稻埕富商李春生（1838-1924），曾隨首任總督樺山資紀及美籍禮密臣（達飛聲，J. W. Davidson, 1872-1933）赴日參訪（2 月 24 日至 4 月 26 日），去過上野的「帝國博物館」（1900 年改稱「東京帝室博物館」），他著有《東遊六十四日隨筆》。李春生是台灣北部仕紳中少數的基督徒，喜好思想，他還曾經寫作、評論進化論；他對博物館的看法，是否曾與馬偕交換過對博物館啟迪現代思想的想法，令人好奇。

1884 年清政府於台北建城，三年後的 1887 年，官方興建天后宮——清帝國在台文武百官正式祭拜的官廟。為了興建殖民者的紀念館，拆除天后宮，其所遺留的廟柱礎石，現在仍散落在台灣博物館的前方庭院，以及二二八和平公園內南側二二八紀念碑後方的林蔭空地，常常有愛好太極拳和武術的朋友在這裡的林蔭間施展身手。

台博館所在地，長期被稱為新公園；1996 年，為了紀念 1947 年 228 事件，改稱為二二八和平公園；1997 年台北市政府設立了持續營運至今的「台北 228 紀念館」。現在，1995 年全台第一座由中央政府主導設立的 228 紀念碑位置，台博館落成時，矗立著兒玉源太郎的銅像，望向原準備稱為「兒玉及後藤紀念館」。新公園曾經有棒球場，是日治時期始政 40 周年（1935 年）博覽會的主場地之一。

公園裡，充滿了自清代遺留物至今，政權交替所換裝的「認同」紀念物，在歲月裡拆除、更換、移動。只有博物館仍在，台博館現在所製作的展覽，也常常喚起觀眾的過去記憶。台博館摺頁內容豐富，分別說明：沿革與建築、歷史與族群、地史與礦物、典藏品維護及數位化、生物多樣性、參觀資訊。

順益台灣原住民博物館充滿原住民圖騰形象的入口圓柱和裝飾；博物館於 2001 年舉辦〈馬偕博士收藏台灣原住民文物──沈寂百年的海外遺珍〉特展。

台博館建築落成 100 年後，奇美博物館在台南落成，很容易讓我們記得 1915 年的 30 年後二戰結束、二戰後 70 年的 2015 年，台灣北、南各有一座「西洋建築」博物館落成。博物館的建築外觀形式，雖然讓觀眾有似曾相識的印象，終究兩座博物館是距離前後 100 年的不同時代產物，不只任務、收藏品、社會背景，截然不同，細究建築體的內外特點，也有很多不同。您有機會分別拜訪時，慢慢觀察，仔細看個究竟。

≋ 兩座最早博物館的百年後 ≋

一百多年前，馬偕是那麼對自己設立的博物館有強烈的自信！當他第二次往東繞地球半圈，回到加拿大一年多，再回到淡水時，他對於剛剛新來到的日本政府對博物館想法，又是如何看呢？很遺憾，他於 1901 年就過世了。隔年，台南設了台灣第一座公共博物館，7 年後台北也設立博物館，如果當時馬偕還在世，他會如何看待他的博物館和台灣南北的官方博物館的關係呢？

台灣最早的公、私立博物館都已經不存在了，只有牛津學堂、馬偕故居建築物還在。但是兩座博物館內早期的收藏品，卻在百年之後，

分別出現了。在奇美新館首檔特展裡，展出部分當時台南博物館內的標本藏品。

2001 年 6 月到 9 月，位於台北外雙溪故宮博物院對面的順益台灣原住民博物館，舉辦〈馬偕博士收藏台灣原住民文物——沈寂百年的海外遺珍特展〉。這次特展紀念馬偕逝世一百周年，於逝世紀念日 6 月 2 日開幕，特展裡展出的藏品，多數來自加拿大多倫多安大略博物館收藏 600 餘件中的 192 件原住民相關文物，另有兩幅淡水風景畫、一件偕醫館馬偕紀念物等，總計 202 件；特展專書內容豐富，有專文 6 篇及圖錄。特展共同主持人胡家瑜教授解說圖錄，指出：「這些器物中可看出馬偕收藏選擇的大致方向為：一是有美感和技術質感的器物；二是表現異教徒野蠻和迷信的器物；三則是一般生活的器物。」

另外，台博館於同日舉辦為期半年的〈馬偕博士愛在台灣影像展〉，並出版專輯《愛在台灣馬偕博士影像紀念輯》。如安大略博物館館長 Willian Thorsell 於特展序文所說：藉由兩館的特展，加拿大與台灣的關係，「百年後重新連接起來」。

馬偕自淡水河上岸的紀念銅雕所在；淡水河岸雲霧繚繞時，無法辨識對岸的觀音山；遊客來到岸邊憑弔之後，再往偕醫館、黑鬚番雕像、馬偕故居、牛津學堂、馬偕最後的家，遙想馬偕一生的形跡。

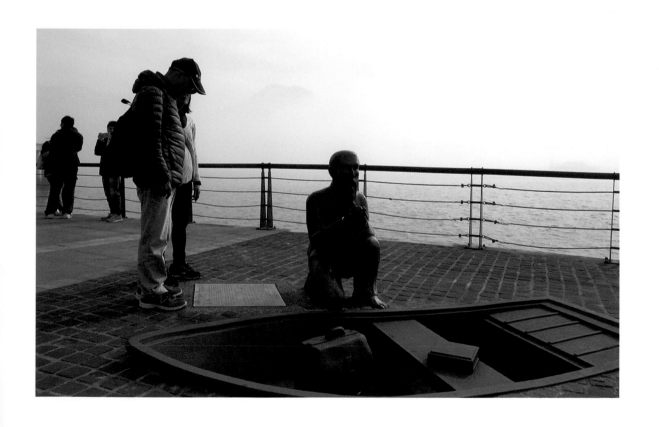

我們也很好奇在那個時代是什麼情況下、又如何留下這些影像呢？
《馬偕日記》三本書也附有不少照片，馬偕日記曾提到、一般也認為
多數照片是馬偕的學生柯玖所拍攝。柯玖後來成為馬偕的二女婿，曾
於馬偕第二次回加拿大時隨行。

21 世紀開始，奇美、順益、台博館的三個特展內容，不但勾起了人
們的博物館記憶，更進一步證實文獻記載台灣的南、北博物館的起源。
馬偕當時所收集的很多物件，都送去加拿大，捐贈給母校多倫多大學
諾克斯學院（Knox College），1915 年多倫多大學籌辦大學博物館（安
大略博物館前身），馬偕的台灣收藏成為創館收藏品的一部分。從《馬
偕日記》裡，我們發現馬偕曾經參訪芝加哥的世界博覽會，這可能是
第一位參訪世博會的台灣住民吧！

❧ 世界博覽會和台灣 ❧

馬偕來台灣宣教不久之前，英國人史溫侯在台灣擔任領事、副領事
三年期間（1861-1862 年及 1864-1866 年），他於第一次休假（1862 年）
返回英國，將在台灣調查的地理、生物、民俗等資料，整理後向英國
皇家地理學會、倫敦民族學會做了專題演講。另外，他將在台灣蒐集
的器物、標本與圖像，做成小規模的「福爾摩沙島特展」，參加當時

台史博舉辦《舊邦維新：
19世紀台灣社會》特展裡，
展出〈四通八達的交通樞
紐〉、〈西方宗教在台灣〉
單元的場景。19世紀中期
西方宣教師陸續來台傳教，
因此產生了台灣和世界博覽
會、博物學、博物館的連繫
關係，卻很少被提到。

正在倫敦舉行的倫敦大展（1862 年 5 月 1 日至同年 11 月 15 日），讓英國認識台灣的特產、種族和生物。這次是第二次的倫敦世博會。

1851 年全世界第一場博覽會在英國倫敦舉辦之後，法國不甘示弱於 1855 年舉辦世博會，倫敦又接著於 1862 年舉辦第二次博覽會。隨後，1867 年法國巴黎舉辦第二次、1873 年維也納舉辦、1876 年美國第一次於費城舉辦，紀念獨立百年。

博覽會在英法盛行的時代，在東亞的日本正當幕府鎖國末期，準備開放門戶。明治維新之前，為了延緩來自外國勢力要求日本開港通商的壓力，「竹內使節團」至英國交涉，並參加了 1862 年倫敦博覽會開幕儀式。這是日本人第一次接觸世界博覽會，感受到西歐展示國力的各種新奇事物，刺激了正在轉變的日本，這也是台灣經由史溫侯被公開展示在西方世界的第一次吧。

這次博覽會展出英國駐日本公使所收集的日本器物，對當時歐洲古典主義當道的時代，歐洲人產生了對東方日本素樸藝品的熱潮，這也是後來被稱為流行於當時歐洲對日本藝術品好奇現象的「日本主義」的由來。西歐「異文化」深深影響了日本，日本從此引進、並討論西洋藝術和美學在日本發展的西方學問。

日本學者吉見俊哉於 1992 年出版《博覽會的政治學》（中文版 2010），他認為「竹內使節團」遠渡重洋到英國，從人員和觀察事物的初步交流的親身體會，相互刺激了彼此，提升了英國對遙遠的未知國度日本的好奇，這個時間點是關鍵「時刻」。我們所知道中國和英國之間於 1840 年鴉片戰爭之後，勉強清國開放港口通商，逐漸影響了西方人來到台灣。想了解台灣的博物館起源，勢必要知道台灣於 19 世紀中期台灣和清帝國、日本帝國、西方帝國進入東亞的互相往來和各自的背景。

1867 年，日本德川幕府派員第一次參加了法國巴黎的博覽會，日本南方的佐賀蕃、薩摩蕃卻是自行前往參加展出，相互爭奪到巴黎參展的「國家」代表權，兩蕃被視為沒有以「國家主權」形式參加了博覽會。因為參加博覽會所產生的「多個」日本國家的現象，並沒有影響日本的明治新政府，之後以「國家主權」參與博覽會，近代化發展也

沒有因此停滯，博覽會、博物館事業更被清楚觀察到可以做為「文明開化」、「富國強兵」、「殖產興業」的運用重點機制之一。

1868 年末，明治政府成立之後，為了參加 1873 年維也納博覽會，日本帝國傾全力打造「國家館」；1872 年，工部大臣佐野常民已經舉出參加博覽會的五個主要目的：介紹日本給海外、傳習各國的技藝、籌備博物館／博覽會、輸出日本產品、調查各國物價以便增加貿易機會。佐野參加過 1867 年巴黎世博會的佐賀藩使節團，他於維也納博覽會之後，回到日本所撰寫的詳細報告，包括了各國各種產業的大量紀錄。他敏銳地指出：博覽會是博物館規模的擴大，「博覽會之主旨，乃是透過眼目之教，開啟眾人之智巧技藝。…開啟人智、推進工藝之最捷徑最便利之方，即在此眼目之教也。」

佐野的意見書指出，日本必須和 1862 年倫敦博覽會後創立的英國南肯辛頓博物館（之後產生了著名的維多利亞與艾伯特 V&A 博物館）保持接觸，建議在東京設立大博物館，在地方設立分館。1877 年日本國

台史博舉辦《舊邦維新》特展，〈西方宗教在台灣〉單元裡展出：包括李庥、馬偕等南、北重要傳教者遺留下來的相關文獻和文物。

《舊邦維新》特展裡，展出日治時代的〈台灣糖業圖〉文獻，從這張圖依稀看得出來，嘉南地區是當時台灣最廣的糖生產地。台灣的糖和世界博覽會的關係，還有待考察；倒是 21 世紀開始，嘉南地區從甘蔗園分別誕生了三座大博物館。

內第一次在東京上野舉辦「內國勸業博覽會」，吉見俊哉提到日本中央政府開辦博覽會，在地方引起了不少話題，傳統生活和器物怎麼拿出去展覽呢？深怕對政府的「旨趣有所辜負」。地方首度聽聞「博覽會」，不只不了解博覽會所為何事？之後，民眾有機會到了博覽會場，看得目瞪口呆，疑問不斷，有人甚至將博覽會當作「雜牌軍」的活動。

博覽會、博物館和民眾生活、互相之間的關係，我們從閱讀呂紹理的《展示台灣》、程嘉惠的《台灣史上第一大博覽會》等書，多少能體會那個時代的人們和觀看世界的好奇。吉見俊哉指出，研究世界博覽會的主要成果大體上會產生：一、技術史；二、建築設計史；三、博覽會意義效果與工業發達史；四、社會性體驗史。博覽會和對世界的發展關係，產生了各種觀點的研究成果，至少可整理出：各種博覽會的現場和當時社會的描述；關於博覽會客觀事實發展的歷史：如工業技術的歷史、建築和設計的歷史、博覽會有什麼意義和效應、工業發達的歷史和經濟史；還有從當時人們和博覽會互動所共同形成的那個時代的經驗。

關於台灣人在博覽會、博物館中的互動和生活性的影響，有待深入研究「社會性體驗史」，了解日本殖民政策影響台灣人生活的實際情況。例如，繼 1889 年法國大革命百年，在巴黎舉辦的世博會，利用 19 世紀末社會進化論、人種歧視主義，出現惡名昭彰的「人種展示」。最直接了當的展示類型，藉著世博會，連續以原住民聚落做為活展示，1893 年，藉由芝加哥世博會擴張到美國，芝加哥世博會除了羅馬帝國的建築意象，白牆建築群受到巴黎學院派的影響，博覽會場反映了民族學式展示與社會進化意識型態。

而台灣如何被觀看？1910 年的日英博覽會中，日本帝國「提供」台灣原住民和愛奴人聚落。這是「台灣原住民」、還是「日本愛奴人」被觀看，更甚者，還是「日本人」也被觀看？

芝加哥博覽會裡，日本帝國以傳統建築展示日本，其中「鳳凰殿」是多數美國人直接目睹的第一棟日本建築，包括不少年輕的建築師，這也是給別人觀看的一種方式。如現代建築史上著名的美國建築師萊特（Frank Lloyd Wright, 1897-1959）被認為是在此時，首度接觸到「日

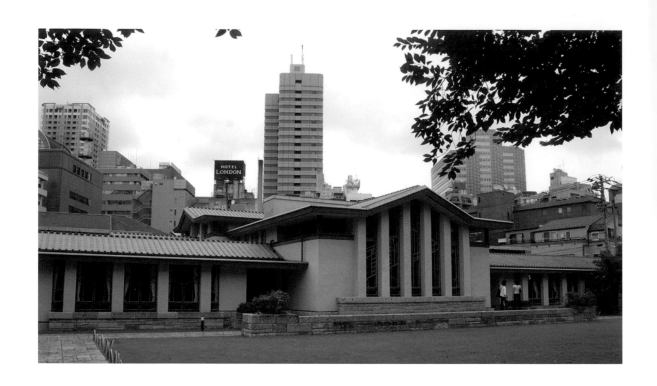

本建築」，萊特也收藏浮世繪，他不認為、也拒絕承認自己受到日本文化影響。但是，他卻影響了另一位義大利知名建築家史卡帕（Carlo Alberto Scarpa, 1906-1978）。史卡帕認為自己從萊特那裡學習日本、還有從書中學習，他抱持「文化是環繞世界的」想法；史卡帕於 1978 年二度訪日，卻客死仙台。而萊特卻有機會在日本設計著名的東京帝國飯店（1923 年），1967 年拆除，僅存的玄關移至愛知縣犬山市明治村；東京自由學園留存至今。建築家跨國學習異文化的軼事，互有啟發，但少為人知，顯見博覽會和建築發展史的背後，互相觀看；之後，他們互相學習「異文化」的交流和影響，有趣的故事才被注意到。

世博會和建築史的背後，隱藏建築家跨國互相影響的事蹟，卻少為人知。美國建築師萊特在芝加哥世博會首度接觸日本建築，他之後有機會在日本設計東京帝國飯店、東京自由學園（上）。萊特影響了義大利建築家史卡帕（下為史卡帕設計的古堡美術館），史卡帕於1978 年二度訪日時，客死仙台。

∾ 觀看想像的「中國」 ∾

日本殖民政府在國際競爭的種種需要，對帝國境內、對外象徵的「近代化」殖產興業和建設，戰前的多數台灣人是受益或受害呢？還是很難評價？不過，從歷史中看到自我的主體思考，應該是重要的歷史意識。台南州立教育博物館奇妙地連結奇美博物館的誕生，台南傳承博

物館的志趣，跨越了八十年。

二次大戰後的台灣，隨著政權帶來的衝擊，博物館的處境如何？台博館出版的《消失的博物館》於〈緣起〉自稱「政府的重心也移至國立歷史博物館和故宮博物院的設置，甚至臺博館有相當長的時間扮演了輔助性的角色，或在多數人的印象中只是一般繪畫活動展場，直到1998年因為『精省』計畫，臺博館才在體制上改隸中央文建會（現在的文化部），正式成為國家級的博物館，展開臺博館發展的另一個時代。」台灣博物館的發展、遞變，受到統治當局由上而下的影響，戰後產生了重大變化。

戰後的國家博物館，由政治權力主宰、向人民灌輸想像的「中華」文化思想，國立歷史博物館和故宮博物院於1960年代前後因應產生，相關研究成果不少。博物館和「權力」本質的關係，隨著西方思潮的論述和學說，影響了學界研究的論述依據。研究者使用「中性」說法：博物館和文化技術及治理的「權力」關係；明白說，就是官方掌控博物館「要說什麼」的去向，觀眾單向接受或不接受。

位於台北市南海路的國立歷史博物館，建築物所在源自日治時代的商品陳列館。它自稱為國府遷台之後，所創立的第一所公共博物館，具有說「國家歷史」的博物館位階，1956年3月12日正式開館。它於1962年6月，通過博物館的組織條例，正式成為「國家」法定機關，一開始也被媒體譏諷為「真空館」，就如現在大家所俗稱的「蚊子館」。

有趣的是，該館正式開館的第一檔特展，名為「日本歸還古物特

國立歷史博物館（左）和台北故宮（右）於1960年代前、後設立，當時，官方掌控了博物館展什麼、說什麼的去向。

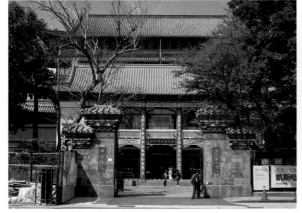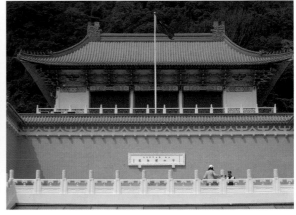

展」。野島剛是否追查中日戰後博物館有關「掠奪文物」的蹤跡，不得而知。歷史博物館裡有什麼國家歷史和您密切相關、或無關，請走一趟國立歷史博物館。《國立歷史博物館沿革與發展》是了解該館自我身世的解謎之書。迥異於一般他國的「歷史博物館」，它從建築形式到內容，開始藉由日治時代留下的建築，想像「中國性」，此後陸續產生了台北南海學園的建築群落。

這座「國家」的歷史館，一開始利用日治時代 1917 年成立的「台灣總督府民政部商品陳列館」的日式建築物。陳列館前身早於 1899 年，興建於當時台北城南門街，可能是台灣最早的展覽館，陳列來自台灣各地及日本內地的物產，後來空間不夠使用，1917 年設立了商品陳列館。

國立歷史博物館和台南的國立台灣歷史博物館，如何各自說歷史，它們彼此說的內容有什麼關係？有機會參訪、比較兩館，您會有新發現：國家級博物館有某些「說不出來」歷史的尷尬。

野島剛的《兩個故宮的離合》這本書，寫出歷史的尷尬，該書日文版出版於 2011 年，日文書名很中性的稱為《兩個故宮博物院》，提供讀者了解「政治」主宰博物館，產生背後波濤洶湧的紛爭戲碼。2012

故宮日日擠爆來自中國各地遊客的大廳。北京和台北兩個故宮的身世之謎，引起觀眾好奇的疑問：現在、未來，中國和台灣的關係會如何演變？《兩個故宮的離合》細說政治主宰博物館的故事。

年中文版書名，多了「離合」兩字，這是出版者主觀的期待、或是客觀的預設？書名隱含了：故宮象徵國家的「分到合」，現在到未來的變化會如何？有待我們持續觀察！

《兩個故宮的離合》書中開場第一句話：「故宮是一個不可思議的博物館。」野島剛指的「不可思議」，不在於藏品獨一無二，引起作者注意的是博物館的流離身世，牽連政治、外交、國際關係的當代事務。書中第五章提到兩個故宮的開端，重點在於說明：台灣跑出了一個新故宮博物館，由蔣介石以「孫中山」命名，正式名稱是「中山博物院」，以「法統想像」連繫北京到台北的故宮，想像「中國」北京的宮殿建築物，象徵博物館的繼承法統。野島剛敏銳指出：台灣當時的國際情勢，開始風雨飄搖的時候，

台北故宮博物館建築的中國北方宮殿形式，基座長框都是假窗、斗拱成為屋簷下的裝飾。

「文物」可用時，「權力者」就拿來用，這是有意思的觀察。北京故宮成立於前，台北故宮這時候以「中山」之名成立博物館，帶著為政治所用的目的，我們卻因此有機會看到的故宮文物。

北京故宮成立之後流浪到台灣，1965 年 11 月 12 日孫中山百年冥誕，台北故宮開幕，還有誰記得博物館的誕生日？野島剛眼裡的不可思議，故宮現在分離的狀態，是否再度合一，在什麼狀態下合一？中文版書出版後，野島剛接受專訪的報導，新聞標題寫著：「兩岸分治如故宮」。以博物館的「離」隱喻「一個」國家政治的分，是否博物館、或國家終將合而為一，恐怕不是「合久必分、分久必合」簡單說詞，能夠解決。博物館和政治的關係，密不可分，兩個故宮，可以扮演起博物館的「國家政治」角色，還是世界上少有的。故宮南院開幕的 12 生肖獸首，被評論為「政治」操弄歷史、文化。未來，處理故宮文物是一回事，國家政治的「離」與「合」在民主時代是另一回事吧。

1949 年初，北京故宮文物跟著逃難政府分批陸續來到台灣，國府對外高掛「反共抗俄」大旗，代表「中國」正統政權，有文物為證。統治者對內造成二二八、白色恐怖災難，深又廣的歷史傷害，影響台灣至今，這一段封閉社會的知識吸收的進展，受阻於統治政權的恐怖政策。

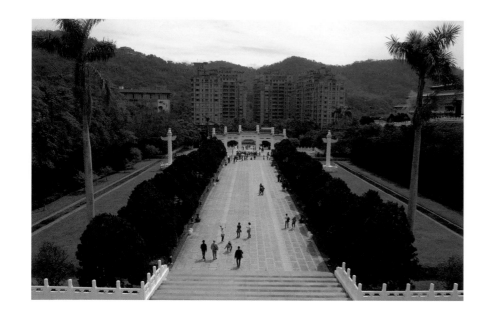

台北故宮從博物館建築本體的中國北方宮殿形式到中軸大道秩序、華表象徵等的建築設計元素所組織的空間意涵，反映了「中國想像」的不可思議，有一陣子對面的豪宅大樓禁建，現在與博物館對望，令人驚奇。

　　現在，二二八、白色恐怖研究和已出現大量的檔案、口述，足以設立「侵害人權」的博物館。博物館和觀眾所形成的另一種集體記憶，在台灣這塊土地上，充滿外來和本地土生土長不同想法的競爭，野島剛所謂的故宮「不可思議」，可能難以包括當代博物館「人權」觀點的論辯。博物館「異文化」交流，在台灣土地上存在著「不可思議」的因為政權搬遷博物館，而產生另類國族爭論的現象。

　　吉見俊哉也提到國族的另一種威力：日本、韓國、中國以舉國之力，分別間隔約二十年，陸續舉辦的奧運、博覽會，從上個世紀到本世紀前十年結束。這種國家集體力量，造就的現代超大型展演活動，吉見俊哉稱之為「現代視線的秩序」，從 19 世紀末延燒到 21 世紀初。博物館現代視線的秩序，或許應該包含、重視觀眾的平等、民主權利才是。

　　台北故宮，目前日日擠爆來自中國的觀眾，博物館的「現代視線秩序」，必須另有說法。故宮的身世，引起中國和台灣的兩岸、多地觀眾好奇。《兩個故宮的離合》提到不只北京、台北兩個故宮的牽連，還有鄰國日本的古董商家、審美傾向，擔任了當代日本博物館中，收藏東洋文物的重要浪漫角色。野島剛透過北京、台北兩座故宮，「描繪出政治權力與文化之深層共犯結構的樣貌」。從書中的脈絡不易明

辨「共犯結構」所指為誰，「權力者」將國族主義和運用文化的想像，連繫在一起，或許是其中一環。書中觀點，反映國家級博物館在國際外交、政治上，不斷施展國族認同的作用。

故宮因為跟著政權大遷徙，演變為當代看似無解的博物館議題，顯然將持續成為海峽兩邊的「歷史」焦點，它還是會繼續觸動「政治權力」的敏感神經。

現代民主的時代，多數人認為博物館和大眾近距離互動，才是博物館關注焦點所在。從台灣博物館萌芽，演變到今天的博物館繁多，有些地方甚至出現博物館家族，如宜蘭縣、新北市。各類大小博物館是否能貼近一般人的日常生活，觀眾隨意來去博物館，愛上博物館，成為我們生活的一部分？我們逛博物館，感受到時代的微微脈動，台北故宮卻不太一樣，它和我們生活上的連繫，值得運用觀眾研究，了解它和社群的關係。

當代觀眾愛上博物館，民主時代博物館成為生活的一部分。從漢字「博物館」三個字和它的實質發展來理解，都與日本、中國、台灣的互相歷史視角產生有趣的關係。

以方、圓做為建築設計元素的金澤 21 世紀美術館，代表日本城市的自我主張。博物館因建築師的創造性想法，使得小京都金澤的市民、和世界的當代藝術產生了新連繫。

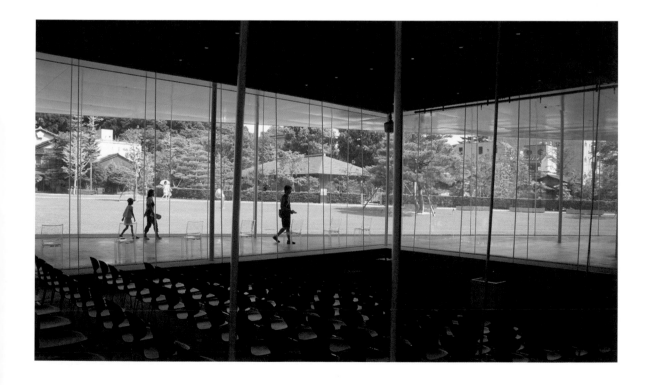

❀ 日本博物館影響 ❀

　　現代東北亞國家如韓國、中國拜經濟發展之賜，博物館數量正在急速增加。台灣人愛去日本旅行，中文版的博物館或博物館建築書，出版品不少。有興趣於日台兩地博物館發展的朋友，閱讀《美術館的可能性》這本書，幫助我們了解日本當代的美術館。近年來，以方圓為設計元素的金澤 21 世紀美術館、富弘美術館、橫須賀美術館等，代表了日本城市到鄉村自我主張的博物館。

　　現代旅行頻繁，參訪東北亞各國美術館、博物館，注意幾個時間點、東亞國家 19 世紀變局、博物館的前世滄桑，多少使您對台灣博物館超過百年的發展史，聯想到台灣和鄰國關係的脈動。參觀博物館，因此帶來歷史連帶感和疑惑。

　　繼續追蹤博物館在日本明治維新前後、西化發展的狀態，了解西方博物館世界的歷史和我們的關係。從歷史發展中，再次確認什麼是博物館的主要任務，再發現博物館有什麼作用、它用什麼方式和現代觀眾溝通。日本自德川幕府末期、明治維新時期，接觸西方博物學、博覽會、博物館。

　　日本的現代博物學，從 19 世紀初，與來自西洋的博物學開始接觸，逐漸建立近代博物學分類體系；之前，日本長期以來參考中國的本草學。分類學之父瑞典學者林內（林奈，Carl von Linne, 1707-1778）以降，

近東京、面海的橫須賀美術館，除了方、圓的幾何建築元素，水綠的色澤為建築增添藍天碧海的藝術想像，表達另一種代表日本中級城市博物館和自然環境的主張。

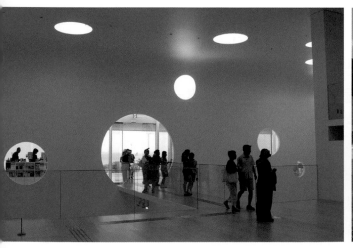

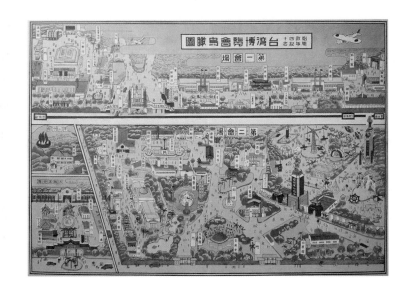

台史博常設展出台灣始政 40 周年第一會場、第二會場（現台博館所在地）的〈台灣博覽會鳥瞰圖〉。日本於 19 世紀中期全盤學習西洋事情、制度、精神，引進博覽會、博物館，從文獻和歷史事實來看，影響了台灣、中國的博物館起源。

建立了學名、物種範圍輪廓、分類體系，因此逐漸產生了生物分類法的層次，域、界、門、綱、目、科、屬、種等。

回到簡要了解東亞博物館互相源流的關係，《兩個故宮的離合》雖然以故宮和兩岸歷史變遷為主角，背後仍反映了東亞周邊國家，互相面對西潮東進的進退方寸。談到中國本身博物館發展的前世，還是得知道來自日本的影響。

曾經是台灣故宮館員的陳媛所寫《博物館四論》（2002 年），為了探討中國博物館的形成背景，追查中國博物館的源起，連繫到日本人首先使用漢字「博物館」——今天已經被廣泛使用的用詞。追溯漢字「博物館」翻譯來源，牽涉到東西文化接觸的深層歷史認識。「博物館」漢字用詞普及東亞之前，形形色色用法，無不反應新事務、新現象帶來的「異文化」相遇的定義困擾，如曾經出現過的各種博物館名稱用法：「軍功廠」、「古玩庫」、「畫閣」、「古物樓」、「集奇館」、「積寶院」、「博物院」、「布利來斯妙西阿姆」經驗等等。

呂紹理引述日本學者椎名先卓的《日本博物館發達史》，提到：日本最初接觸博物館是於 1860 年（萬延元年，知名的諾貝爾文學獎作家大江健三郎曾經寫過一本小說《萬延元年》），幕府派遣使節團到美國交涉，參觀華盛頓的史密森博物館和專利局，兩個機構都收集自然史及民族資料，這個名詞如何翻譯，當時並沒有找到一個與「museum」

相對應的適當名稱。一直到 1867 年，福澤諭吉出版了《西洋事情》一書，他將「museum」翻譯成日文漢字「博物館」，從此，這個名詞逐漸進入人們的普及用語裡。

福澤諭吉正是 1862 年幕府派往歐洲，交涉延後開港的「竹內使節團」成員，這次使節團是日本第一次，正式參加了倫敦世博會開幕隆重儀式。吉見俊哉在《博覽會的政治學》寫「日本人看萬國博覽會」，非常深入地描述和評論。福澤諭吉的名字和頭像，長期成為日本萬元大鈔的正面圖案，您認為意義是什麼呢？他曾經於日本治台初期，對日本統治台灣的政策言詞激烈，有不實際的「殲滅論」偏狹說法。博物館的「人權」視角，帶來彼此如何重新評價歷史和人物的挑戰。

10 年之後，1872 年明治政府在日本國內舉辦第一回湯島聖堂博覽會時，催生新成立的文部省博物館，是日本首度有「博物館」名稱機構的開端。演變至今，日本的研究者認為：為了博物館類型已經越來越多元，除了美術館、博物館的使用已經有相當歷史，廣泛定義上並沒有明確區隔的困擾。現在，日文中的片假名「ミュージアム」對照英文 museum 的拼音用法，也已常常出現在日本的當代博物館名稱。當代「博物館」眾多內容和形式，如附錄所舉案例，形形色色。

東京國立博物館分館之一。日本東京上野公園分布不少各時期的博物館，其中以東京國立博物館的歷史最悠久。根據考證，日本福澤諭吉翻譯「museum」為漢字「博物館」一詞，現在成為日本、台灣、中國的共通用詞。

觀察現今中國的博物館名稱,由於 1980 年代之後,經濟快速發展,博物館事業跟著四處出現。中國很多的抗日紀念館出現在 1980 到 1990 年代,「博物館」則是用在紀念館名稱之外的總稱。

回顧歷史,陳媛舉了三個中國人開始接觸西方、日本博物館的經驗:19 世紀下半葉,中國人張德彝(1847-1919)於 1866 年到歐洲;郭嵩燾(1820-1891)、劉錫鴻於 1876 年出使英、法國;李筱圃(著有《日本遊記》)於 1880 年到日本旅遊。陳媛認為康有為(1858-1927)、張謇(1853-1926)懷著見賢思齊的心情,向清政府建議創設博物館,啟發大眾富強國家,「即學即用」西方事務的圖強心情,並沒有得到政權衰弱的清政府視為急務。張謇對當時政治無望,回到家鄉江蘇南通,以經營事業、振興教育為志,於 1905 年創設了「南通博物苑」,算是中國博物館的發端。

早於 1868 年,法國神父韓伯祿(Pierre Marie Heude, 1836-1902)就在上海徐家匯創設被稱為震旦博物館的 Sikowei Museum,這是以當時西方正統的自然史博物館模式,採集中國長江流域的動植物標本做為館藏。可惜震旦博物館不被重視,於動亂局勢中終止。中國最早出現的博物館成為歷史紀錄,並未產生後續影響。

日本瀨戶內海的直島美術館裡現代裝置藝術展示。直島美術館衍生瀨戶內國際藝術祭三年展,已經演化為美術館和島嶼地域藝術祭融合的新型態藝術活動,為世人所注目。2016 年,台灣藝術家王文志已經第三度展出作品。

「南通博物苑」(英文稱 Nantong Museum)歷經變局,名稱多次改變,1984 年恢復原名稱,沿用至今。這座博物館發展成綜合性博物館,被視為中國博物館發展史上,具有開風氣之先的重要意義。另一層意義,在於中國 1980 年代之後博物館發展的象徵性。張謇在 1903 年,考察日本實業及教育的發展,參觀了大阪第五次國內勸業博覽會,深有所感,依據日本的帝室博覽館做為榜樣,向清政府提出於京師設「帝室博覽館」,再往中國各地方設館。

目前出版的博物館書籍,所描述的博物館歷史的變遷,常常以國家「主權」為主,跳接敘述,忽視讀者、觀眾的存在。博物館自身的發展和觀眾認識博物館的關係,缺少了觀眾記憶的博物館歷史;沒有觀眾記憶的博物館,是民主時代無法想像的。在民主發展的大趨勢下,為了觀眾的需要,我們不只認識博物館的前世;重視觀眾的博物館,才會有未來。我們需要重新認識博物館在國際社會的發展背景。

❧ Museum 是博物館 ❧

除了漢字「博物館」名與實，持續演化，另一個重要的漢字翻譯「文明」（civilization）也是來自福澤諭吉；將「exposition」翻譯為「博覽會」是日本幕末人士栗本鋤雲（1822-1879）。博物館的研究成果，顯示「博物館」的起源和人類文明的發展關係密切，當代博物館非常重視博物館所帶來的文化現象，核心就在觀眾和博物館的各種文明互動的多重關係。

現在眾所周知，漢字「博物館」三個字的概念指的是英文 Museum 的表面意思。在這個多元繽紛、眾聲喧嘩的時代，很難指出漢、英同一用詞，具有完全相同的博物館廣泛涵意。不同社會演變下，用詞的內容、範疇、意義都產生了質變。

美術館是藝術類博物館，不論名稱、內容、建築式樣在當代演化最為多樣，中文世界裡常被稱為美術館。有的加上當代、現代的名稱，例如：台南未來的「當代 / 近現代美術館」；歷史學中的分期，也存在漢字：近世、近代、現代、當代等用法的區別。您認為奇美博物館是蔡建築師所說的當代博物館嗎？奇美博物館是美術館的一類嗎？

「博物館」一詞的英文語源，來自古希臘女神繆斯的神殿「穆塞翁」（musaion），希臘語 musai，掌管詩和音樂等藝術；義大利、德語世

2004 年，由韓國首次在亞洲舉辦 ICOM 大會，大會主題：「無形遺產」。大會行程安排不同路線參訪博物館，韓國首都圈各式各樣的博物館，為城市注入了文化和美的意識。

界另有來自古希臘語 pinakotheke，被當作美術館起源用詞。

從 1946 年 ICOM（International Council of Museum）成立之後，因應全球博物館的變遷，現代博物館定義修正了很多次，請您查 ICOM 網站。目前涵蓋最寬鬆的博物館定義，2007 年到現在的定義是：「博物館是非營利的永久機構，為了服務社會及其發展，向公眾開放，蒐集、保存、研究、溝通及展示人類及它的環境的有形及無形遺產，為了教育、研究及娛樂的目的。」

和之前定義相同的是「服務於社會及其發展」；服務社會就是服務觀眾、民主社會的主人。現在，最大不同是從關注於有形「物質」，到無形「遺產」。最具有未來挑戰性的定義是「非營利的永久機構」，不管公私立博物館，真的百分之百「非營利」？

最知名有趣的例子是，英國的英倫本島西南方康瓦爾（Cornwall）的伊甸園計畫（Eden Project），不只因為特殊的建築外型，全球著名，最重要的是因為幾個人，為了解決當地社會面對的挑戰，長期投入社區，邀請社區參與，博物館為了獨立生存，發展為服務社會為目的的「社會企業」（Social Enterprise）經營模式，它無法完全歸類為傳統的非營利機構。這是老牌工業國家、博物館發達國家——英國，所發展出來的特殊型態，社會企業在英國已通過立法，被政府鼓勵發展。「社會企業」到底未來和博物館之間會產生什麼經營方式的質變，有待觀察。

博物館是歐洲社會的歷史產物，之後影響到美國、全世界。傳到東方來，在日本、中國、台灣各有歷史的脈絡淵源，已如前述。歐洲博物館歷史起源說，推論到西元前 283 年，亞歷山大時代的托勒密王朝，創立了文獻記載中的博物館、圖書館。我們想要了解的是，現代博物館和公眾產生關係的起源，這樣的意義對我們更切身，就這一點來看東亞的韓、日、中、台各國的博物館演進，更貼近我們的認識需要。

從研究者所整理的博物館歷史，我們概略知道博物館曾經走過的路；20 世紀之前幾乎是在歐洲、北美、殖民地發展。19 世紀末歐美勢力影響東亞，帶來博物館於殖民地、各地區誕生。博物館真正進入全球公眾的生活，要到二次大戰結束之後，戰後復原重建、殖民地紛紛獨立、

社會慢慢恢復元氣，博物館的分享逐漸擴散到一般人的生活。

二戰後，ICOM 成立，它成為國際上連結各國博物館和專業人士的組織。戰後的博物館變遷，從 ICOM 所定義的「什麼是博物館」的變化，博物館的實質內容，隨著 20 世紀後半葉的全球快速變遷而多次調整。

ICOM 設立之初，定義什麼是博物館，那時候只要有展示功能的圖書館，也被視為博物館的一種。戰前歐美認為博物館裡有收藏品及公開展覽的觀念，當時的定義接納像動物園、植物園的生物資訊展示等機構。

經過 5 年，1951 年博物館定義再擴大，希望博物館增加大眾的娛樂休閒目的和教育功能；同時，期許博物館運用保存和研究專業來提昇它的價值。

1961 年的定義，增加包含歷史紀念物的博物館機構清單，其中自然保護區、科學中心、天文館也列入博物館的一種，我們現在所指的環境保護意識，在那個年代開始萌芽，出現在博物館的定義裡。

1974 年，又過了十多年，各國經濟發展快速、全球環境變遷；博物館定義，新增了「人類及其環境的物證」的研究、教育和休閒目的，首度強調博物館「非營利」的觀點。

1989 年再次擴大定義，以因應世界各地成長的各類型博物館。到了世紀末，西方社會「物證」觀念，加入了有別於物質證據的「無形遺產」觀念。

21 世紀世界遺產的有形、無形遺產觀念隨著國際觀光，漸漸為世人所了解。什麼是無形遺產？有形和無形遺產區別在哪裡？我們曾經舉奇美博物館收藏提琴器具、和琴聲的作用為例，小提琴「兩個靈魂的相遇」所表達的時空迴響和拉琴者的共感、所傳達給聽眾的感知，確實很難將有形和無形的遺產區別，一分為二。

2004 年，由韓國首爾（當時稱為漢城）首次在亞洲舉辦 ICOM 三年一次的大會，大會主題環繞著「無形遺產」為核心。該次大會，我參加了大會所辦的參訪行程，驚覺韓國在首都圈的博物館，各式各樣，新博物館大大小小，建築式樣繁多。博物館為城市注入文化和美的意識，城市市民也將博物館視為追求幸福的城市生活的一部分吧。

ICOM 大會，2004 年 10 月於韓國首爾 CDEX 會展中心舉辦。

5

幸福進行曲

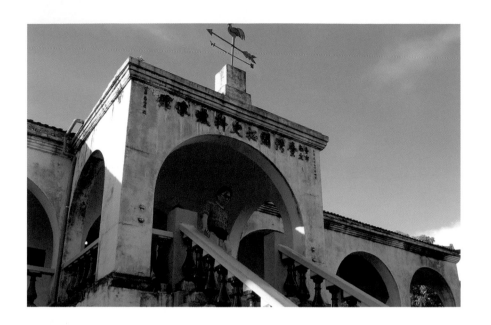

❧　博物館觀看秩序　❧

　　從幾座博物館的特展，溯源台灣博物館的起源故事，我們了解博物館反映了時代和城市的歷史文化，也反射了人們觀看的現代秩序。在觀看的秩序裡，觀眾是否能互相對話，未來的博物館將擔任更重要的多元交流角色。

　　台灣第一個設立公共博物館的城市台南，戰後卻少有博物館能引領市民的文化生活。奇美新館出現前，奇美基金會著力於支援台南的幾處小型博物館，仔細的觀眾還能看到奇美長期貢獻於台南各處文化景點的痕跡。到了 21 世紀，台南誕生幾座重要的博物館；台南民間力量，彰顯了一個時代的文化關懷，醞釀奇美博物館驚奇誕生。

　　我們生活的台灣，四處的建築物、博物館建築，是豐富多元、還是混雜失序？2016 年 1 月底，首都市長柯文哲訪問日本，引發「城市美學」的熱烈討論。台灣從 19 世紀末，誕生博物館至今一百多年的歷史，這個時候，我們才警覺有無數討論歷史時空所遺留下的有形建築、無形遺產的各方觀點，以及觀看秩序的多種詮釋。

　　2016 年舊曆年台南地震救災同時，台北正在拆除北門附近高架道路，「恢復」北門面貌、是否遷移三井舊倉庫、台博館分支的舊鐵道部博

奇美基金會長期贊助、支持台南的不少文化設施，最熱門的歷史文化旅遊區安平，就有多個地方，包括「臺灣開拓史料蠟像館」。

物館何時成立，再度連鎖性地成為台北城市人們觀看和詮釋的焦點；網路甚至出現歷史上不同時期的「美學」風格：清政府（北門）、日本（郵政局）、中華民國（廣告看板高樓）三種不同建築風格版本的有趣對比畫面。台南的人們、博物館、建築美學和城市，同時也正在融合、形塑自我的城市未來圖像吧。

　　城市如果有美學，城市裡的博物館裡外，生活其中的人們，少不了對幸福生活的追求想像！我想到曾經參與甚深的台北 228 紀念館，具有歷史感的公園裡，精緻的紀念館建築外型，它其實不會只是保存「創傷記憶」的「過去式」紀念館；它可以為城市、為市民從歷史災難中，浴火重生，確保市民自由思想的民主生活方式，才是幸福的堅實保證；台北 228 紀念館因而是共創城市現在和未來幸福的博物館印記；228 受害家屬第三代的柯市長可以為城市的博物館，引領更具有深刻多元記憶的未來，實踐當代「人權」博物館的思考和作為，我們才因此更深地體會有了不同的過去「異文化」交流，今後，更加努力共譜多元的幸福進行曲。

台北 228 紀念館前館名石，沒有當任陳水扁市長簽名，卻是在他 4 年市長任上，從無到有，初具規模。館名石象徵台灣立體形貌聳立，後方漸漸高大的三色榕是紀念鄭南榕殉道 10 周年紀念展所植。紀念館可以為城市市民共譜多元的幸福進行曲。

現在，有更多外國人來到台北，將參觀博物館視為接觸、認識台北城市、台灣國家的「異文化」初體驗之一，例如他們到訪台北 228 紀念館、二二八國家紀念館，帶給外人來到台灣，認識城市市民為自由奮鬥的記憶，以及感知建築連繫殖民史的重要博物館。今日台南，各博物館帶給市民和旅行者更豐富的台灣建築和人們的記憶感知吧！

博物館是異文化交流體驗的好地方，尤其是城市浴火重生、為自由奮鬥的歷史。二二八國家紀念館是舊建築再利用的案例，它是於 2007 年陳水扁前總統任內設立。

幸福進行曲

21 世紀，台灣博物館迎向未來的時刻，「異文化」體驗將更為多元；同時，我們也正在探索自我的認同位置。一百多年前，台灣博物館起源於外來者由下落地生根、或「殖民政府」由上所催生，如馬偕的博物室、台南博物館、台博館。

被視為知識、美學殿堂的博物館，是具有「異文化」交會、互相感動的地方，鼓舞我們互相尊重、活出擁有幸福的生活。日日開門的博

物館，有許多環繞著博物館的各種社會現象，博物館感動的力量，深深連結我們成長、生活的城市。觀察奇美博物館的觀眾活動，想像未來台灣社會，需要我們多一點生態、歷史、文化的思維，如奇美新館的夢想實踐一般，我們從過往，找到未來前瞻的新看法。

　　台灣南部陸續開放的大型博物館，不能忽略甘蔗園土地幾百年來涵養的人們在地情感和歷史累積，博物館自己和觀眾勇於自我創造幸福的機會，城市將會發光發亮。從內在自發力量開始、從認識外在世界的比較觀點出發，博物館顯現了不為人知的時代動力。

台文館 2005 年常設展展出原住民智慧。

　　奇美博物館所投射的西方藝術、人類文明的平等分享想法，是「多桑」時代像許創辦人，令人驚奇的理念和堅持的產物。奇美博物館的內容是否激起我們深深感知，大航海時代至今的台灣與世界的關係，過去西方世界的文明距離我們多麼遙遠；而今天，我們透過網路、國外旅行、實地走訪奇美新館，互相體驗、參照的文明和藝術世界，好像又離我們很近。

　　包容的台灣島嶼，曾經被各種外來勢力所深深影響，今天走向自由、自主發展的此刻，我們近距離參訪博物館的體驗，相信會增加您自由伸展的探索能力，更加海闊天空。拜訪博物館就從奇美新館、台南的

博物館開始吧。

　　台南今天的三處大博物館：台文館、台史博、奇美新館，以及未來
將出現的當代 / 近現代美術館，許許多多各類型博物館，連繫起城市文
化活動的能量。台南從 16 世紀至今，超過 400 年城市的未來想像，將
受到博物館推動知識、美學、歷史、文化、文學的相互影響；一方面
回頭再深入探索如西拉雅原住民的人類活動和文化價值，一方面放眼
各民族來到台灣的「異文化」視野，彼此追求未來幸福，就從此刻
開始！

❀　詮釋幸福博物館　❀

　　台南城市裡的成功大學，歷經八十多年。曾經，許先生深受大學附
屬工業學校「動手做」精神的影響，這樣的精神是否一直留存至今？
成大學生長期以來備受台灣實業界關愛，這是某種肯定南部孕育的認
真、踏實精神，背後或許潛藏著成大傳統校風從「動手做」開始。「動
手做」、追求真理，不只影響了許先生，也影響了無數的成大校友。

成大博物館 2 樓展出成大及
附工的校史，「動手做」的
精神，隱約在博物館的展出
物件裡傳達給觀眾。

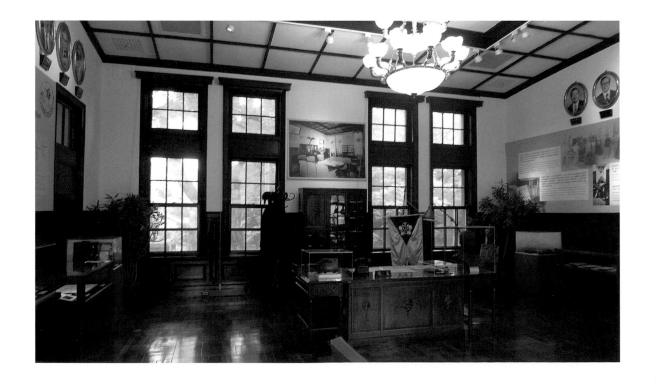

現在名為「愛國婦人館」的藝文場所，曾經是台南的美國新聞處。而台北二二八國家紀念館曾經是台北的美國新聞處。

　　回想四十多年前的成大校園裡，《等待果陀》曾經一度風靡校園裡的文青。當時封閉的社會，「等待果陀」這個代名詞發揮各種想像力。貝克特（Samuel Beckett, 1906-1989）獲得 1969 年諾貝爾文學獎不久，《等待果陀》這齣荒誕劇的張力和寫作背景，當時學生或許理解有限，文學的魅力和精神在校園裡曇花一現，之後，校園再度沉寂。今天，擁有台文館、葉石濤文學紀念館、柏楊文物館、楊逵文學紀念館、香雨書院‧鹽分地帶文化館、真理大學台灣文學資料館等的台南，學生能從本地和世界的文學裡，學習更多。

　　1970 年代初，台南還缺乏各類博物館的文化滋養之時，人們的和善、敦厚民風如舊。我就讀成大前後，發生了官方所謂的「台南美新處（愛國婦人館現址）爆炸案」（1971）、「成大共產黨案」（1972）。諷刺的是當時的台南美新處，卻是成大學生探索外在世界的少數重要文化機構之一，《等待果陀》可能是美新處閱覽室的其中一本書吧。一位常去美新處的馬來西亞僑生學長失蹤，更多位成大學生在校園裡失

蹤了！校園裡沒有確實消息，只有輕聲低語的恐怖傳聞，迷霧般地在校園裡擴散、消失；神祕的「等待果陀」氣氛，流竄於校園內，多數學生聽了就遺忘。想起這些往事，對照貝克特《等待果陀》中的追尋幸福的迷惑，短短兩句對話（引自《幸福的歷史》），令人玩味：

愛斯特拉岡：「我們很幸福。（沉默）我們現在幸福了，接下來該做什麼？」

弗拉季米爾：「等待果陀。」

等待果陀！在當時的台灣是否意味著縱使在恐怖的年代，持續追求自由的幸福感？將近三十年後，我陸續採擷白色恐怖故事十多年，與幾位 1970 年代初，曾經失蹤的成大學長分別相遇，包括常去美新處的那位學長。他們人生跌落谷底的故事，象徵追求幸福、想像自由的年輕心靈，在恐怖時代曾經意味著災難。自由的思想也意味著在絕望中，等待吐出新芽的春天；鄭南榕是在 1960 年代末進入成大，他的自由思想是否於台南土地上更加發芽，我推想：他「等待果陀」的堅決心意和行動，於 1980 年代中期台灣民主化前夕，衝撞恐怖體制，掀起台灣社會的滔天巨浪。1987 年初，鄭南榕等從台南街頭出發，邁出平反228 運動的一大步；這個街頭遊行、演講的連串行動，遍及台灣，可稱為我們現在普遍呼籲的「轉型正義」先聲。行動改變了此後的台灣社會。

我想起多年前，有一次在嘉義達邦山野訪談 1950 年代白色恐怖受害者鄒族高一生（漢名，鄒名 uyongu yatauyogana, 1908-1954）家族姊弟，她／他們很自然地在舊家門前合聲齊唱父親所作的〈移民歌：大家來吧！〉：「兄弟姐妹們 我們要出發前往優依阿那了 那裡土地肥沃，水源充足 我們出發吧」。出發吧，不再等待果陀，前往自由思想的「優依阿那」（Yoiana）。

戰後，很多「多桑」追求幸福的「優依阿那」故事，非常動人。因為採擷這些白色恐怖故事的機緣，認識了許先生十多年，感受到另一種創建博物館的「優依阿那」故事，令人深深著迷。觀察奇美博物館從無到有，不得不驚嘆。我更深地體會：因為動手做，不斷發問的追根究底「認真」精神，使得個人能夠生活、心境平淡歸「零」，與大

眾平等分享的心願能夠變成「無限大」的能量。

我曾經聽過陳孟和前輩說：能在火燒島製作小提琴，想起來不可思議，當時一心一意專注於認真「動手做」很多東西，包括生產勞動，才能度過孤島 15 年；許多政治犯同學都是如此認真吧，因此在島上留下無數的傳奇故事。一個世代的「認真」精神，讓我們認識了前輩的精神遺產。追求幸福的「優依阿那」精神，每個「多桑」世代的前輩身上，都能夠發現這樣的特質。

2016 年 2 月 17 日午後，台南剛從新年地震救災後爬起，士農工商開工了。再次有機會陪同 228、白色恐怖前輩鍾逸人（幾年前，我們曾經第一次相會於綠島人權園區）與許創辦人會面。我們坐在奇美新館三樓咖啡廳，望向冬陽露臉的博物館前庭。那天很特別，看到許許多多的學生團體來到博物館，我請教許先生：這麼多學生來奇美，不知道以後會有多少博物館的夢想！許先生面露開心笑容，點點頭。

時代已經走到人人都有追求幸福的自由機會，還是好好生活的機會很難獲得？貧富差距、年輕人「難以生活」成為 21 世紀開始，全球社會運動的主題，運動擴散於各國。面臨內外的新衝擊，台灣也處於激變的「時刻」。一般認知所稱的社會運動、和博物館、幸福快樂，大概不會有什麼牽連關係。

日本社會學家小熊英二所寫的《如何改變社會》（2015 年），他在書中以「快樂」的詞彙，總結他對戰後日本社會運動的看法。他說：「人什麼時候會感到快樂呢？」當然有很多種個人的自我體會「快樂」的經驗，對一個具有公共意義的公共場所而言，街頭的社會運動，帶給參與行動的每一個人各自的生命經驗，以及未來行動的參考。每一個人的「行動、運動、與他人一起『創造社會』，是一件快樂的事。」小熊英二直指運動帶來快樂的看法，我想：與他人一起創造博物館、盡情享用博物館，也是快樂的一件事吧！

小熊英二從社會運動經驗和學術研究中，認為今天的社會走向公民社會的起點，必須每一個人都要自己動起來！他說：「要改變社會，首先你自己要先改變，而要改變自己，你自己就得動起來。這聽起來陳腔濫調，但時代已經改變，日本社會已處在一個分歧點上，這句話

位於台南成功大學大學路的成大博物館。學生為爭取博物館前廣場命名為「南榕廣場」，將成為校史的一段爭取自由的佳話吧！

也將要活出新的意義。」從這段話衍生的新意，同樣適用於台灣 30 年來的社會民主變遷；而博物館和觀眾都動起來，社會也將改變！

從許先生對美的喜愛和持續的意志裡，我們看到：奇美博物館誕生故事的文藝復興之路，不斷動起來的新意義。博物館提供給觀眾的場所和環境，很少有人以街頭的社會運動和博物館對比；林崇熙教授在《世紀臺博・近代臺灣》提出「博物館是個社會運動基地」，認為博物館是眾聲、眾身、眾生平等的博物館，觀點前瞻，深具啟發性。博物館若是有公共意義，就在於觀眾與博物館一起動起來，對城市未來、對我們生活的影響，將產生新的意義。

奇美新館的收藏還有無數的故事；博物館建築，歷經一段設計拔河的旅程，我們可以品評或欣賞、批評。更為重要的，博物館是否充滿為觀眾「改變」什麼的藝術能量，這樣的能量和行動，難以預期，卻無遠弗屆，跨越時空。再次想像台南第一座台灣公立博物館，啟發了奇美博物館跨越時空於今天誕生；魚塭、赤腳、田野、敦厚民情，仍然是台灣南部的人文景觀，博物館正在蛻變之中。

蔡建築師受訪的言談裡，比喻兩人結婚是台南人非常重視的人生大事，常常與「幸福」連繫在一起：祝福兩位新人幸福永永遠遠！博物館建築的想法也可以這樣來理解，幸福的千千百百種說法，有一說：「建築是為幸福而鋪路」，博物館和建築也能為人們的幸福、自由思想鋪路！

葉石濤與許文龍合唱。

葉石濤 2005 年 10 月台文館展出〈鐵蒺藜邊的玫瑰〉致詞。

這是個適於人們
做夢、幹活、戀愛、結婚，
悠然過日子的好地方

參考文獻

一、中文專書

01　小熊英二著，陳威志譯，2015，《如何改變社會》，台北市：時報。
02　王邦珍等文字編輯，2009，《絕色名琴》，台南縣仁德鄉：奇美文化基金會。
03　出口保夫著，呂理州譯，2009，《大英博物館的故事》，台北市：麥田，城邦出版。
04　史蒂瑞（Joseph Beal Steere）著，林弘宣譯，2009，《福爾摩沙及其住民：19世紀美國博物學家的台灣調查筆記》，台北市：前衛。
05　弗德利希·瓦達荷西（Friedrich Waidacher）著，曾于珍等編譯，2005，《博物館學理論：德語系世界的觀點》，台北市：五觀藝術。
06　甘為霖（Rev. William Campbell）原著，林弘宣、許雅琦、陳珮馨譯，2009，《素描福爾摩沙》，台北市：前衛。
07　石守謙主編，2003，《福爾摩沙：十七世紀的台灣·荷蘭與東亞》，台北市：故宮。
08　吉見俊哉著，蘇碩斌等譯，2010，《博覽會的政治學》，台北市：群學。
09　呂紹理，2005，《展示台灣：權力、空間與殖民統治的形象表述》，台北市：麥田。
10　李仙得（Charles W. LeGendre）原著，Robert Eskildsen英編，黃怡漢譯，2012，《南台灣踏查手記：李仙得台灣紀行》，台北市：前衛。
11　杜正勝，2004，《藝術殿堂內外》，台北市：三民書局。
12　狄波頓（Alain de Botton），陳信宏譯，2007，《幸福建築》，台北市：先覺出版。
13　並木誠士等編，黃貞燕統籌，薛燕玲等譯，2003，《日本現代美術館學：來自日本美術館現場的聲音》，台北市：五觀藝術。
14　周婉窈，2012，《海洋與殖民地台灣論集》，台北市：聯經出版。
15　奇美博物館，2014，《閱讀新奇美：奇美博物館典藏欣賞》，台南：奇美博物館。
16　林伯佑主編，國立歷史博物館編輯委員會編輯，2002，《國立歷史博物館沿革與發展》，台北市：國立歷史博物館。
17　林崇熙著，2009，《跨域建構·博物館學》，台北市：國立臺灣博物館。
18　法國國立自然史博物館著，黃郁惠譯，2006，《法國國立自然史博物館導覽》，台北市：藝術家。
19　金恩著，吳光亞譯，2001，《圓頂的故事：文藝復興建築史的一頁傳奇》，台北市：貓頭鷹。
20　保羅·約翰遜（Paul Johnson）作，譚鍾瑜譯，2004，《文藝復興：黑暗中誕生的黃金年代》，台北縣新店市：左岸文化。
21　班納迪克·安德森（Benedict Anderson）著，吳叡人譯，2010，《想像的共同體》，台北市：時報。
22　神林恆道著，龔詩文譯，2007，《東亞美學前史：重尋日本近代審美意識》，台北市：典藏藝術。
23　馬偕（MacKay, George Leslie）原著，北部台灣基督長老教會大會、北部台灣基督長老教會史蹟委員會策劃·翻譯，2012，《馬偕日記》（Ⅰ、Ⅱ、Ⅲ），台北市：玉山社。
24　馬偕原著，林晚生漢譯，鄭仰恩校注，2007，《福爾摩沙記事：馬偕台灣回憶錄》，台北市：前衛。
25　高燦榮，1994，《淡水馬偕系列建築的地方風格》，台北縣板橋市：北縣文化出版。
26　國立臺灣歷史博物館，2012，《斯土斯民·臺灣的故事 導覽手冊》，台南市：國立臺灣歷史博物館。
27　國立歷史博物館，2012，《認同建構：國家博物館與認同政治》，台北市：國立歷史博物館。
28　基提恩，王錦堂、孫全文譯，1993，《空間、時間、建築》，台北：臺隆。
29　張瓊慧主編，2001，《愛在臺灣：馬偕博士影像紀念輯》，台北市：國立臺灣博物館。
30　許文龍口述，林佳龍、廖錦桂編著，2010，《零與無限大：許文龍幸福學》，台北市：早安財經文化。
31　許功明主編，2001，《馬偕博士收藏台灣原住民文物：沈寂百年的海外遺珍》，台北市：順益台灣原住民博物館。
32　郭玲玲等編輯，2002，《英雄愛美人：奇美博物館經典特展》，台南縣仁德鄉：奇美發展文化。
33　野島剛著，張惠君譯，2012，《兩個故宮的離合：歷史翻弄下兩岸故宮的命運》，台北市：聯經。
34　陳其南，2010，《臺·博·物·語：臺博館藏早期臺灣殖民現代性記憶》，台北市：國立臺灣博物館。
35　陳其南、王尊賢，2009，《消失的博物館記憶：早期臺灣的博物館歷史》，台北市：國立臺灣博物館。
36　陳其南等著，2008，《世紀臺博·近代臺灣》，台北市：國立臺灣博物館。
37　陳媛，2002，《博物館四論》，台北市：國家出版社。
38　傅朝卿，2013，《台灣建築的式樣脈絡》，台北市：五南。
39　費德廉、羅效德編譯，2006，《看見十九世紀台灣：十四位西方旅行者的福爾摩沙故事》，台北市：如果出版。
40　黃越宏，1996，《觀念：許文龍和他的奇美王國》，台北市：商業周刊。
41　黃蘭翔，2013，《台灣建築史之研究：原住民族與漢人建築》，台北市：南天。
42　詹姆斯·海布倫（James Heilbrun）、查爾斯·蓋瑞（Charles M. Gray）著，郭書瑄、嚴玲娟譯，2008，《藝術·文化經濟學》，台北縣：典藏藝術。
43　鈴木博之等著，李靜宜譯，2012，《跟著大師看建築2：總有一天要去看的77個夢想足跡》，台北市：天下遠見。
44　福澤諭吉著，楊永良譯，2011，《福澤諭吉自傳：改造日本的啟蒙大師》，台北市：麥田。
45　維特魯維（Vitruvius Pollio）著，高履泰譯，1998，《維特魯維：建築十書》，台北市：建築與文化。
46　蒼井夏樹，2008，《日本·美の遠足》，台北市：大塊文化。

47 廣部剛司著，林建華譯，2009，《美的感動：19 條建築之旅》，台北市：時報。

48 鄧肯（Carol Duncan）著，王雅各譯，1998，《文明化的儀式：公共美術館之內》，台北：遠流出版。

二、訪談紀錄

01 〈郭玲玲訪談紀錄〉，2015 年 2 月 27 日，台南安平。

02 〈蔡宜璋訪談紀錄〉，2015 年 2 月 1 日，台南；2015 年 8 月 25 日，奇美博物館。

三、外文專書

（一）英文

01 Alexander, Edward P., 1996, *MUSEUMS IN MOTION: An Introduction to the History and Functions of Museums*, Walnut Creek, Calif: the American Association for State and Local History.

02 Bennett, Tony, 1995, *The Birth of the Museum: history, theory, politics*, London New York: Routledge.

03 Fitzhugh, Helen and Stevenson, Nicky, 2015, *Inside social enterprise*, Bristol: Policy Press.

04 Hein, Hilde S., 2000, *The Museum in Transition: A PHILOSOPHICAL PERSPECTIVE*, Washington: Smithsonian Institution Press.

05 Macleod, Suzanne (Ed.) , 2005, *Reshaping Museum Space: architecture, design, exhibitions*, Oxon, New York: Routledge.

06 Macleod, Suzanne, 2013, *Museum Architectures: A New Biography*, Oxon, New York: Routledge.

07 Naredi-Rainer, Paul von, 2004, *Museum Buildings: a design manual*, Basel ; Birkhauser.

08 Steele, James, 1994, *Museum Builders*, London: Academy Group.

（二）日文

01 金山喜昭，2001，《日本の博物館史》，東京：慶友社。

02 熊倉洋介等執筆，2006，《西洋建築樣式史》，東京：株式会社美術出版社。

四、論文期刊

（一）期刊

01 中華民國室內設計裝修商業同業公會全國聯合會編，2015，《台灣室內設計》第 21 期（2015 年 11 月號），台北市：中華民國室內設計裝修商業同業公會全國聯合會。

02 奇美實業編，2014，《CHIMEI》第 19 期（2014 年 5 月號），台南市：奇美實業。

03 奇美實業編，2015，《CHIMEI》第 55 期（2015 年 2 月號），台南市：奇美實業。

04 國立臺灣歷史博物館編，2016，《觀・台灣》第 28 期（2016 年 1 月號），台南市：國立臺灣歷史博物館。

05 許秀惠撰，2015，〈他與許文龍的 20 年琴緣〉，《今周刊》945 期，http://www.businesstoday.com.tw/article-content-80732-113959。

06 黃貞燕，2003，〈由行政主導的日本博物館發展概況與現狀〉，《博物館簡訊 - 第 24 期》中華民國博物館學會，http://www.cam.org.tw/5-newsletter/24.htm。

07 漢寶德，2005，〈城市與博物館－博物館是現代的教堂〉，《建築師》，372 期：頁 86-91。

08 劉克襄，1994 年 4 月 12 日，〈最後的黑面舞者〉，《中國時報》（人間副刊）。

（二）論文

01 劉慧婷，2012，《趙鍾麒及其詩學研究》，台中：東海大學中國文學系碩士論文。

五、網頁

01 林文宏〈台灣鳥類調查〉：《台灣學通訊》http://www.ntl.edu.tw/public/Attachment/512013534857.pdf。

02 馬偕在台灣：http://www.laijohn.com/Mackay/MGL-diary/1872.03.09-10.htm。

03 馬偕博士收藏台灣原住民文物：沈寂百年的海外遺珍特展：http://www.museum.org.tw/022_2_2001.htm。

04 賴永祥長老史料庫：http://www.laijohn.com/index.htm。

延伸閱讀 ⋯⋯⋯⋯⋯⋯⋯⋯⋯⋯⋯⋯⋯⋯⋯⋯⋯⋯⋯⋯⋯⋯⋯⋯⋯⋯⋯⋯⋯⋯⋯⋯⋯⋯⋯⋯⋯⋯⋯

中文

01 大江健三郎著，陳言譯，2009，《沖繩札記》，台北市：聯經。
02 王宏鈞主編，2004，《中國博物館學基礎》（修訂本），上海：上海古籍。
03 王浩一編・著・繪，2012，《漫遊府城：舊城老街裡的新靈魂》，台北市：心靈工坊文化。
04 王浩一著繪，2010，《黑瓦與老樹：台南日治建築與綠色古蹟的對話》，台北市：心靈工坊文化。
05 王浩一編著繪，2008，《在廟口說書》，台北市：心靈工坊文化。
06 王雅倫，2006，《1850-1920 法國珍藏早期台灣影像：攝影與歷史的對話》，台北市：雄獅。
07 古斯塔夫・史瓦布（Gustav Schwab）著，陳德中譯，2004，《希臘神話故事》，台中市：好讀。
08 尼爾・麥葛瑞格（Neil MacGregor）著，劉道捷、拾己安譯，2012，《看得到的世界史》（上、下），台北市：大是文化。
09 白尚德（Chantal Zheng）著，鄭順德譯，1999，《十九世紀歐洲人在台灣》，台北市：南天。
10 任吉爾（Jean Jenger）著，李淳慧譯，2005，《柯比意：現代建築奇才》，台北市：時報。
11 伊迪絲・漢彌敦（Edith Hamilton）著，余淑慧譯，2015，《希臘羅馬神話：永恆的諸神、英雄冒險故事》，台北市：漫遊者文化。
12 安藤忠雄著，謝宗哲譯，2002，《安藤忠雄的都市徬徨》，台北市：田園城市文化。
13 托爾斯泰著，耿濟之譯，蔣勳校訂，1989，《藝術論》台北市：遠流。
14 艾力克・沃爾夫（Eric R. Wolf）著，賈士蘅譯，2003，《歐洲與沒有歷史的人》，台北市：麥田。
15 吳佩珍等撰，2016，《相遇時光互放的光亮：臺日交流文學展圖錄》，台南市：國立臺灣文學館。
16 吳煥加，1998，《二十世紀西方建築史》，台北市：田園城市。
17 呂濟民，2004，《中國博物館史論》，北京：紫禁城出版社。
18 李欽賢著，金炫辰改繪，2002，《台灣的古地圖：日治時期》，台北縣新店市：遠足文化。
19 达林・麦马翁（Darrin M. McMahon）著，施忠连、徐志跃译，2011，《幸福的历史》，上海：上海三联书店。
20 並木誠士、中川理著，蔡世蓉譯，2008，《美術館の可能性》，台北市：典藏藝術。
21 周婉窈，2014，《少年台灣史》，台北市：玉山社。
22 肯尼斯・富蘭普頓（Kenneth Frampton）著，蔡毓芬譯，2005，《現代建築史：一部批評性的歷史》，台北市：地景。
23 約翰・羅斯金（John Ruskin）著，谷意譯，2012，《建築的七盞明燈》，台北市：五南。
24 徐純，2003，《文化載具：博物館的演進腳步》，台北市：博物館學會。
25 翁佳音、曹銘宗合著，2016，《大灣大員福爾摩沙：從葡萄牙航海日誌、荷西地圖、清日文獻尋找台灣地名真相》，台北市：貓頭鷹。
26 高階秀爾監修，阿部直行著，和田順一繪，桑田草譯，2014，《寫給年輕人的文藝復興》，台北市：圓點。
27 野島剛著，2016，《故宮 90 話：文化的政治力，從理解故宮開始》，台北市：典藏藝術。
28 張心龍，1995，《如何參觀美術館》，台北市：雄獅。
29 張基義文・攝影，2006，《歐洲魅力新建築：看城市如何閃亮變身》，台北市：遠流。
30 許麗雯總編輯，2003，《你不可不知道的歐洲藝術：建築、雕塑、繪畫》，台北市：高談文化。
31 陳國寧著，2003 初版 2011 年 6 月 4 刷，《博物館學》，台北市：國立空中大學。
32 斯塔茲（Bertrand Jestaz）著，楊幸蘋譯，2005，《文藝復興建築：從布魯內列斯基到帕拉底歐》，台北市：時報。
33 湯姆・威金森（Tom Wilkinson）著，呂奕欣譯，《建築與人生》，台北市：馬可孛羅文化。
34 湯錦台，2013，《閩南海上帝國：閩南人與南海文明的興起》，台北市：如果出版。
35 湯錦台，2002，《開啟台灣第一人鄭芝龍》，台北市：果實出版；城邦文化發行。
36 湯錦台，2001，《大航海時代的台灣》，台北市：貓頭鷹。
37 程佳慧，2004，《台灣史上第一大博覽會：1935 年魅力台灣 SHOW》，台北市：遠流。
38 順益台灣原住民博物館，2010，《順益台灣原住民博物館導覽手冊》，台北市：順益台灣原住民博物館。
39 達飛聲原著，陳政三譯註，2014，《福爾摩沙島的過去與現在》（上、下），台南市：國立臺灣歷史博物館。
40 廖春鈴等執編，卓鳴鳳等譯，2002，《科比意：知性與感性》，台北市：台北市美術館。
41 臺灣文學博物館採訪小組著，2015，《遇見文學美麗島：25 座臺灣文學博物館輕旅行》，台北市：前衛；台南市：國立臺灣文學館。
42 劉育東著，楊麗玲採訪整理，2013，《十年苦鬥：亞洲大學安藤忠雄的美術館》，台北市：遠見天下。
43 暮澤剛巳，2015，《全球最值得造訪的設計博物館》台北市：東販出版。
44 歐陽泰（Tonio Adam Andrade）著，鄭維中譯，2006，《福爾摩沙如何變成臺灣府？》，台北市：遠流。
45 蔡昭儀，2004，《全球古根漢效應》，台北市：典藏藝術。

46 鄭維中，2006，《製作福爾摩沙：追尋西洋古書中的台灣身影》，台北市：如果出版。
47 諾伯特・林頓（Norbert Lynton）著，楊松鋒譯，2003，《現代藝術的故事》，台北市：聯經。
48 霍斯特・伍德瑪・江森（Horst Woldemar Jason），唐文娉譯，1990，《美術之旅：人類美術發展史》，台北市：桂冠。
49 黛安吉拉度（Diane Ghirardo）原著，2001，《現代主義以後的建築》（Architecture After Modernism），台北市：龍辰出版。
50 蘭伯特・凡・德・歐斯弗特（Lambert van der Aalsvoort）作，林金源譯，2002，《風中之葉：福爾摩沙見聞錄》，台北市：經典雜誌。

日文

01 成美堂出版編集部，2005，《名作に出会にる 東京首都圏 美術館 博物館ガイド 250 館》，東京：成美堂出版。
02 諸川春樹監修，2002，《西洋絵画史：WHO'S WHO》，東京：株式会社美術出版社。

英文

01 Phaidon, 2004, *The Phaidon Atlas of Contemporary World Architecture*, London: Phaidon.
02 Lowry, Glenn D., 2005, *The New Museum of Modern Art*, New York: Museum of Modern Art.
03 Searing, Helen, 2004, *Art Spaces: The architecture of four Tates*, Tate.
04 Smith, Rupert, 2007, *THE MUSEUM: BEHIND THE SCENES AT THE BRITISH MUSEUM*, London: BBC Books.
05 Wilson, David M. (Ed.), 2003, *The Collections of The British Museum*, London: British Museum.
06 Lampugnani. V.M., 1990, *Museum Architecture in Frankfurt 1980-1990*, Munich: Prestel.
07 Wilson, David M., 2002, *The British Museum: A History*, London: British Museum.

附錄

博物館網站舉例（以下為個人閱讀博物館建築出版書籍並查閱網站，以建築式樣、藝術類型博物館取向選出。）

東北亞

中國
01 內蒙古自治區／鄂爾多斯博物館：www.ordosbwg.com
02 北京／中央美術學院美術館：museum.cafa.com.cn
03 杭州／良渚博物院：www.lzmuseum.cn
04 深圳／華・美術館：www.oct-and.com
05 寧波／寧波博物館：www.nbmuseum.cn
06 廣州／廣東省博物館：www.gdmuseum.com

日本
01 沖繩／沖繩縣立博物館・美術館：www.museums.pref.okinawa.jp/index.jsp
02 長崎／長崎縣美術館：www.nagasaki-museum.jp
03 鹿兒島／霧島藝術之森：open-air-museum.org
04 熊本／八代市立博物館・未來的森林博物館：www.city.yatsushiro.kumamoto.jp/museum/index.jsp
05 熊本／熊本縣立裝飾古墳館：www.kofunkan.pref.kumamoto.jp
06 福岡／嘉麻市立織田廣喜美術館：www.city.kama.lg.jp/odahiroki/?page_id=13
07 山口／秋吉台國際藝術村：aiav.jp
08 島根／島根縣立古代出雲歷史博物館：www.izm.ed.jp

09 高知／越知町立横倉山自然森林博物館：www.town.ochi.kochi.jp/yakuba/yokogura/info/information.htm
10 山口／山口情報藝術中心：www.ycam.jp
11 鳥取／植田正治寫真美術館：www.japro.com/ueda
12 岡山／奈義町現代美術館：www.town.nagi.okayama.jp/moca
13 岡山／高梁市成羽美術館：www.kibi.ne.jp/~n-museum/index.html
14 香川／丸龜市猪熊弦一郎現代美術館 MIMOCA：www.mimoca.org
15 香川／四國村畫廊：www.shikokumura.or.jp/intro/intro_05.html
16 香川／香川縣立東山魁夷瀬戶內美術館：www.pref.kagawa.lg.jp/higashiyama
17 香川／野口勇花園美術館：www.isamunoguchi.or.jp
18 香川／直島貝尼斯藝術之地（Benesse Arts Site Naoshima, 直島コンテンポラリーアートミュージアム）：benesse-artsite.jp
19 兵庫／兵庫縣立兒童博物館：kodomonoyakata.jp
20 兵庫／兵庫縣立美術館：www.artm.pref.hyogo.jp
21 兵庫／姫路文學館：www.city.himeji.lg.jp/bungaku
22 大阪／大阪文化館・天保山：www.osaka-c-t.jp
23 大阪／大阪府立近飛鳥博物館：www.chikatsu-asuka.jp
24 大阪／大阪府立狹山池博物館：sayamaikehaku.osakasayama.osaka.jp
25 大阪／司馬遼太郎紀念館：www.shibazaidan.or.jp
26 大阪／國立國際美術館：www.nmao.go.jp
27 和歌山／熊野古道なかへち美術館：www.city.tanabe.lg.jp/nakahechibijutsukan
28 京都／平等院博物館 鳳翔館：www.byodoin.or.jp/ja/hoshokan.html
29 京都／京都國立近代美術館：www.momak.go.jp
30 京都／細見美術館：www.emuseum.or.jp
31 奈良／市立五條文化博物館：www.gojobaum.jp
32 滋賀／美秀美術館（Miho Museum）：miho.jp
33 石川／西田幾多郎記念哲學館：www.nishidatetsugakukan.org
34 石川／金澤 21 世紀美術館：www.kanazawa21.jp
35 名古屋／名古屋市博物館：www.museum.city.nagoya.jp
36 岐阜／岐阜縣現代陶芸美術館：www.cpm-gifu.jp/museum
37 富山／福岡相機博物館（ミュゼふくおかカメラ館）：www.camerakan.com
38 愛知／豊田市美術館：www.museum.toyota.aichi.jp
39 靜岡／Vangi 雕塑花園美術館：www.vangi-museum.jp
40 靜岡／伊豆照片博物館（IZU Photo Museum）：www.izuphoto-museum.jp
41 長野／松本市美術館：matsumoto-artmuse.jp
42 長野／長野縣信濃美術館 東山魁夷館：www.npsam.com
43 長野／軽井澤千住博物館：www.senju-museum.jp
44 山梨／清里攝影藝術博物館（K MoPA）：www.kmopa.com
45 新潟／越後妻有大地藝術祭：www.echigo-tsumari.jp
46 群馬／富弘美術館：www.city.midori.gunma.jp/tomihiro
47 群馬／群馬縣立近代美術館：mmag.pref.gunma.jp
48 群馬／群馬縣立館林美術館：www.gmat.pref.gunma.jp
49 神奈川／ポーラ美術館（Pola Museum of Art）：www.polamuseum.or.jp
50 神奈川／神奈川縣立近代美術館：www.moma.pref.kanagawa.jp
51 神奈川／横須賀美術館：www.yokosuka-moa.jp
52 栃木／宇都宮美術館：u-moa.jp
53 栃木／那珂川町馬頭広重美術館：www.hiroshige.bato.tochigi.jp
54 東京／21_21 DESIGN SIGHT：www.2121designsight.jp
55 東京／ワタリウム美術館 WATARI-UM：www.watarium.co.jp
56 東京／東京藝術大學 大學美術館：www.geidai.ac.jp/museum
57 東京／國立西洋美術館：www.nmwa.go.jp
58 東京／國立新美術館：www.nact.jp

59 茨城／水戶藝術館：arttowermito.or.jp
60 仙台／仙台媒體中心：www.smt.jp
61 宮城／菅野美術館：www.kanno-museum.jp
62 宮城／感覺博物館：www.kankaku.org
63 岩手／岩手縣立美術館：www.ima.or.jp
64 青森／十和田市現代美術館：towadaartcenter.com
65 青森／青森縣立美術館：www.aomori-museum.jp
66 札幌／渡辺淳一文學館：www.ac.auone-net.jp/~bungaku

韓國
01 首爾／Leeum 三星美術館（Samsum Museum of Art）：leeum.samsungfoundation.org/html_eng/introduction/welcome.asp
02 首爾／首爾國立大學附屬美術館（Museum of Art, Seoul National University (MoA)）：www.snumoa.org
03 首爾／三星美術館 PLATEAU：www.plateau.or.kr/html/index.asp

東南亞

新加坡
01 新加坡／藝術科學博物館（Art Science Museum）：www.marinabaysands.com/museum.html

中東

以色列
01 Holon ／霍隆設計博物館（Design Museum Holon）：www.dmh.org.il/heb
02 Tel Aviv ／帕爾馬博物館（Palmach Museum）：info.palmach.org.il
03 Tel Aviv ／特拉維夫藝術博物館（Tel Aviv Museum of Art）：www.tamuseum.org.il

卡達
01 Doha ／多哈伊斯蘭藝術博物館（Museum of Islamic Art）：www.mia.org.qa/en

沙烏地阿拉伯
01 Dhahran ／阿布杜拉吉茲王世界文化中心（King Abdulaziz Center for World Culture）：www.kingabdulazizcenter.com

歐亞

俄羅斯
01 Moscow ／猶太博物館暨寬容中心（Jewish Museum & Tolerance Center）：www.jewish-museum.ru/en
02 St Petersburg ／國家冬宮博物館（Hermitage Museum）：www.hermitagemuseum.org/wps/portal/hermitage

亞塞拜然
01 Bakı ／蓋達爾阿利耶夫文化中心（Heydar Aliyev Centre）：www.heydaraliyevcenter.az/#main

北歐

丹麥
01 Copenhagen ／丹麥藝術與設計博物館（Designmuseum Danmark）：designmuseum.dk
02 Copenhagen ／方舟現代美術館（Arken Museum for Modern Art）：www.arken.dk
03 Copenhagen ／奧德羅普格園林博物館（Ordrupgaard）：www.ordrupgaard.dk
04 Copenhagen ／路易斯安納現代美術館（Louisiana Museum for moderne Kunst）：www.louisiana.dk

07　Vienna ／分離派美術館（Secession）：www.secession.at
08　Vienna ／美景宮（Belvedere Palace）：www.belvedere.at/en
09　Vienna ／奧地利應用藝術博物館（Österreichisches Museum für angewandte Kunst）：mak.at

西歐

法國

01　Arles ／亞爾勒古蹟博物館（Musée de l'Arles antique）：www.arles-antique.cg13.fr
02　Chantilly ／尚蒂伊城堡‧孔德博物館（Château de Chantilly – Musée Condé）：www.domainedechantilly.com/fr
03　Grenoble ／格勒諾布爾美術館（Musée de Grenoble）：www.museedegrenoble.fr
04　Lens ／羅浮宮朗斯分館（Louvre-Lens）：www.louvrelens.fr
05　Lyon ／里昂高盧羅馬文明博物館（Musées Gallo-Romains）：www.musees-gallo-romains.com
06　Lyon ／匯流博物館（Musée des Confluences）：www.museedesconfluences.fr
07　Marseille ／當代藝術館（FRAC Art Museum）：www.fracpaca.org
08　Marseille ／歐洲和地中海文明博物館（The Museum of European and Mediterranean Civilisations (Mu CEM)）：www.mucem.org
09　Menton ／貞‧科克托博物館（Jean Cocteau Museum）：www.museecocteaumenton.fr
10　Metz ／龐畢度中心梅斯分館（Centre Pompidou-Metz）：centrepompidou-metz.fr
11　Nancy ／南錫學院博物館（Musée de l'École de Nancy）：ecole-de-nancy.com
12　Nîmes ／藝術方屋（Carré d'Art）：www.carreartmusee.com
13　Paris ／巴黎裝飾藝術博物館（Les Arts Décoratifs）：www.lesartsdecoratifs.fr
14　Paris ／卡地亞當代藝術基金會（Fondation Cartier）：fondation.cartier.com
15　Paris ／阿拉伯世界文化中心（Arab World Institute）：www.imarabe.org
16　Paris ／畢卡索美術館（Picasso Museum）：www.museepicassoparis.fr
17　Paris ／奧賽美術館（Musée d'Orsay）：www.musee-orsay.fr
18　Paris ／維萊特公園（Parc de la Villette）：lavillette.com
19　Paris ／羅浮宮（Louvre）：www.louvre.fr
20　Paris ／龐畢度中心（Pompidou Center）：www.centrepompidou.fr
21　Quinson ／弗登峽谷史前史博物館（Musée de Préhistoire des Gorges du Verdon）：www.museeprehistoire.com/accueil.html
22　Saint-Ours ／烏爾卡尼亞博物館（Museé Vulcania）：www.vulcania.com
23　Strasbourg ／現代和當代藝術博物館（Musée d'Art Moderne et Contemporain）：www.musees.strasbourg.eu

英國

01　London ／泰特現代藝術館（Tate Modern）：www.tate.org.uk
02　London ／國家畫廊塞恩斯伯里翼（The National Gallery Sainsbury Wing）：www.nationalgallery.org.uk
03　London ／蛇形藝廊（Serpentine Gallery Pavilion）：www.serpentinegalleries.org
04　London ／設計博物館（Design Museum）：designmuseum.org
05　London ／維多利亞與艾伯特博物館（Victoria and Albert Museum）：vam.ac.uk
06　London ／薩奇藝廊（Saatchi Gallery）：www.saatchigallery.com
07　Norwich ／塞恩斯伯里視覺藝術中心（Sainsbury Centre for Visual Arts）：scva.ac.uk
08　Glasgow ／河濱博物館（Riverside Museum）：www.glasgowlife.org.uk/museums/riverside/pages/default.aspx

荷蘭

01　Amsterdam ／阿姆斯特丹建築中心（Architectuur Centrum Amsterdam (ARCAM)）：www.arcam.nl
02　Amsterdam ／梵谷美術館（Van Gogh Museum）：www.vangoghmuseum.nl
03　Groningen ／葛羅尼根博物館（Groninger Museum）：www.groningermuseum.nl
04　Maastricht ／伯尼芳坦博物館（Bonnefantenmuseum）：www.bonnefanten.nl/nl
05　Nijmegen ／瓦克霍夫考古與藝術博物館（Museum Het Valkhof）：www.museumhetvalkhof.nl
06　Rotterdam ／荷蘭建築學會（Het Nieuwe Instituut）：hetnieuweinstituut.nl

39 Waiblingen／斯蒂爾魏布林根畫廊 （Galerie Stihl Walblingen）：www.galerie-stihl-waiblingen.de
40 Weiden／國際魏登陶瓷博物館 （Internationales Keramik-Museum Weiden）：die-neue-sammlung.de/weiden/keramik-museum-weiden
41 Wolfsburg／沃爾夫斯堡美術館 （Kunstmuseum Wolfsburg）：www.kunstmuseum-wolfsburg.de

盧森堡
01 Luxembourg／盧森堡現代美術館 （Mudam Luxembourg (MUDAM)）：www.mudam.lu

北美

加拿大
01 Montréal／加拿大建築中心 （Canadian Centre for Architecture, CCA）：www.cca.qc.ca/en
02 Ottawa／加拿大國立美術館 （National Gallery of Canada）：www.gallery.ca/en
03 Toronto／安大略美術館 （Art Galley of Ontario）：www.ago.net
04 Toronto／皇家安大略博物館 （Royal Ontario Museum）：www.rom.on.ca/en
05 Winnipeg／加拿大人權博物館 （Canadian Museum for Human Rights）：www.humanrights.ca

美國
01 Arizona／斯科茨代爾當代藝術博物館 （Scottsdale Museum of Contemporary Art, smoca）：www.smoca.org
02 Arizona／鳳凰城美術館 （Phoenix Art Museum）：www.phxart.org
03 California／加州大學美術館 （University Art Museum）：web.csulb.edu/org/uam
04 California／史丹佛大學坎托藝術中心 （Cantor Arts Center at Stanford University）：museum.stanford.edu
05 California／奧克蘭博物館 （Oakland Museum）：museumca.org
06 Colorado／丹佛美術館 （Denver Art Museum）：denverartmuseum.org
07 Colorado／阿斯彭美術館 （Aspen Art Museum）：www.aspenartmuseum.org
08 Connecticut／耶魯大學英國藝術中心 （Yale Center For British Art）：britishart.yale.edu
09 Connecticut／馬遜塔克皮奎博物館和訂房中心 （Mashantucket Pequot Museum and Reservation Center）：www.pequotmuseum.org/default.aspx
10 Florida／北邁阿密當代藝術博物館 （Museum of Contemporary Art North Miami）：mocanomi.org
11 Florida／邁阿密戴德文化局 （Miami-Dade County Department of Cultural Affairs）：www.miamidadearts.org/facilities/south-miami-dade-cultural-arts-center
12 Florida／達利博物館 （The Dali Museum）：thedali.org
13 Georgia／亞特蘭大高等藝術博物館 （High Museum of Art Atlanta）：www.high.org
14 Illinois／芝加哥藝術博物館 （The Art Institvte of Chicago）：www.artic.edu
15 Iowa／菲格美術館 （Figge Art Museum）：figgeartmuseum.org
16 Los Angeles／保羅・蓋帝中心 （J. Paul Getty Center）：www.getty.edu/museum
17 Los Angeles／洛杉磯郡立美術館 （Los Angeles County Museum of Art, LACMA）：www.lacma.org
18 Los Angeles／洛杉磯當代美術館 （Museum of Contemporary Art, MOCA）：www.moca.org
19 Mashantucket／馬薩諸塞當代藝術博物館 （Massachusetts Museum of Contemporary Art, Mass MOCA）：www.massmoca.org
20 Mashantucket／波士頓當代美術館 （The Institute of Contemporary Art/Boston）：www.icaboston.org
21 Michigan／伊萊與艾戴泛藝術博物館 （Eli & Edythe Broad Art Museum）：broadmuseum.msu.edu
22 Minnesota／沃克藝術中心 （Walker Art Center）：www.walkerart.org
23 Missouri／納爾遜-阿特金斯藝術博物館 （The Nelson-Atkins Museum of Art Bloch Building）：www.nelson-atkins.org
24 New Hampshire／胡德藝術博物館 （Hood Museum of Art）：hoodmuseum.dartmouth.edu
25 New York／大都會藝術博物館 （Metropolitan Museum of Art）：www.metmuseum.org
26 New York／布魯克林博物館 （Brooklyn Museum）：brooklynmuseum.org
27 New York／地球博物館 （Museum of the Earth）：www.priweb.org
28 New York／古根漢美術館 （Solomon R. Guggenheim Museum）：www.guggenheim.org/new-york
29 New York／康寧玻璃博物館 （Corning Museum of Glass）：www.cmog.org
30 New York／MoMA 美術館 （Museum of Modern Art）：moma.org
31 New York／野口勇博物館 （Isamu Noguchi Garden Museum）：noguchi.org
32 New York／惠特尼美術館 （Whitney Museum of American Art）：whitney.org

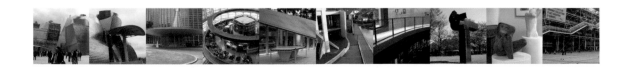

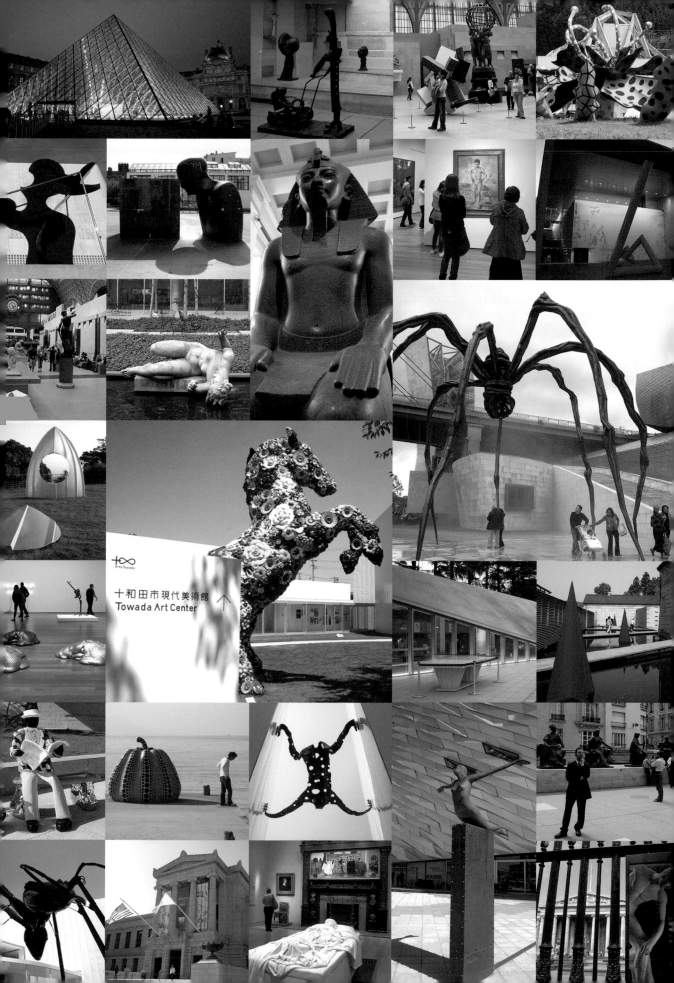

十和田市現代美術館
Towada Art Center

國家圖書館出版品預行編目（CIP）資料

奇美博物館：幸福夢想 / 曹欽榮作．攝影 . -- 初版 . --
臺北市：前衛，2016.05
　　面；　公分
　　ISBN 978-957-801-799-3　（平裝）

　　1. 奇美博物館 2. 博物館 3. 美術館 4. 建築
069.833　　　　　　　　　　　105006520

奇美博物館：幸福夢想
CHIMEI MUSEUM：Happiness and Dream

作者・攝影｜曹欽榮
文字校訂｜蔡宜璋、林芳微
美編・封面設計｜江國梁
出版總監｜林文欽

出版發行｜前衛出版社
　　　　　地址：10468 台北市中山區農安街 153 號 4 樓之 3
　　　　　電話：02-2586-5708　傳真：02-2586-3758
　　　　　郵撥帳號：05625551
　　　　　Email：a4791@ms15.hinet.net
　　　　　http://www.avanguard.com.tw
印　　刷｜立辰美術印刷有限公司
　　　　　地址：10368 台北市哈密街 45 巷 1 弄 21 號
總 經 銷｜紅螞蟻圖書有限公司
　　　　　地址：11494 台北市內湖區舊宗路二段 121 巷 19 號
　　　　　電話：02-2795-3656　傳真：02-2795-4100

企　　劃｜台灣游藝設計工程有限公司
　　　　　地址：10575 台北市民生東路五段 65 號 2 樓
　　　　　電話：02-2753-0703　傳真：02-2768-4874
　　　　　Email：artin.new@msa.hinet.net

出版日期｜ 2016 年 5 月｜初版一刷
售　　價｜ 480 元